MELANCHOLY
멜랑콜리

2000-2022

목차
CONTENTS

멜랑콜리
MELANCHOLY

〈이너 뷰 InnerView〉에서 유비호는 자본주의 체제 안에서 재난이 반복적으로 발생하게 된 시스템이나 재난의 원인을 파악하기보다는 대신, 누군가의 책임으로 전가하기에 급급한 상황과 정부의 안일한 태도는 바뀌지 않았음을 발견한다. 대부분의 유가족들은 지독한 불운이라 한탄할 뿐이다. 반복되는 재난은 사회 곳곳을 멜랑콜리한 상태로 만들어간다. 유비호는 멜랑콜리를 사회가 앓고 있는 병리적 현상으로 바라본다. 죽음과 같은 돌이킬 수 없는 절대적 상실뿐만 아니라, 인간에 대한 실망감을 느끼거나 인간으로서 냉대를 당하는 다양한 층위의 멜랑콜리한 심리적 상황을 탐구한다.

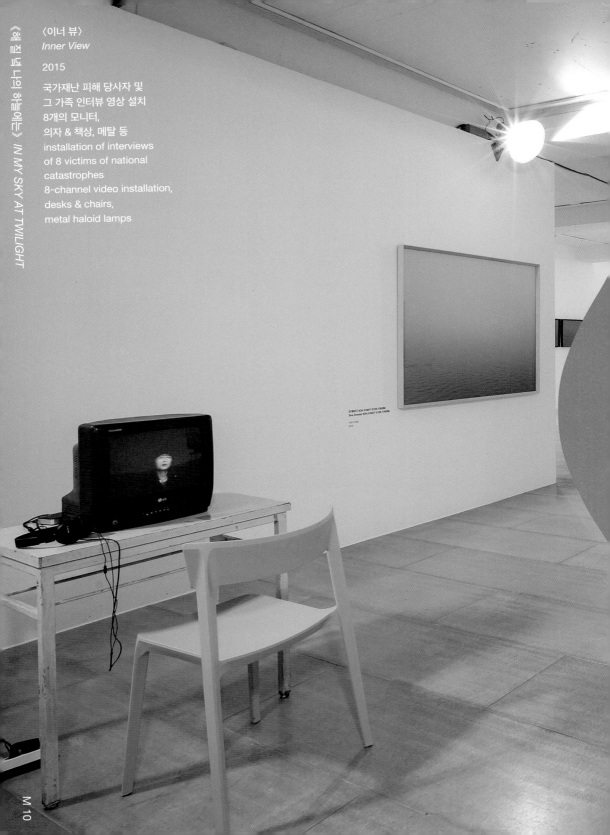

《헤 질 녘 나 의 하 늘 에 는》 IN MY SKY AT TWILIGHT

〈이너 뷰〉
Inner View

2015
국가재난 피해 당사자 및
그 가족 인터뷰 영상 설치
8개의 모니터,
의자 & 책상, 메탈 등
installation of interviews
of 8 victims of national
catastrophes
8-channel video installation,
desks & chairs,
metal haloid lamps

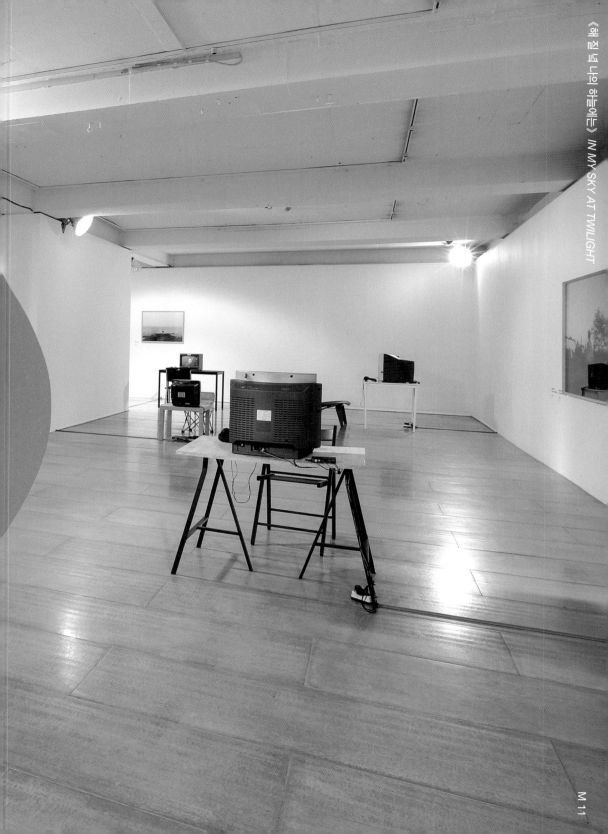

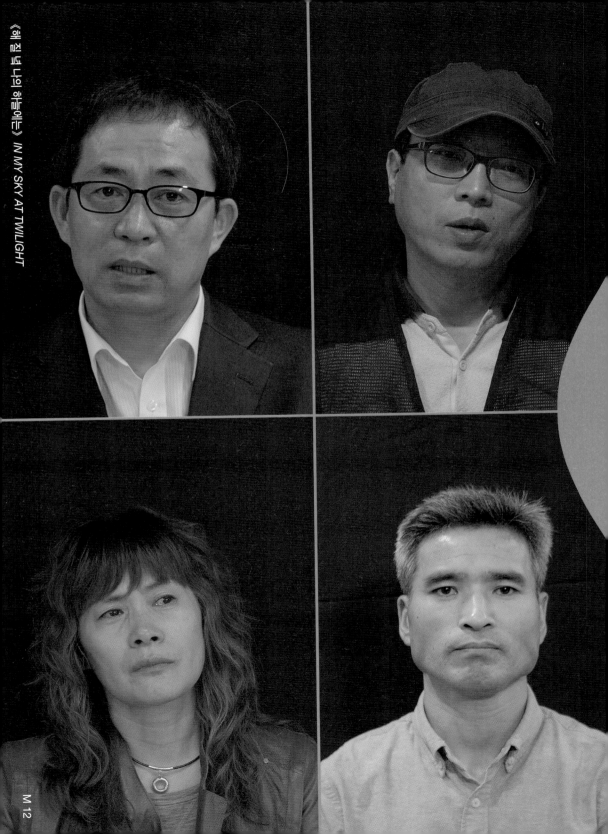

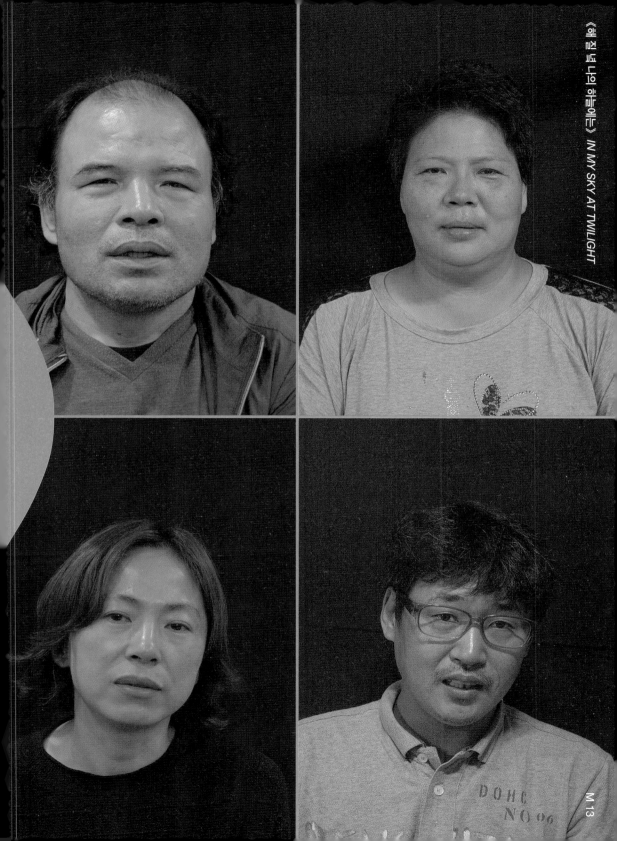

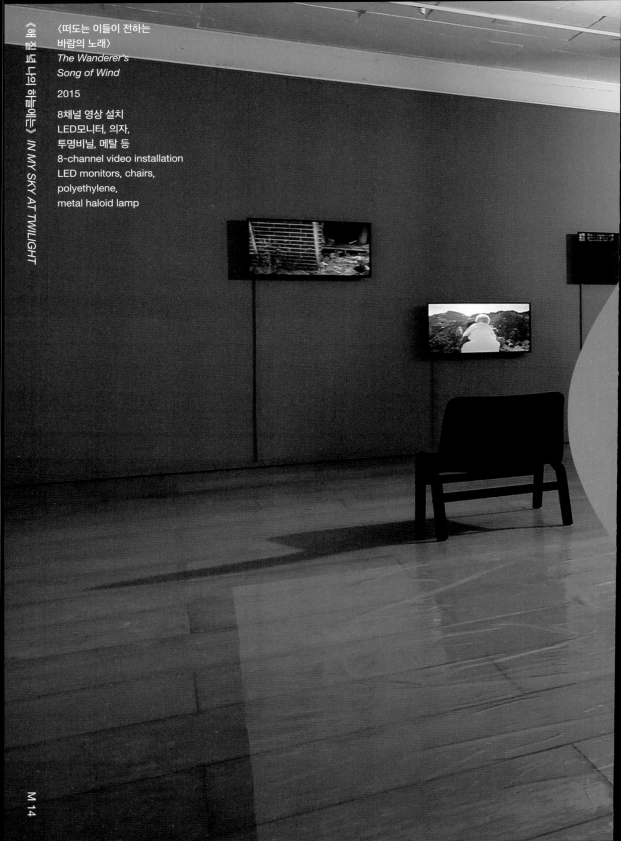

〈떠도는 이들이 전하는
바람의 노래〉
*The Wanderer's
Song of Wind*

2015

8채널 영상 설치
LED모니터, 의자,
투명비닐, 메탈 등
8-channel video installation
LED monitors, chairs,
polyethylene,
metal haloid lamp

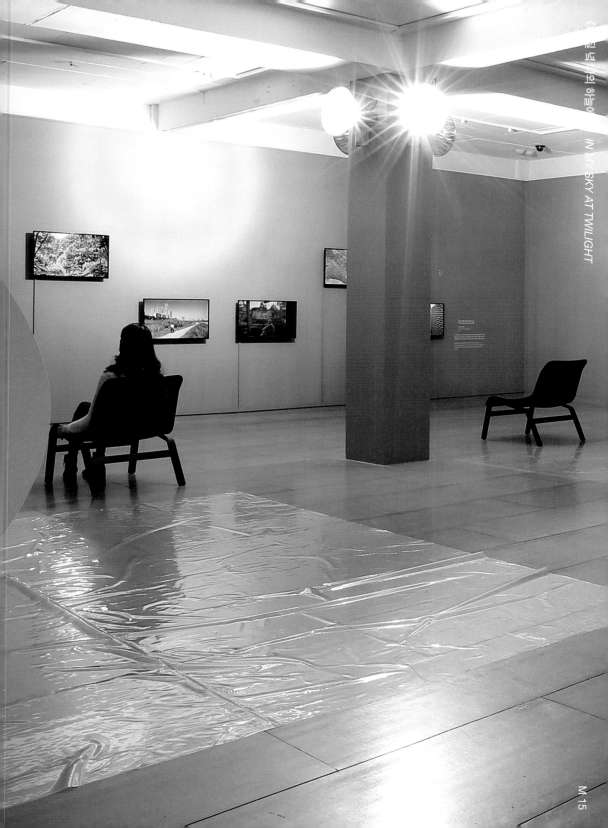

〈나의 뫼르소〉
My Meursault

2015

5 채널 사운드 & 영상 설치
5-channel sound &
video installation

《해 질 녘 나의 하늘에는》 *IN MY SKY AT TWILIGHT*

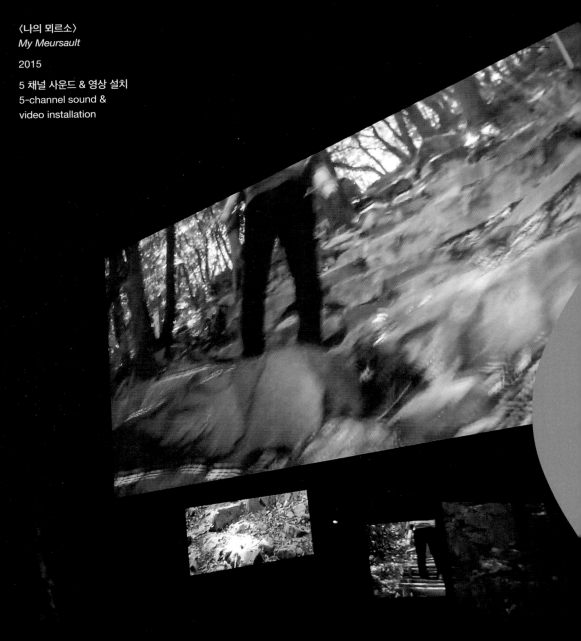

〈안개 잠〉
A Reverie in the Fog

2015

단채널 영상 설치, 포그기계
11분 39초
single channel
video screen, fog
11min 39sec

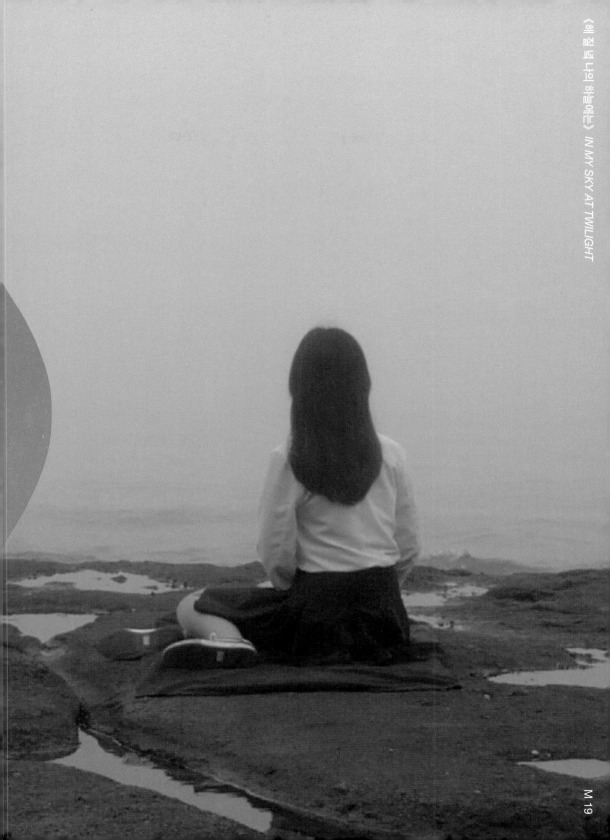

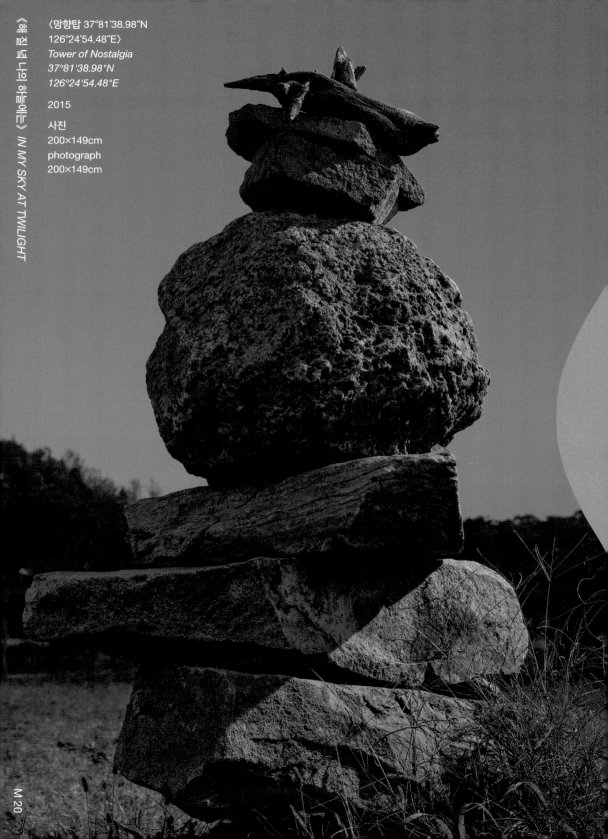

〈망향탑 37°81'38.98"N
126°24'54.48"E〉
Tower of Nostalgia
37°81'38.98"N
126°24'54.48"E

2015
사진
200×149cm
photograph
200×149cm

《해 질 녘 나의 하늘에는》 *IN MY SKY AT TWILIGHT*

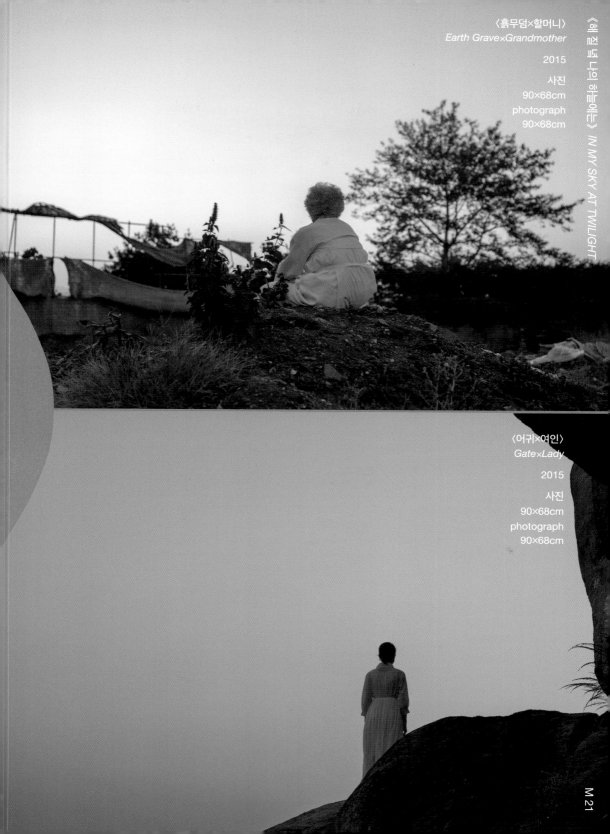

〈흙무덤×할머니〉
Earth Grave×Grandmother

2015

사진
90×68cm
photograph
90×68cm

〈어귀×여인〉
Gate×Lady

2015

사진
90×68cm
photograph
90×68cm

〈안개바다 35°62'59.79"N
126°46'60.54"E〉
Misty Sea 35°62'59.79"N
126°46'60.54"E

2015

사진
150×113cm
photograph
150×113cm

〈바다×소녀〉 1
Sea×Giri 1

2015

사진
90×68cm
photograph
90×68cm

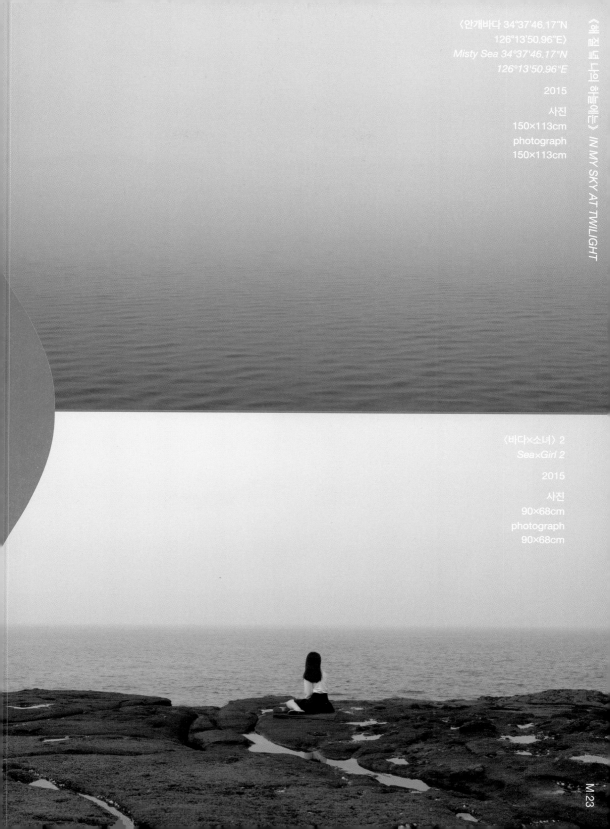

〈안개바다 34°37'46.17"N
126°13'50.96"E〉
*Misty Sea 34°37'46.17"N
126°13'50.96"E*

2015

사진
150×113cm
photograph
150×113cm

〈바다×소녀〉 2
Sea×Girl 2

2015

사진
90×68cm
photograph
90×68cm

〈안개바다 34°37'44.72"N
126°13'48.04"E〉
Misty Sea 34°37'44.72"N
126°13'48.04"E

2015

사진
90×68cm
photograph
90×68cm

〈밀물 N36°57'81.57"N
126°31'44.49"E〉
Rising Tide N36°57'81.57"N
126°31'44.49"E

2015

사진
70×53cm
photograph
70×53cm

〈밀물 N36°57'81.57"N
126°31'44.49"E〉
*Rising Tide N36°57'81.57"N
126°31'44.49"E*

2015

사진
70×53cm
photograph
70×53cm

《해 질 녘 나의 하늘에는》 *IN MY SKY AT TWILIGHT*

〈밀물 N36°57'81.57"N
126°31'44.49"E〉
*Rising Tide N36°57'81.57"N
126°31'44.49"E*

2015

사진
70×53cm
photograph
70×53cm

《해질 녘 나의 하늘에는》 *IN MY SKY AT TWILIGHT*

〈풍경이 된 사람〉
A Man Who Became a Landscape

2015, 2019, 2020

단채널 영상
single channel video

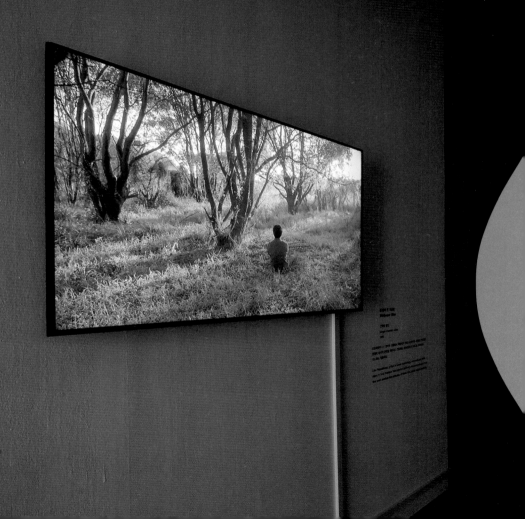

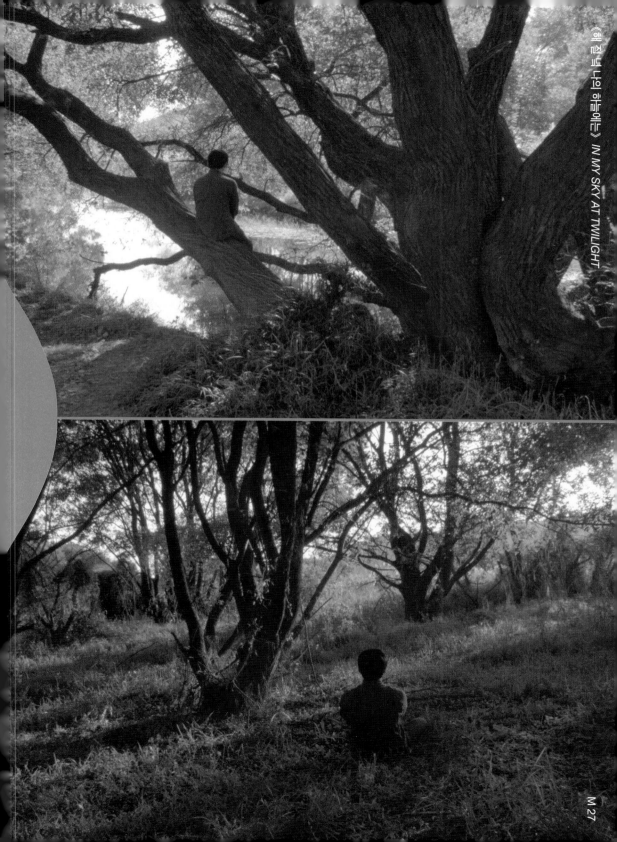

〈라이브 썬〉
Live Sun

2015

전시장 밖 태양을 촬영한 영상을
실시간 전송
real-time video of the Sun

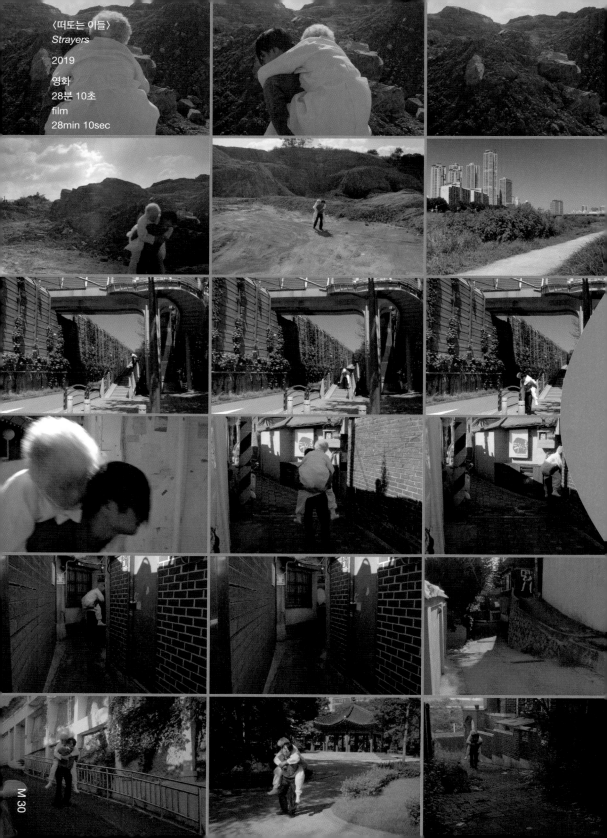

〈떠도는 이들〉
Strayers
2019
영화
28분 10초
film
28min 10sec

M 30

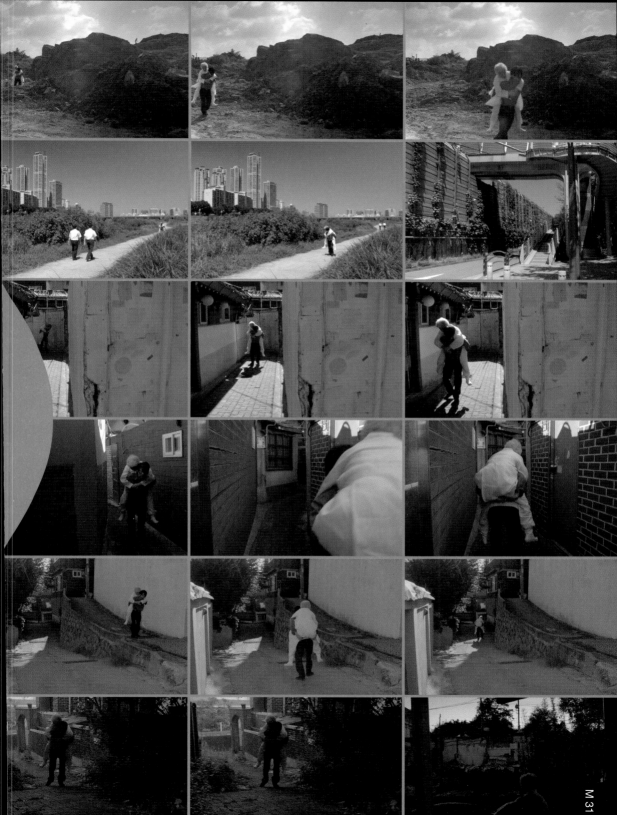

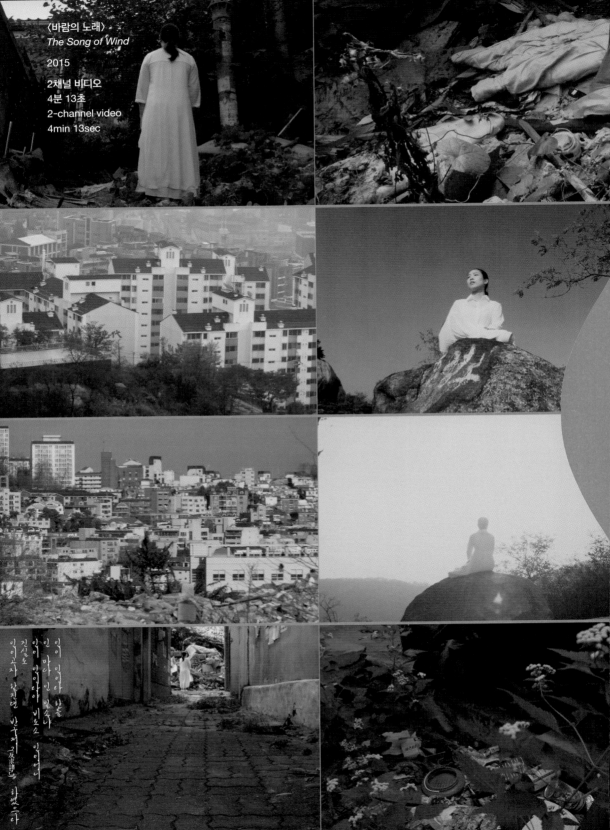

〈바람의 노래〉
The Song of Wind

2015

2채널 비디오
4분 13초
2-channel video
4min 13sec

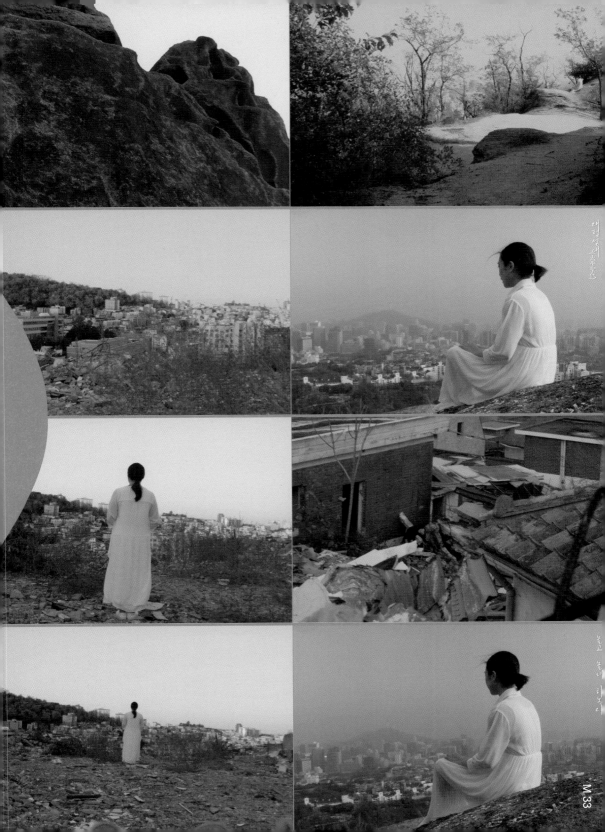

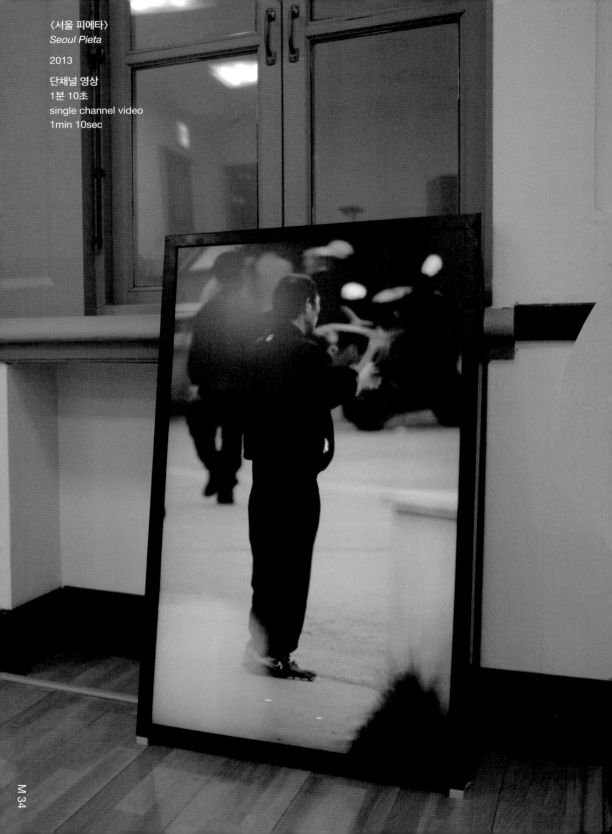

〈서울 피에타〉
Seoul Pieta

2013

단채널 영상
1분 10초
single channel video
1min 10sec

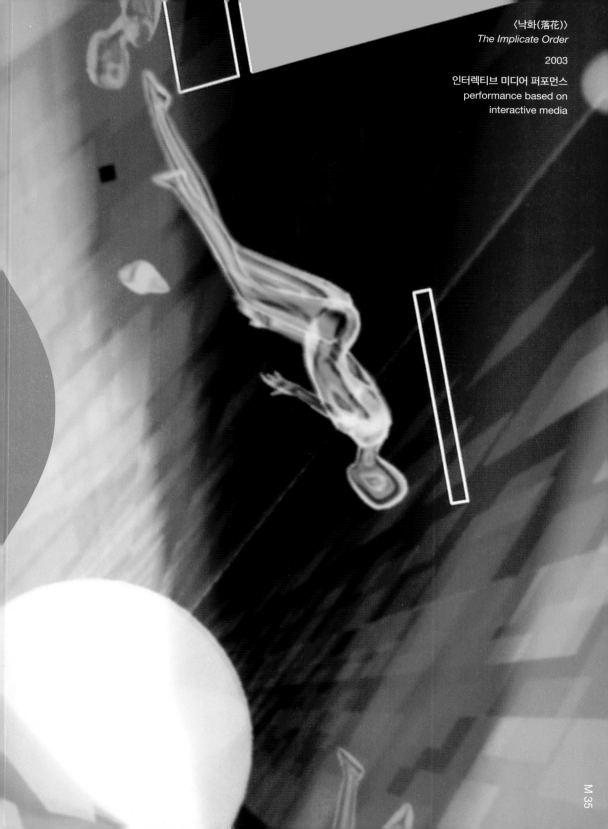

⟨낙화(落花)⟩
The Implicate Order

2003

인터렉티브 미디어 퍼포먼스
performance based on
interactive media

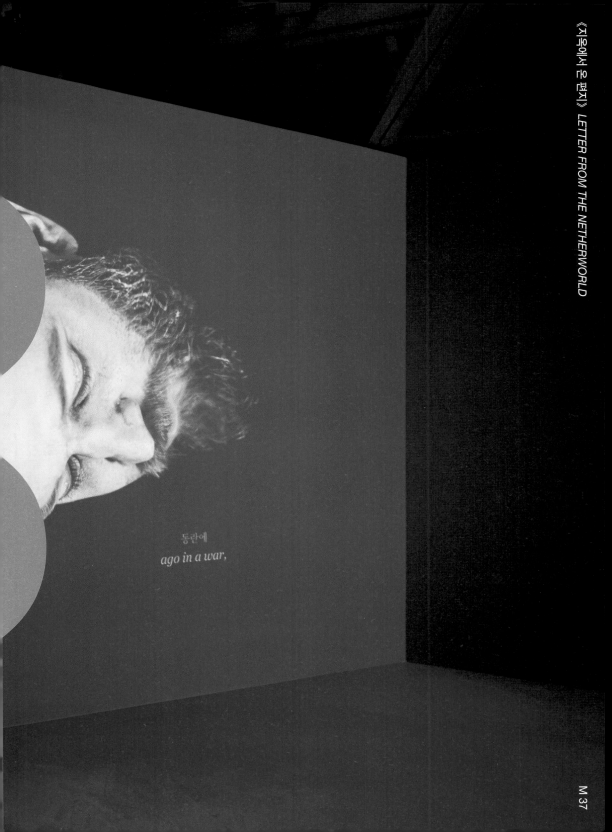

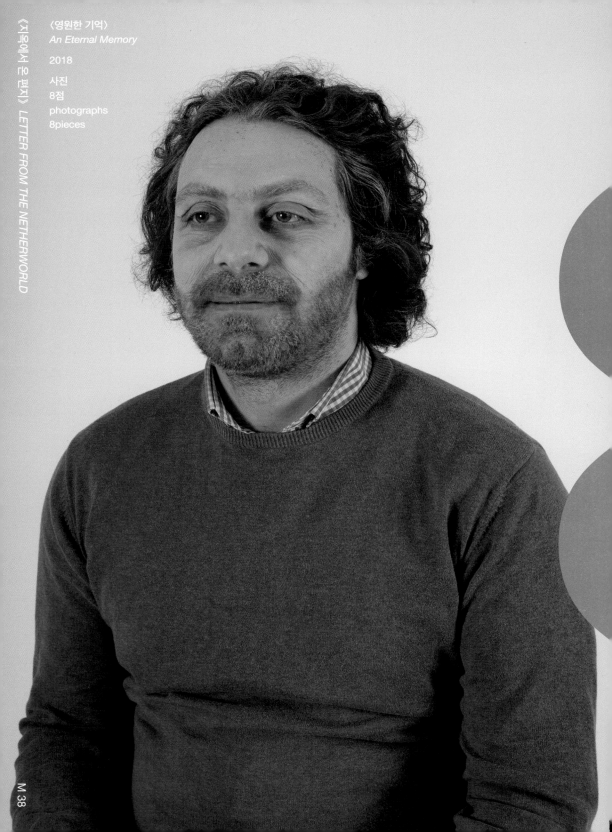

《지옥에서 온 편지》 LETTER FROM THE NETHERWORLD

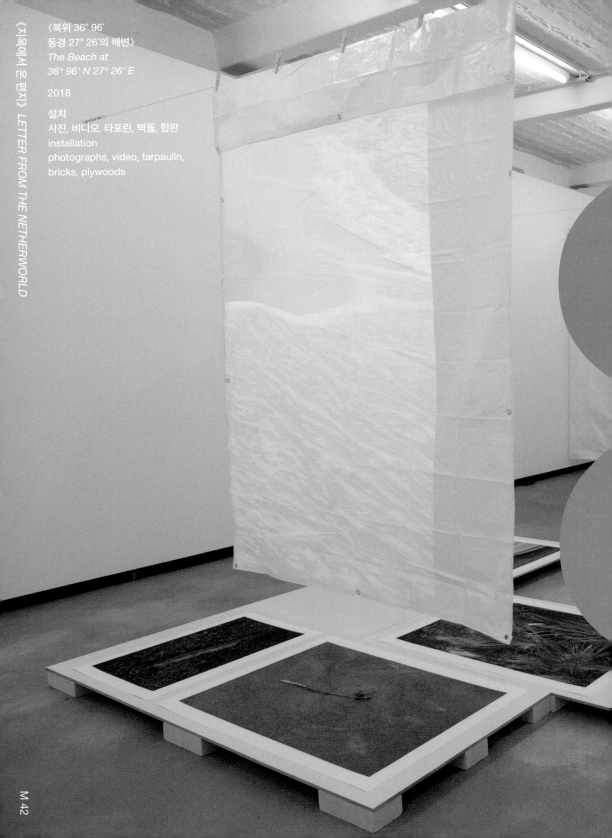

〈북위 36° 96'
동경 27° 26'의 해변〉
*The Beach at
36° 96' N 27° 26' E*

2018

설치
사진, 비디오, 타포린, 벽돌, 합판
installation
photographs, video, tarpaulin,
bricks, plywoods

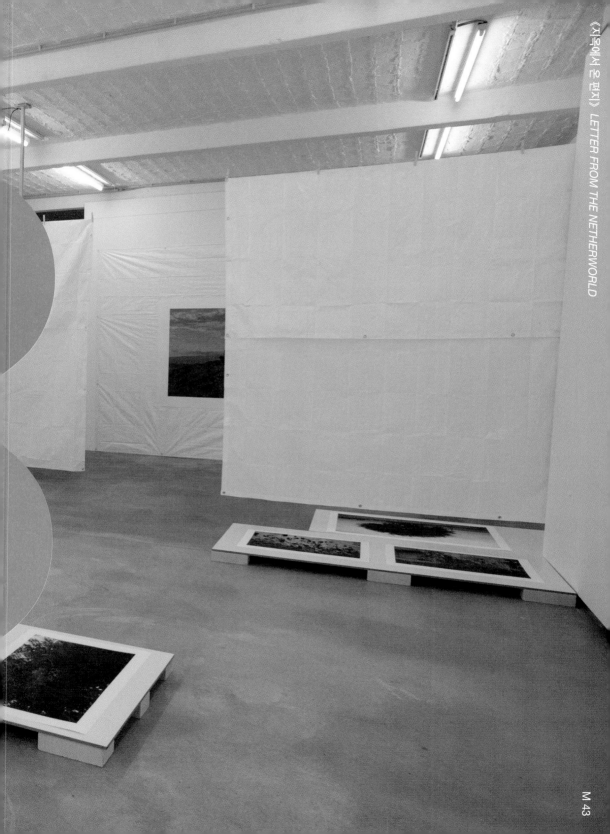

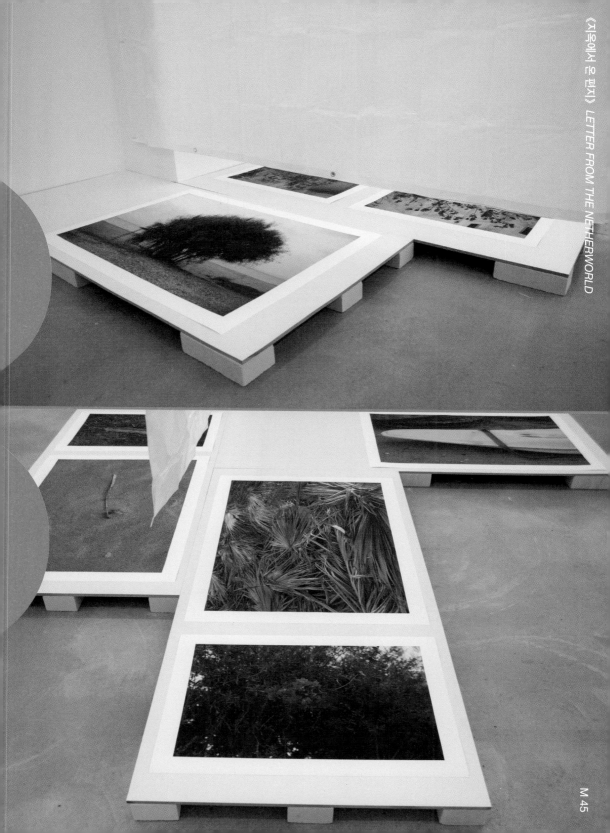

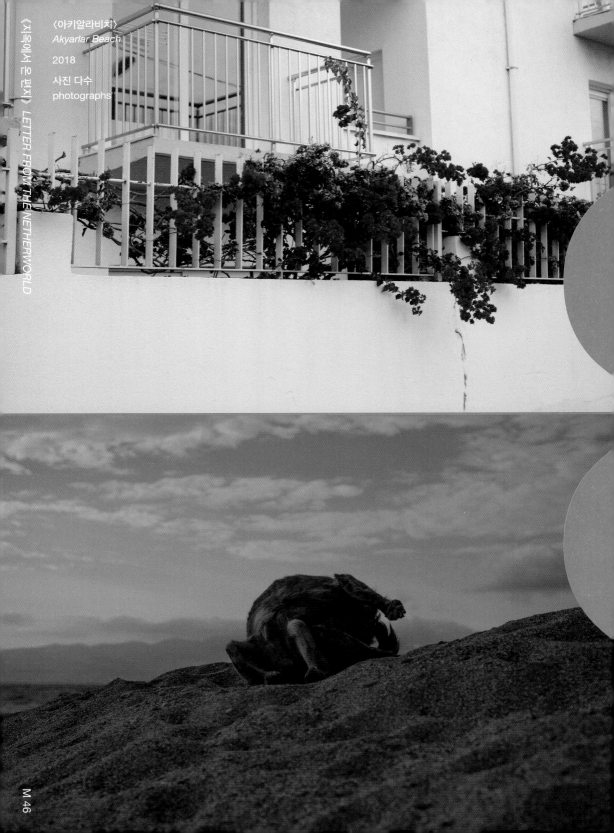

《지옥에서 온 편지》 LETTER FROM THE NETHERWORLD

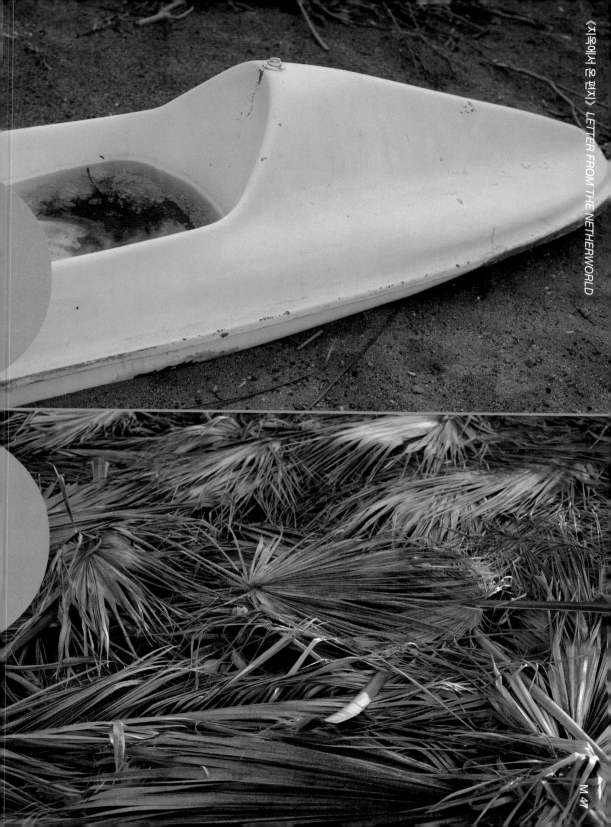

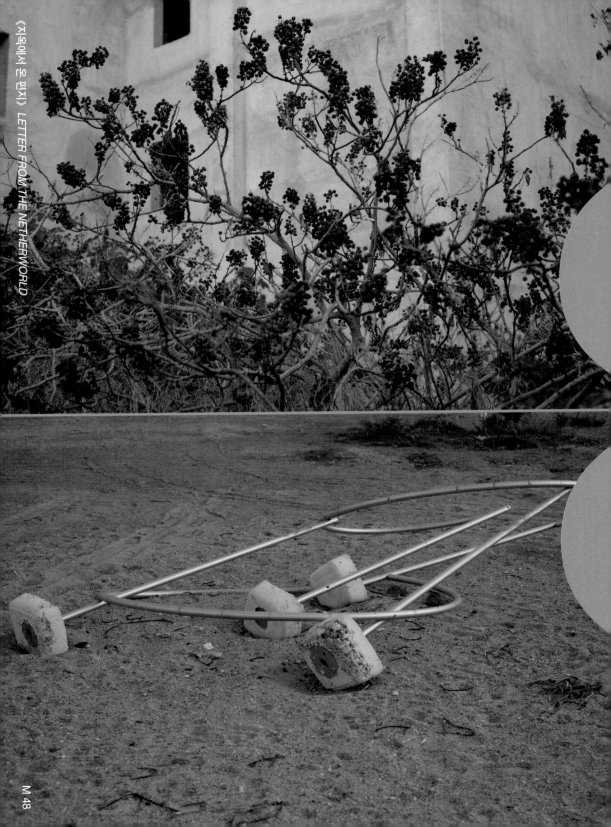

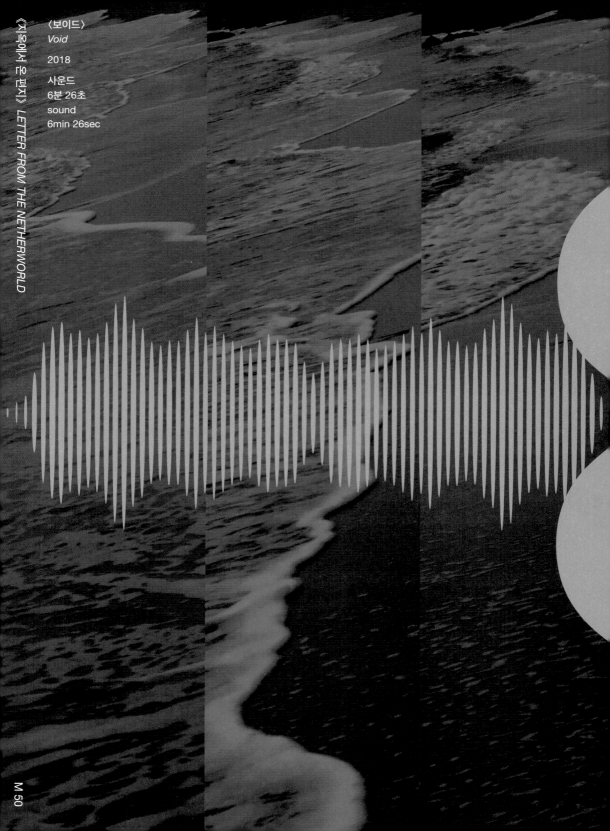

〈보이드〉
Void

2018

사운드
6분 26초
sound
6min 26sec

《지옥에서 온 편지》 *LETTER FROM THE NETHERWORLD*

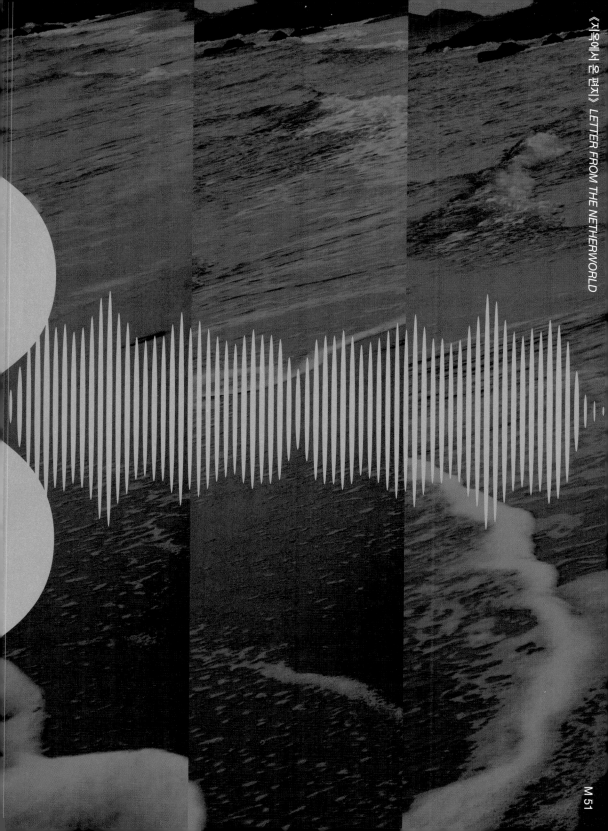

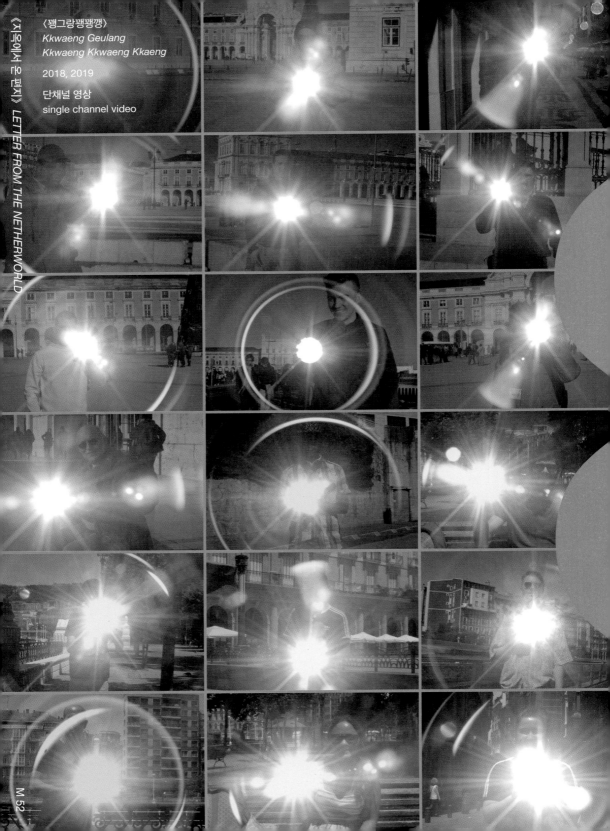

〈쟁그랑쟁쟁깽〉
Kkwaeng Geulang
Kkwaeng Kkwaeng Kkaeng
2018, 2019
단채널 영상
single channel video

《지옥에서 온 편지》 *LETTER FROM THE NETHERWORLD*

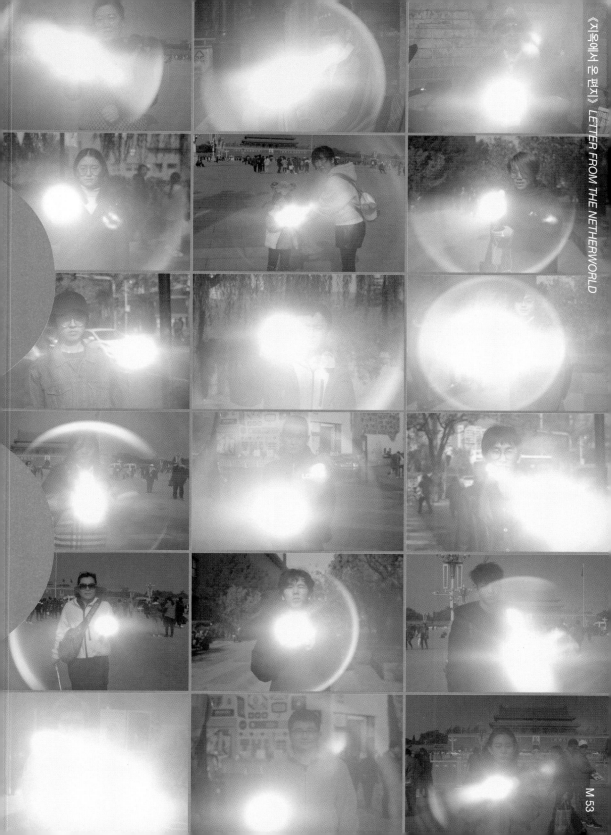

〈쓸쓸한 사랑〉
A Lonely Love
2016
5채널 영상
22분 15초
5-channel video
22min 15sec

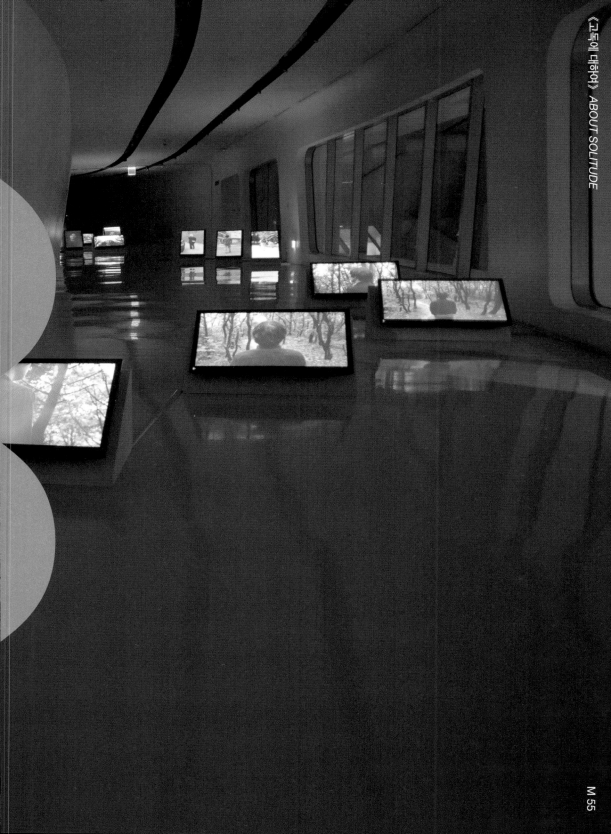

〈여정(旅情)〉
A Walk

2016

3채널 영상
9분 37초, 15분 39초, 9분 27초
3-channel video
9min 37sec,
15min 39sec, 9min 27sec

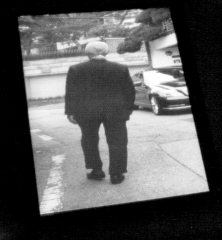

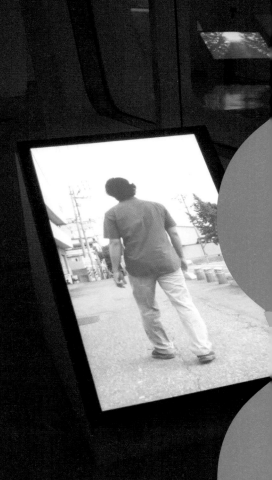

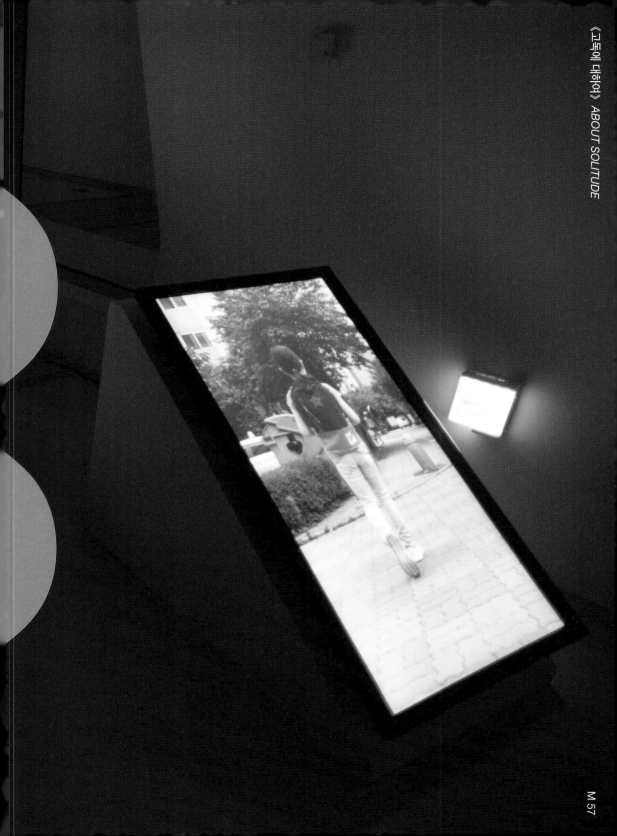

〈마음풍경(心景)〉
The Scenes of Mind

2016

4채널 영상
4분, 4분, 3분 52초, 3분 51초
4-channel video
4min, 4min, 3min 52sec,
3min 51sec

〈말 없이〉
In Silence

2001
단채널 영상
4분 45초
single channel video
4min 45sec

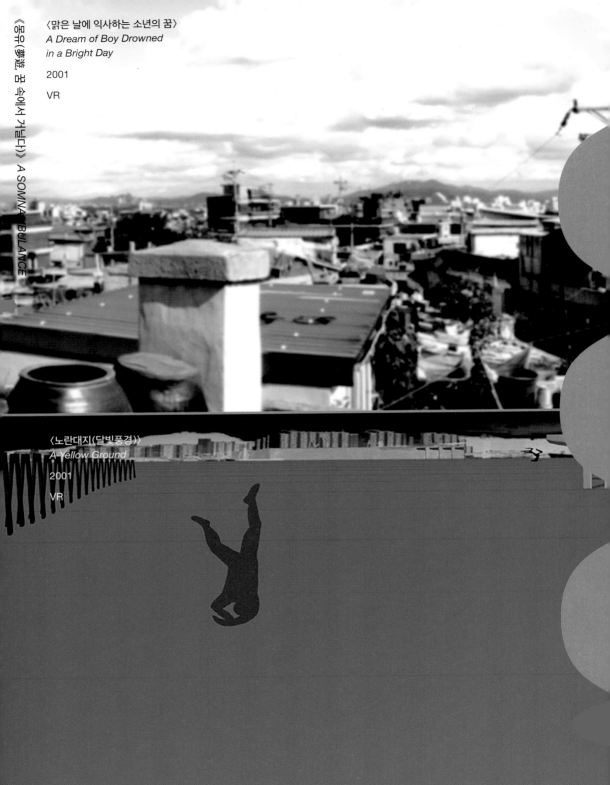

〈맑은 날에 익사하는 소년의 꿈〉
A Dream of Boy Drowned
in a Bright Day

2001

VR

〈노란대지(달빛풍경)〉
A Yellow Ground

2001

VR

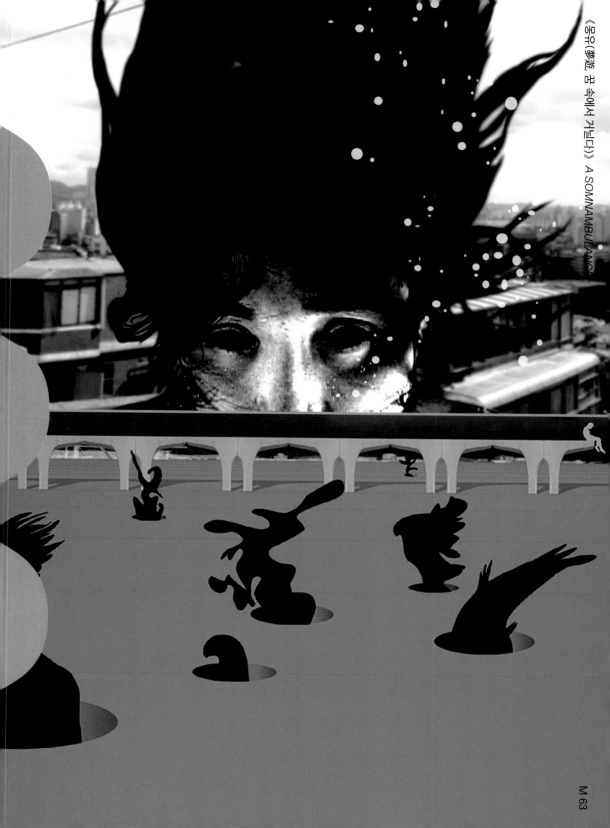

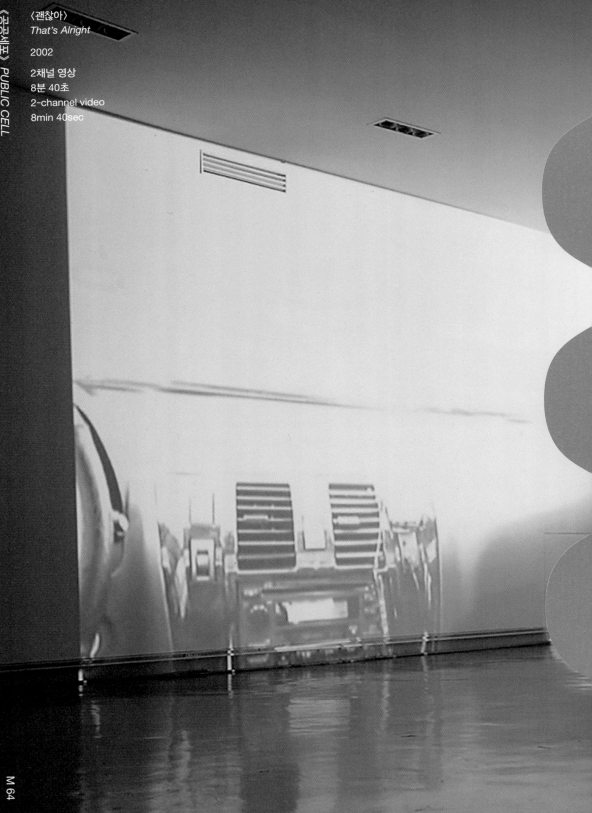

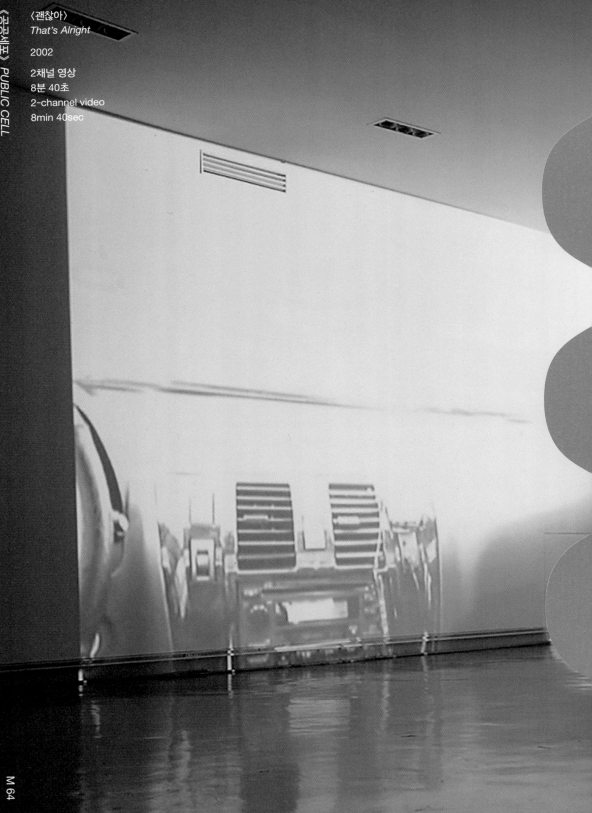

〈괜찮아〉
That's Alright

2002

2채널 영상
8분 40초
2-channel video
8min 40sec

《공공세포》 PUBLIC CELL

M 64

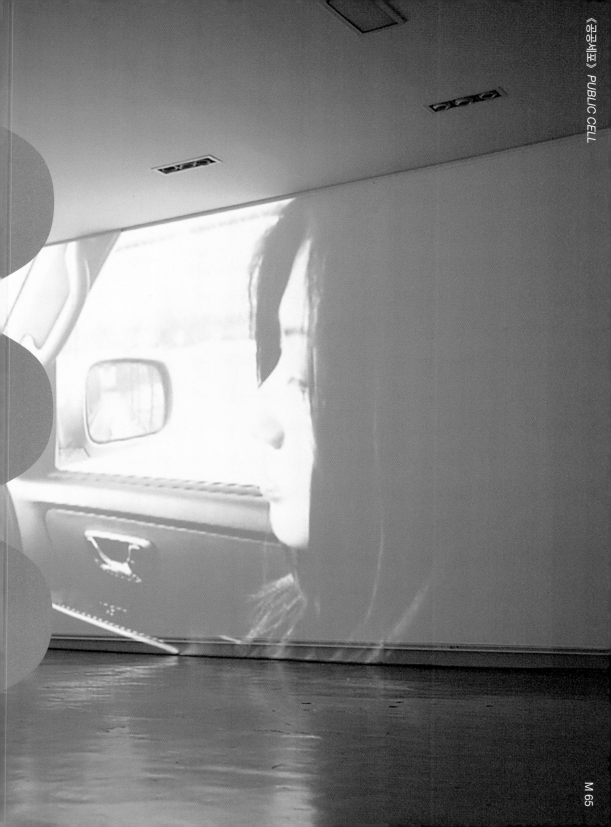

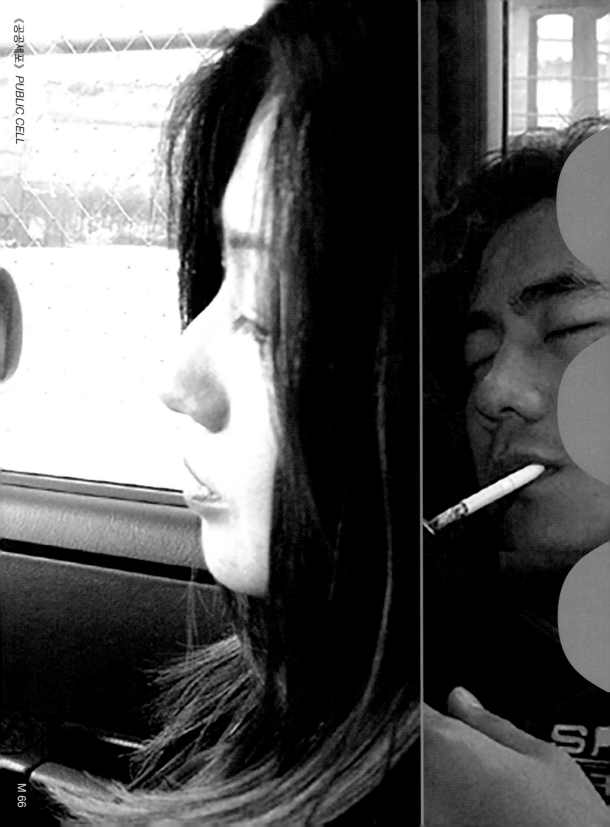

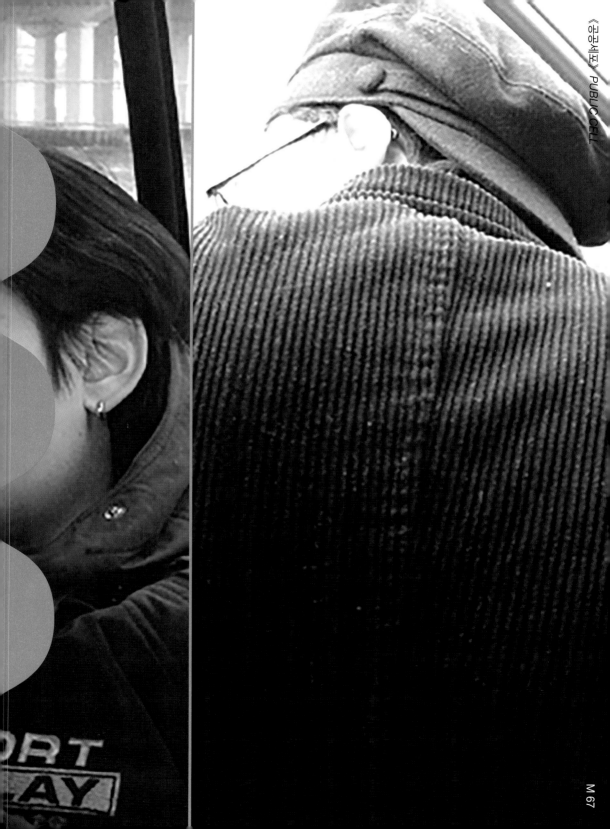

〈레인보우〉
Rainbow

2002

단채널 영상
single channel video

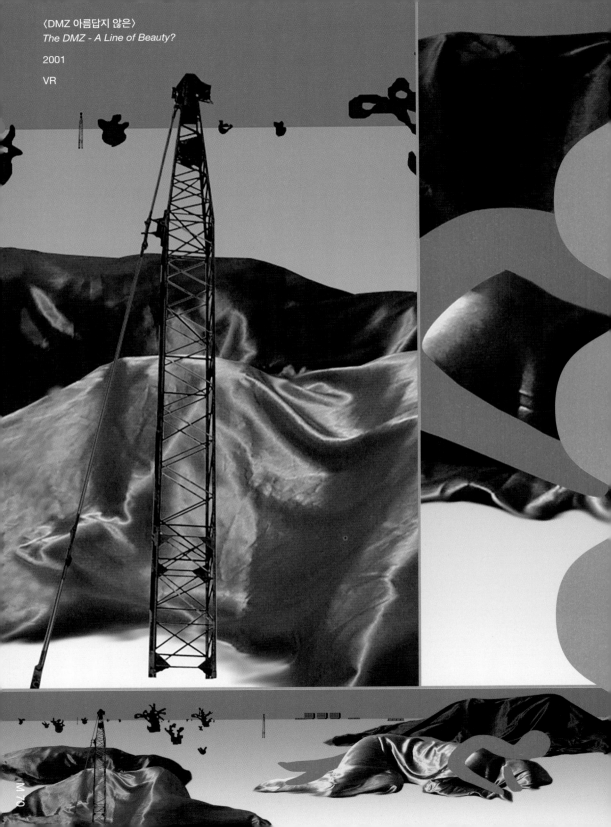

⟨DMZ 아름답지 않은⟩
The DMZ - A Line of Beauty?

2001

VR

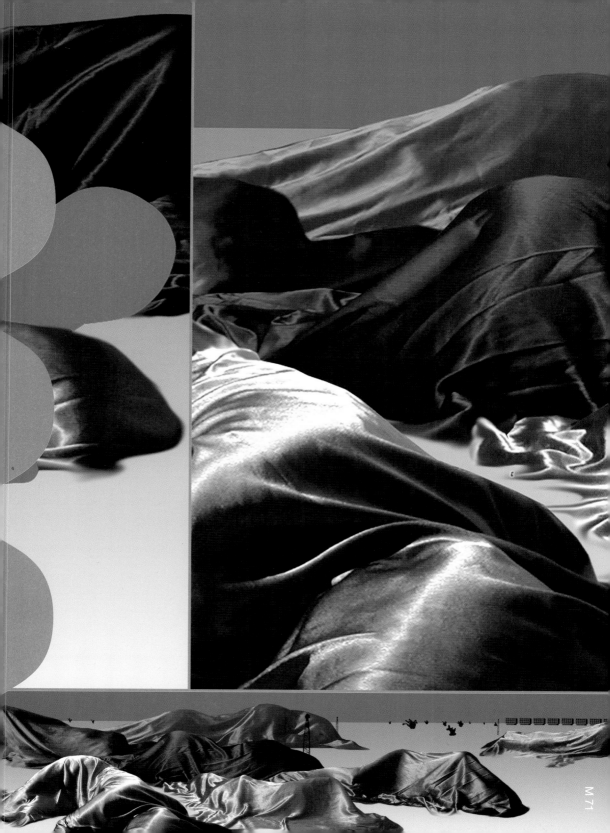

〈공허한 숨〉
Hollow Breath

2007

인터렉티브 설치
interactive installation

〈관계오류〉
Relationship BUG

2007

인터렉티브 설치
interactive installation

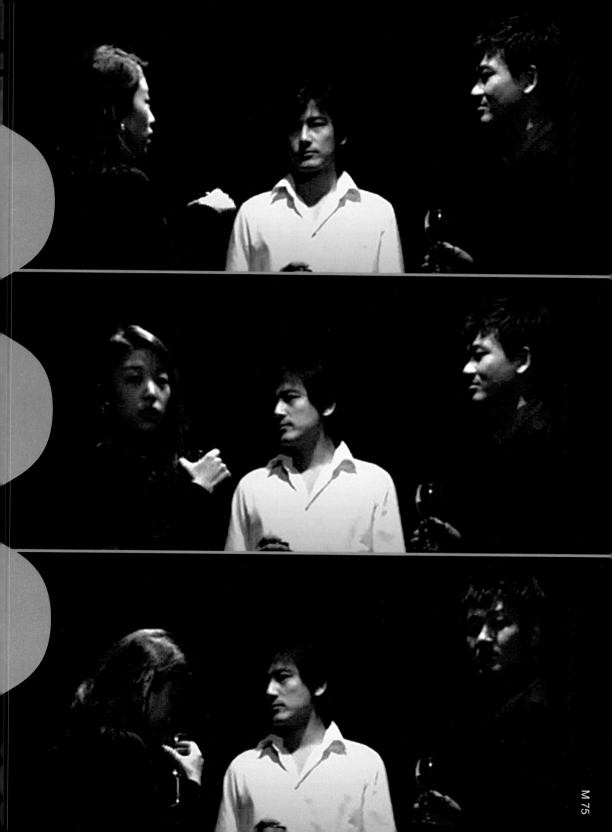

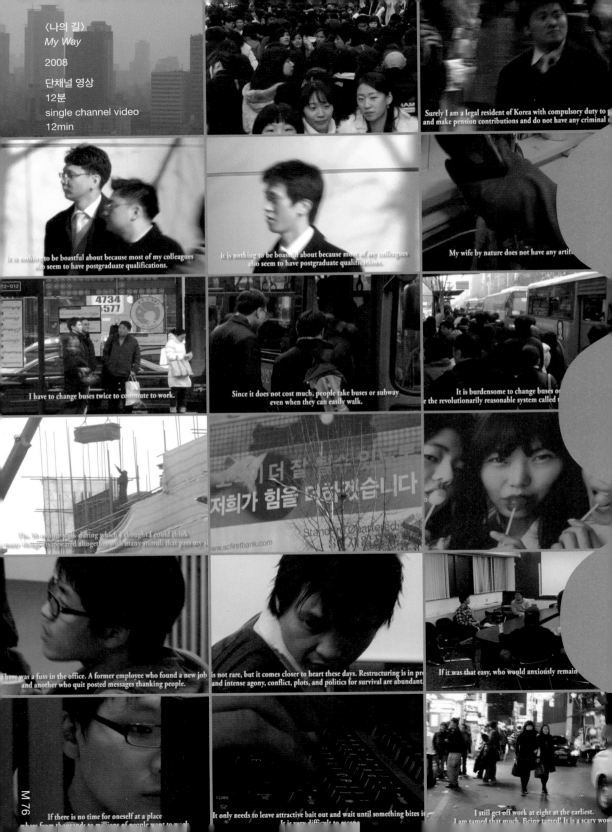

〈나의 길〉
My Way

2008

단채널 영상
12분
single channel video
12min

Surely I am a legal resident of Korea with compulsory duty to
and make pension contributions and do not have any criminal

It is nothing to be boastful about because most of my colleagues
also seem to have postgraduate qualifications.

it is nothing to be boastful about because most of my colleagues
also seem to have postgraduate qualifications.

My wife by nature does not have any artifi

I have to change buses twice to commute to work.

Since it does not cost much, people take buses or subway
even when they can easily walk.

It is burdensome to change buses o
the revolutionarily reasonable system called

There was a fuss in the office. A former employee who found a new job
and another who quit posted messages thanking people.

is not rare, but it comes closer to heart these days. Restructuring is in pro
and intense agony, conflict, plots, and politics for survival are abundant.

If it was that easy, who would anxiously remain

If there is no time for oneself at a place

It only needs to leave attractive bait out and wait until something bites it

I still get off work at eight at the earliest.
I am tamed that much. Being tamed! It is a scary wor

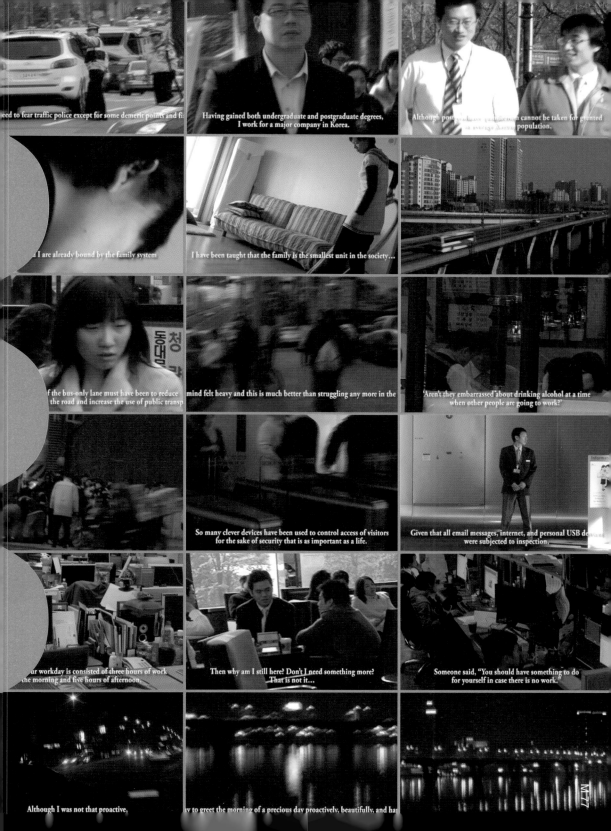

eed to fear traffic police except for some demerit points and fi

Having gained both undergraduate and postgraduate degrees,
I work for a major company in Korea.

Although postgraduate graduation cannot be taken for granted
in average Korean population,

I are already bound by the family system

I have been taught that the family is the smallest unit in the society…

f the bus-only lane must have been to reduce
the road and increase the use of public transp

mind felt heavy and this is much better than struggling any more in the

'Aren't they embarrassed about drinking alcohol at a time
when other people are going to work?'

So many clever devices have been used to control access of visitors
for the sake of security that is as important as a life.

Given that all email messages, internet, and personal USB de
were subjected to inspection.

ur workday is consisted of three hours of work
the morning and five hours of afternoon,

Then why am I still here? Don't I need something more?
That is not it…

Someone said, "You should have something to do
for yourself in case there is no work."

Although I was not that proactive,

ay to greet the morning of a precious day proactively, beautifully, and ha

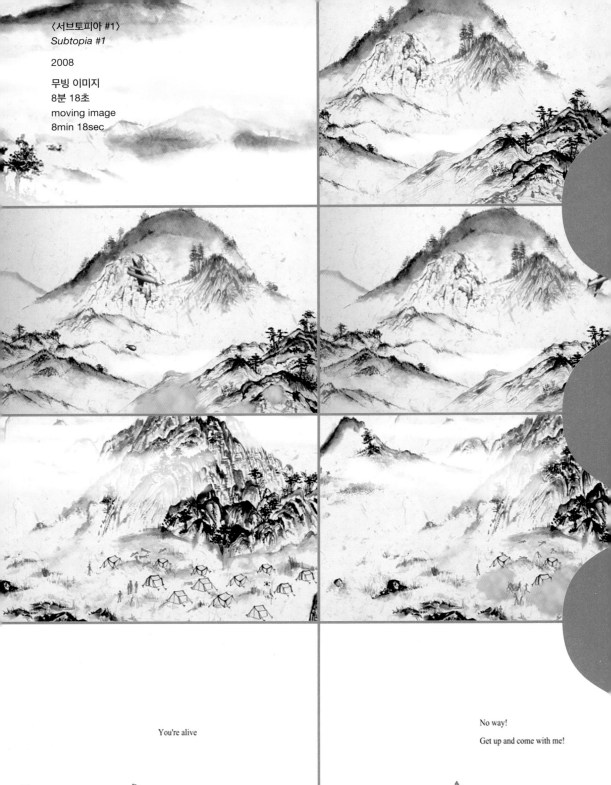

〈서브토피아 #1〉
Subtopia #1

2008

무빙 이미지
8분 18초
moving image
8min 18sec

You're alive

No way!

Get up and come with me!

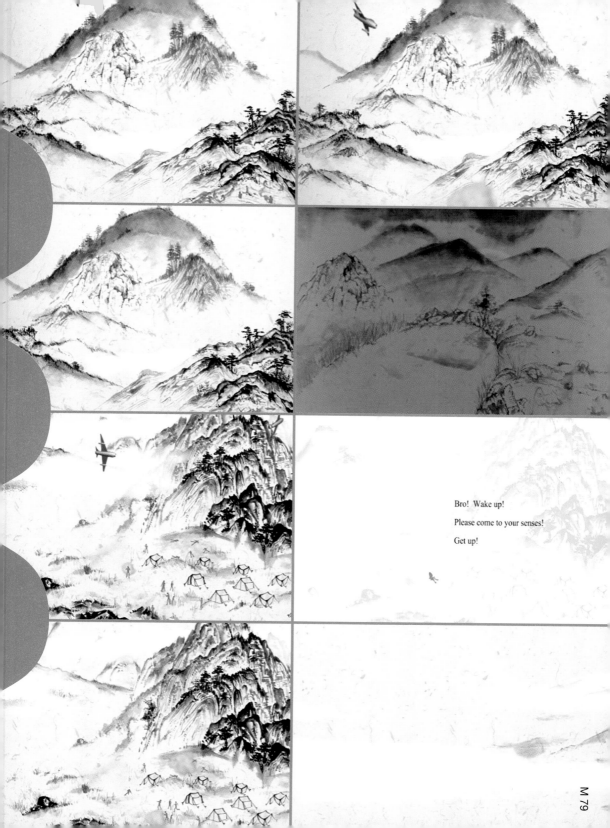

Bro! Wake up!

Please come to your senses!

Get up!

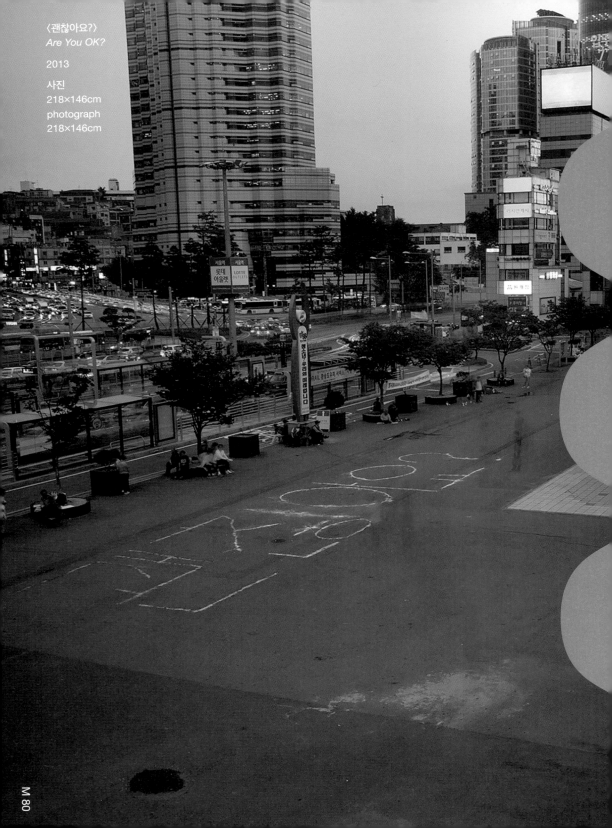

〈괜찮아요?〉
Are You OK?

2013

사진
218×146cm
photograph
218×146cm

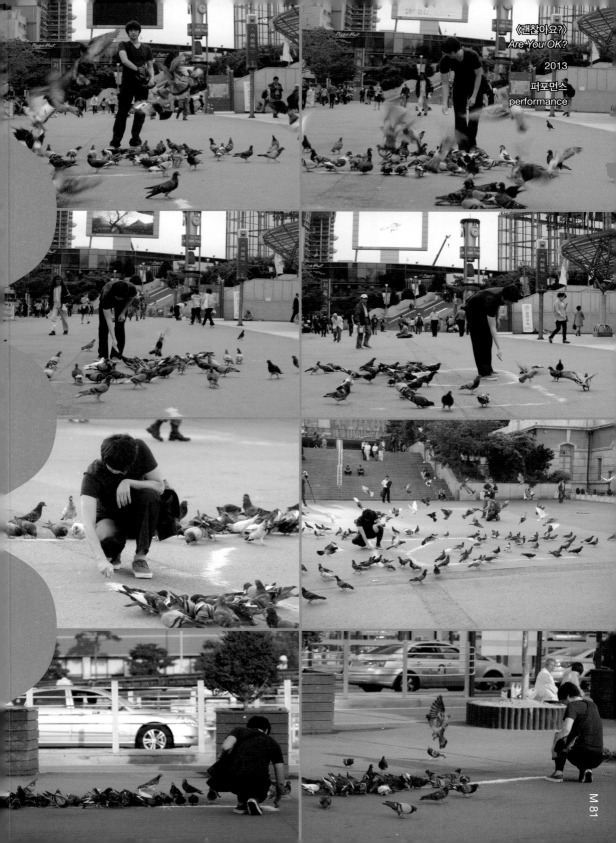

(캐스터)
Caster
2002
단채널 영상
8분 40초
single channel video
8min 40sec

"특별 조사 착수"

7:19

나사풀린 경찰

보복조치 범죄노출 긴급체포 표밭갈이 공직기강
선제공격 혈전 불꽃공방 침체 탈출 조사 착수 무장
해제 접전 대충돌 사상 최저치 우리 선수단 한국 대
직 역사와 국민 시대적 소명 화합과 협력 꿈의 성
가 안보 국민안전 대북 화해 안보 규명 국가 존
반도 평화 국가문란 정치공작 병무비리 음해
치 보복 날조 부작용 좌절감 공격성 증오 조용한
반란 위협 임박 동반추락 난기류 직격탄 중대한 시
동적 대응 주도적 역할 충실한 이행 건국 이래
기 총동원 의문점 세계적인 경이로움 대한민
줌마 대표 브랜드 탁월한 효과 오리무중 이합
집산 방향 모색 힘겨루기 꿈과 약속 성공한 당신 대
표 브랜드 바꿔보세요 달라졌다 기대하고 있어요
사랑 끝까지 힘이 좋아 지키십시요 짜릿한 맛
콜렉션 역사의 심판 새로운 역사 하나 되는 아
든든한 어깨 새 시대의 초석 새로운 시대 진정
한 복지와 정의 공직사회의 모범 부패방지 깨끗한
부 청렴한 공직사회 희망찬 대한민국 짜릿한 맛
존경하는 국민 여러분 사랑하면 좋아요 이제 결정

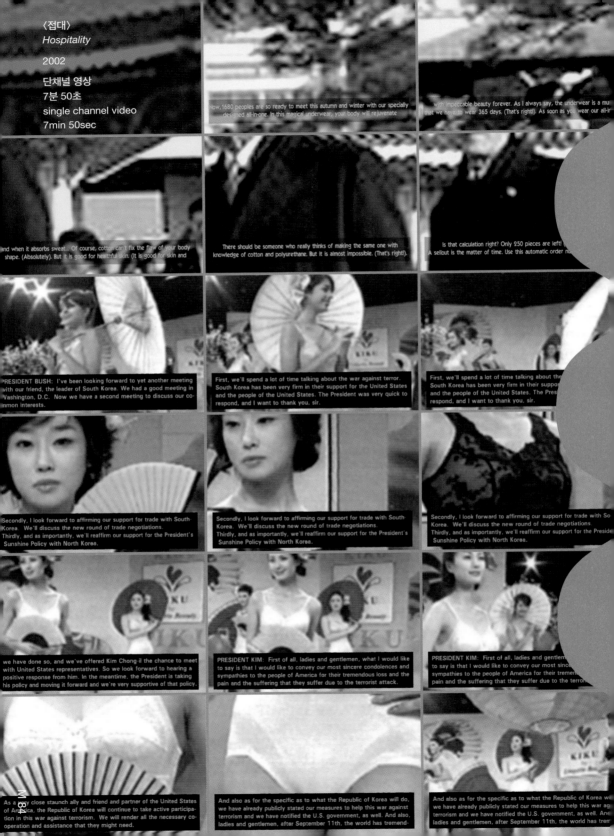

〈접대〉
Hospitality

2002

단채널 영상
7분 50초
single channel video
7min 50sec

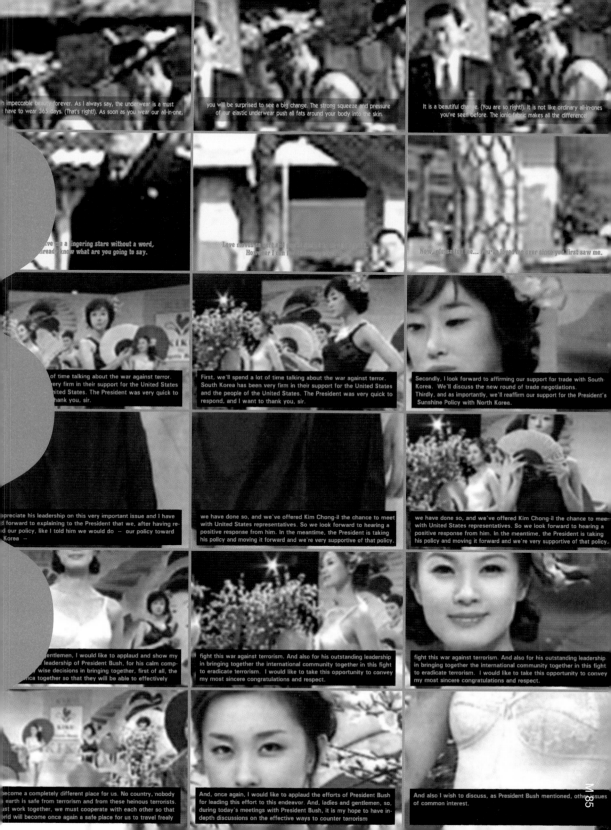

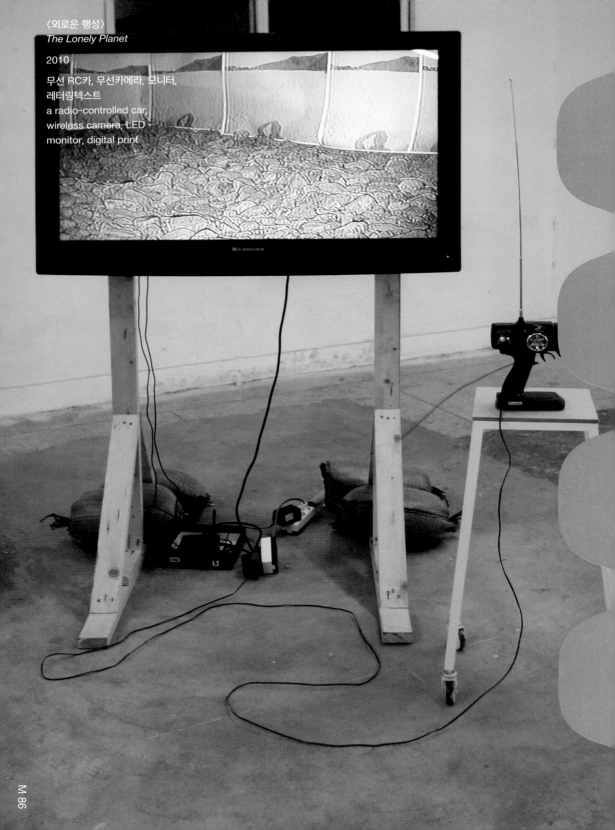

⟨외로운 행성⟩
The Lonely Planet

2010

무선 RC카, 무선카메라, 모니터,
레터링텍스트
a radio-controlled car,
wireless camera, LED
monitor, digital print

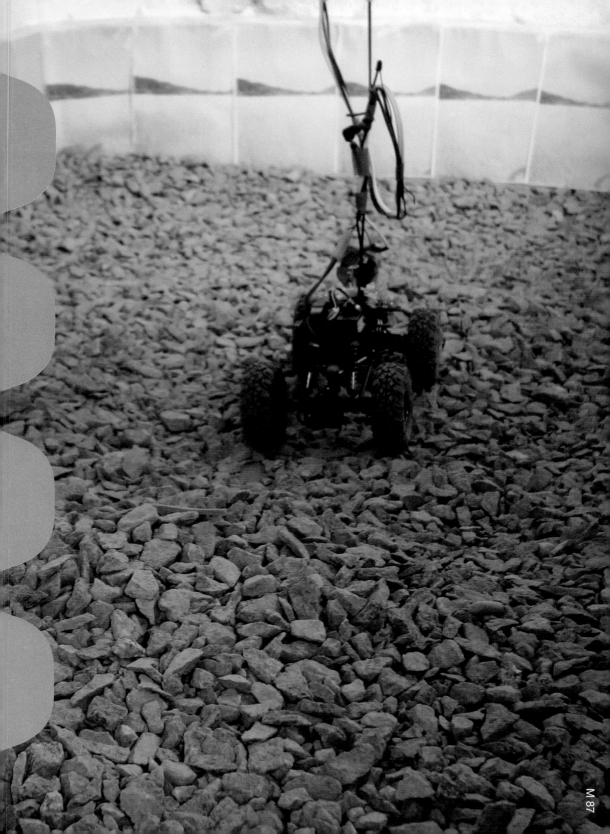

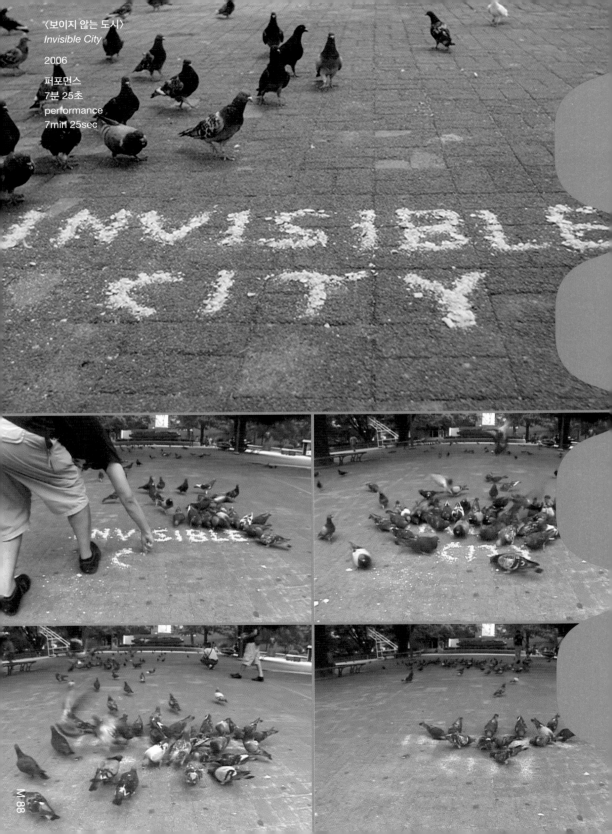

〈보이지 않는 도시〉
Invisible City

2006

퍼포먼스
7분 25초
performance
7min 25sec

INVISIBLE CITY

M·88

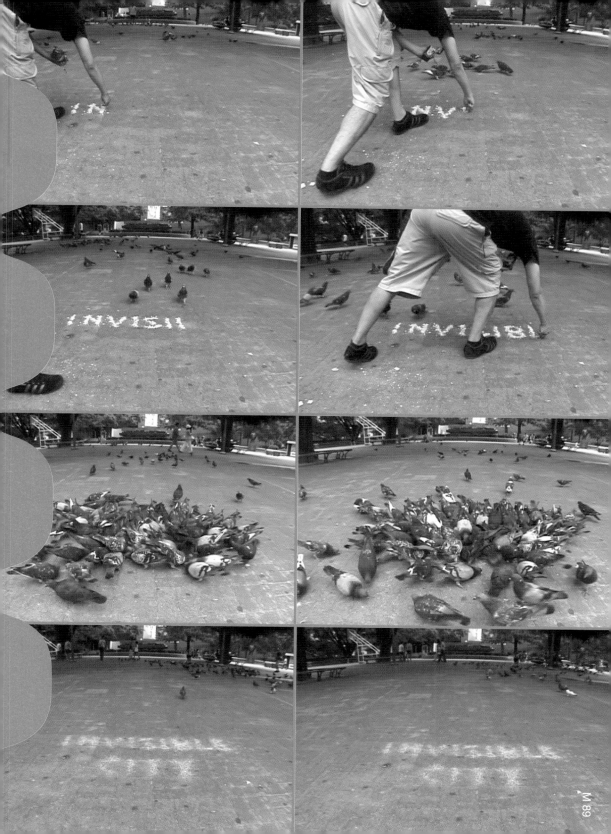

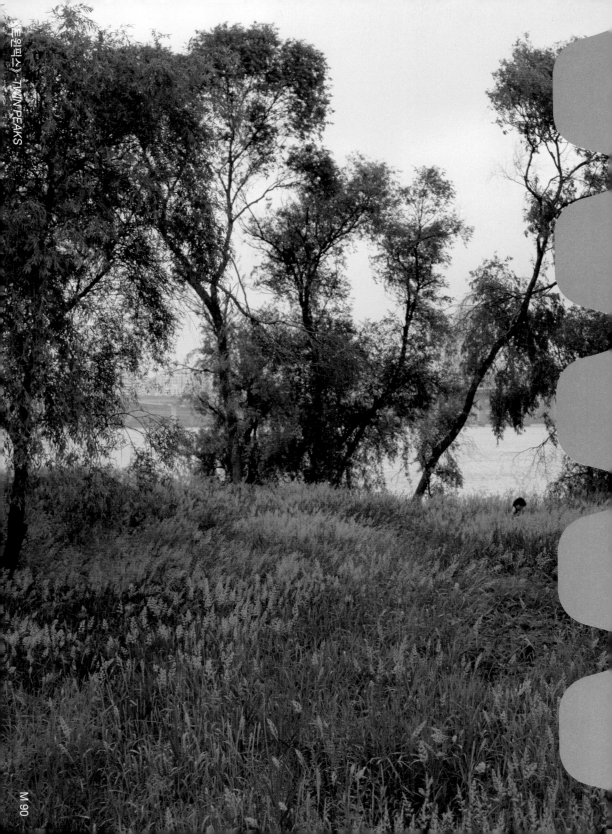

〈적막한 공기(한숨)〉
Desolate Air_a sigh

2011

사진
110×110cm
photograph
110×110cm

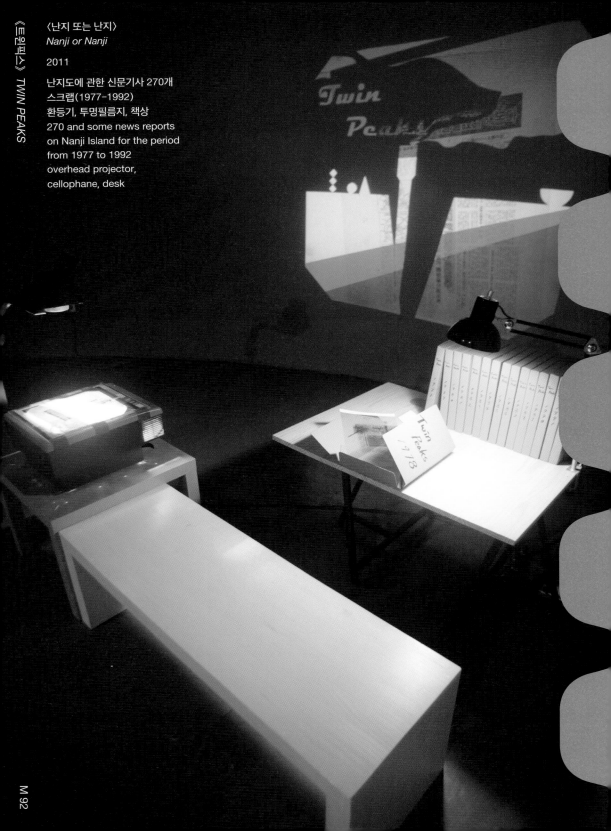

〈난지 또는 난지〉
Nanji or Nanji

2011

난지도에 관한 신문기사 270개
스크랩(1977-1992)
환등기, 투명필름지, 책상
270 and some news reports
on Nanji Island for the period
from 1977 to 1992
overhead projector,
cellophane, desk

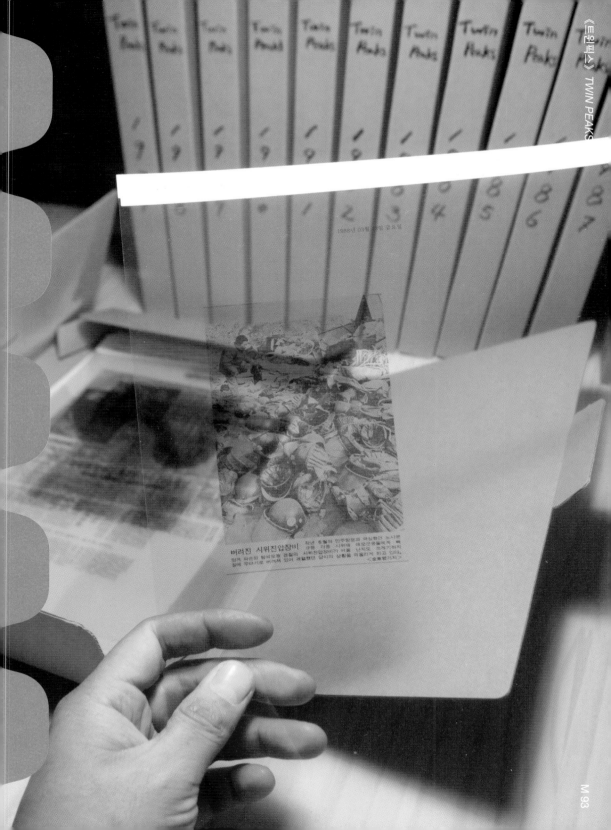

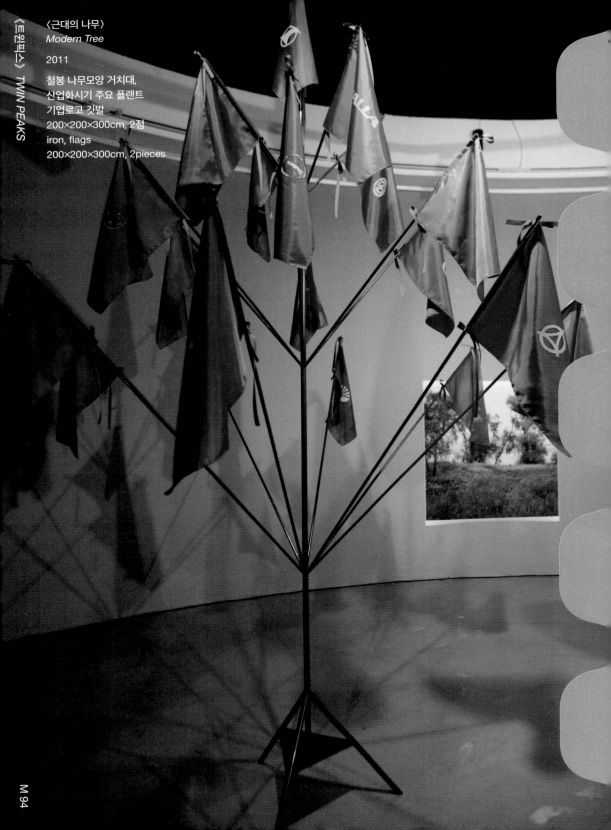

〈근대의 나무〉
Modern Tree

2011

철봉 나무모양 거치대,
산업화시기 주요 플랜트
기업로고 깃발
200×200×300cm, 2점
iron, flags
200×200×300cm, 2pieces

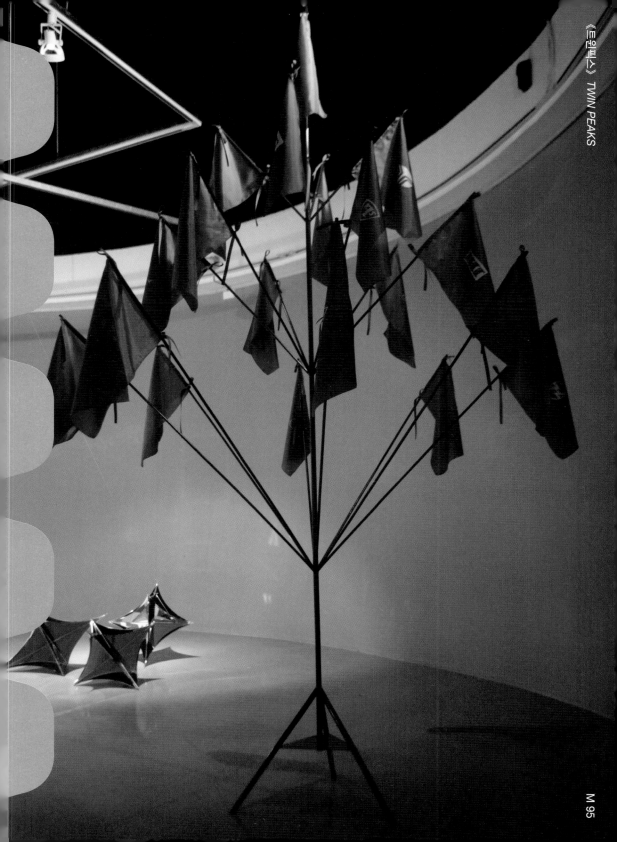

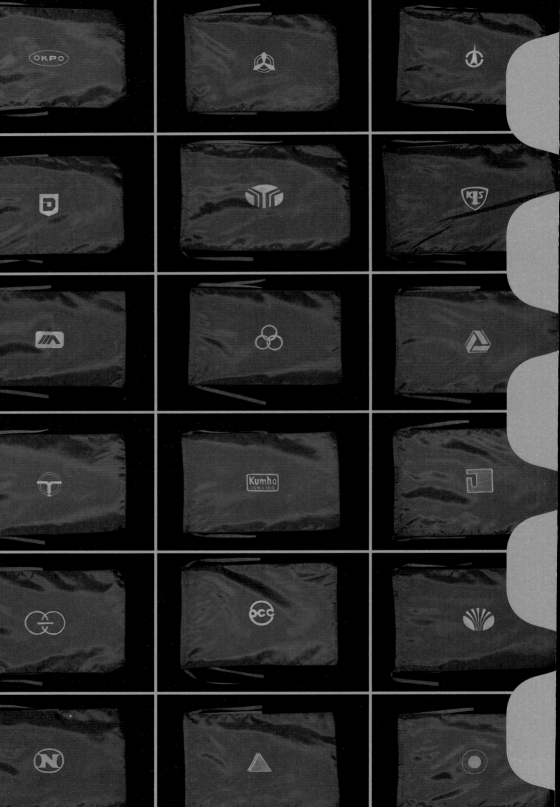

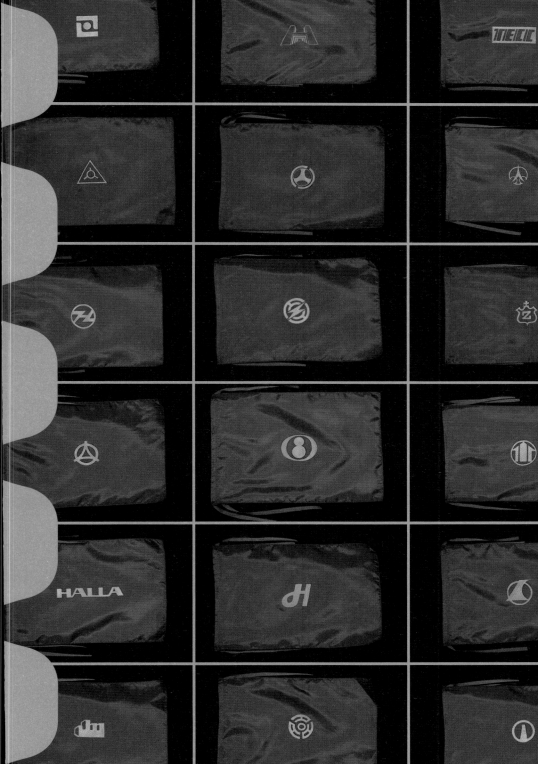

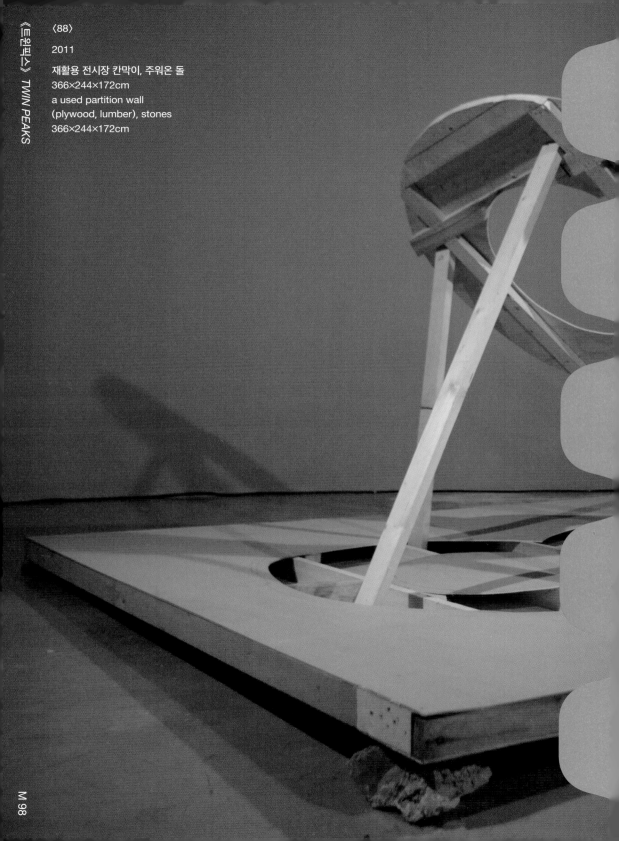

〈88〉
2011
재활용 전시장 칸막이, 주워온 돌
366×244×172cm
a used partition wall
(plywood, lumber), stones
366×244×172cm

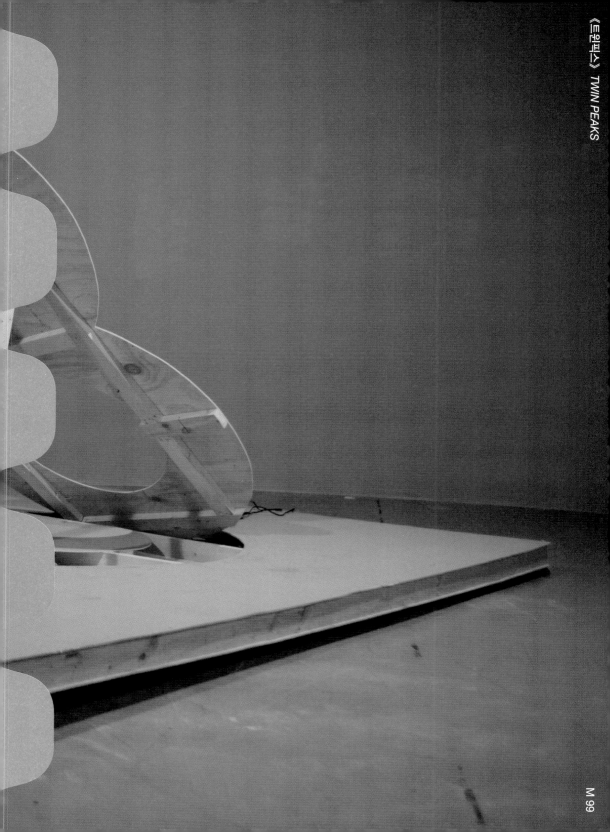

〈멜랑콜리〉
Melancholy
2011
사운드설치
스피커, 앰프, CD플레이어
sound installation
speaker, amplifier, CDplayer

〈삼성 三로〉
Samsung(Three Stars)

2011

아크릴 판
60×60×80cm, 3개
acrylic panel
60×60×80cm, 3pieces

《트윈픽스》 TWIN PEAKS

〈안녕, 친구들!〉
Hi, Guys!

2000

비디오 설치
video installation

〈게놈〉
A Genome
2000
디지털 프린트
digital print

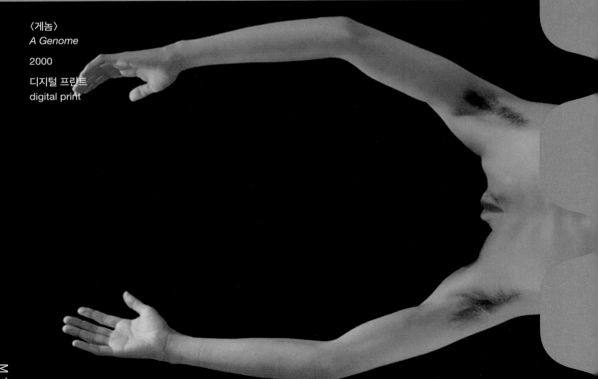

〈멀티미디어 인간〉
A Multi-Media Man

2000

디지털 프린트
digital print

《강철태양》 THE STEEL SUN

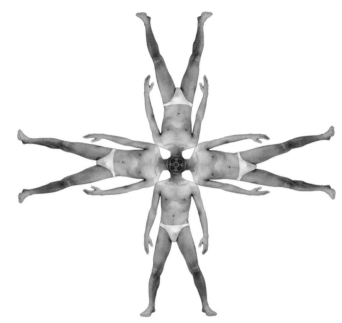

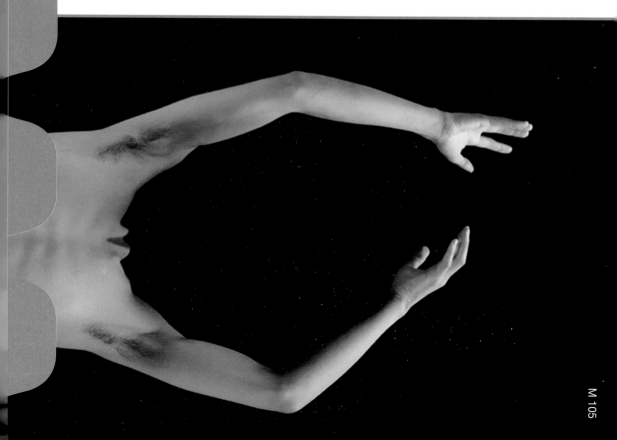

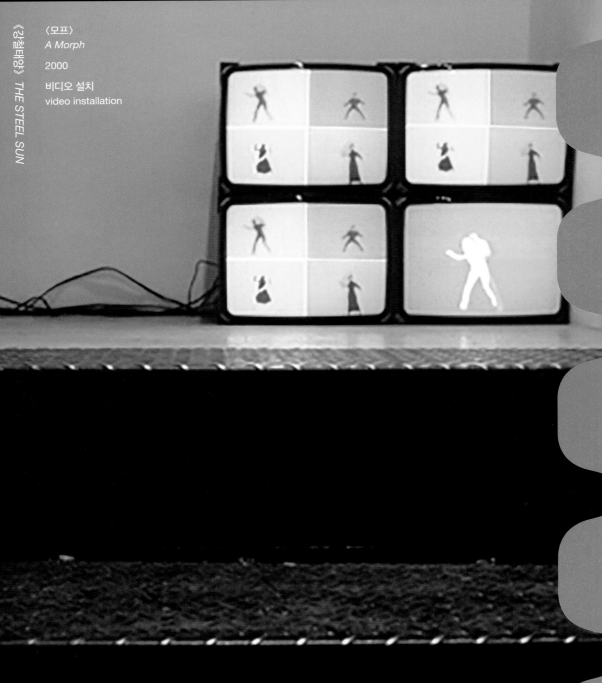

《강철태양》 THE STEEL SUN

〈모프〉
A Morph
2000
비디오 설치
video installation

M

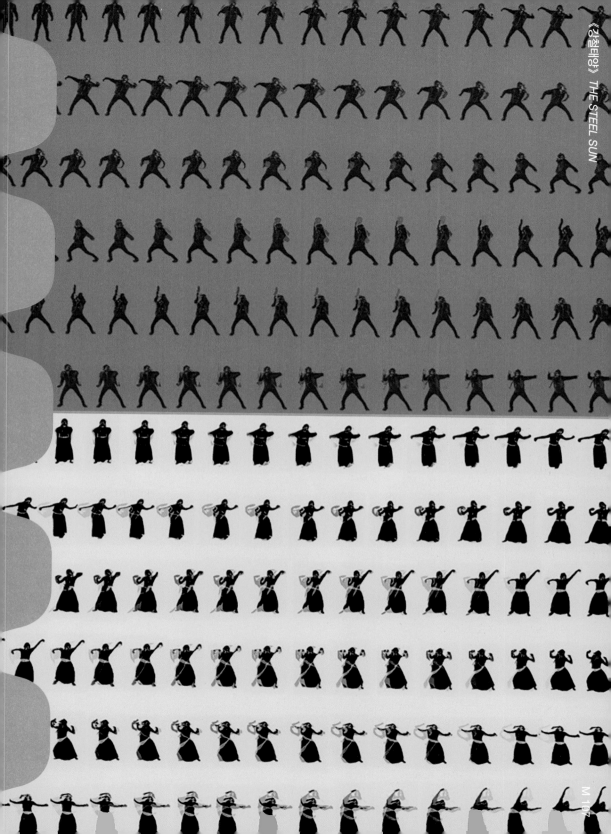

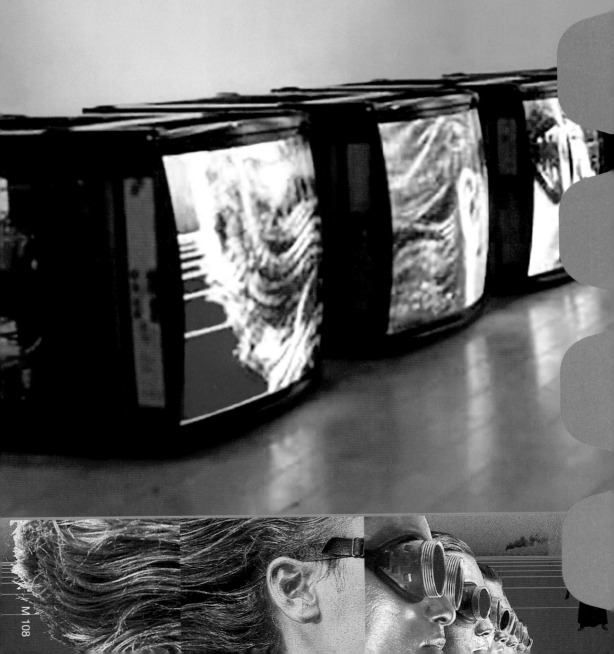

〈강철태양, a.k.a 검은질주〉
*The Steel Sun,
a.k.a The Black Sun*

2000

7채널 영상
2분 25초
7-channel video
2min 25sec

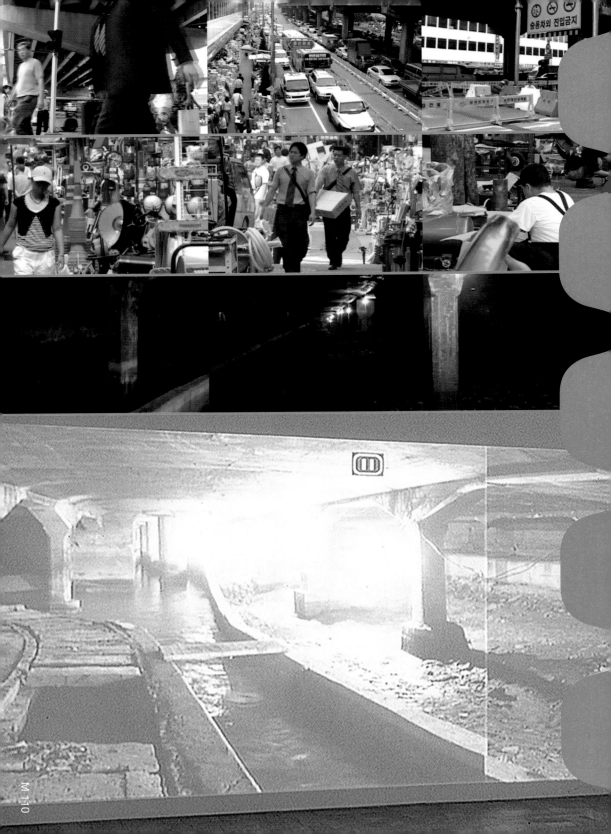

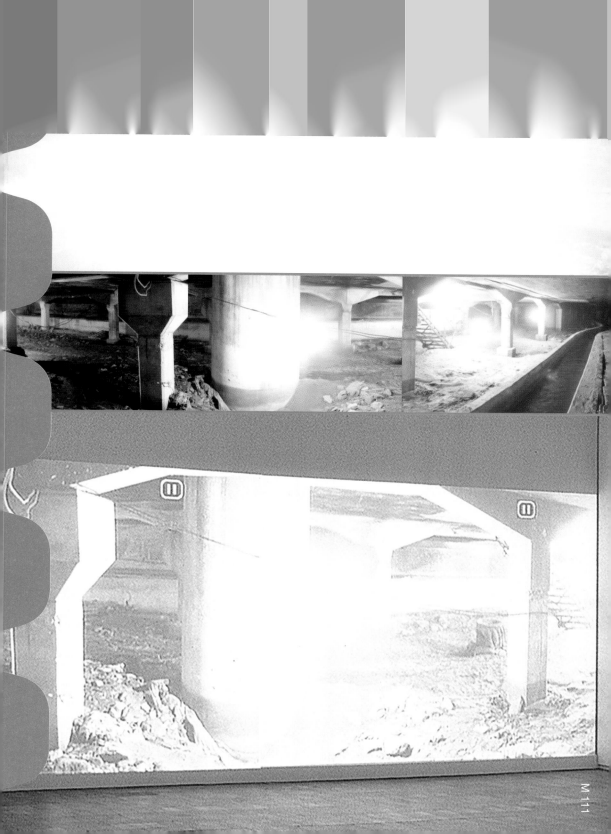

멜랑콜리와
이스케이프 사이

양지윤
전시기획자

멜랑콜리 Melancholy

고대 그리스의 히포크라테스는 인간의 몸 속에 흐르는 체액을 통해 인간을 네 가지로 분류한 '4체액설'을 하나의 의학 이론으로 정립했다. 이중 멜랑콜리는 검은색을 의미하는 멜랑 μέλας, melas, melan과 담즙을 의미하는 콜레 χολή, kholé, chole의 합성어로 '검은 담즙'을 뜻한다. 히포크라테스는 멜랑콜리를 우울함과 슬픔의 정도가 심해 광기로 번지는 질병으로 바라봤다.

유비호는 한국 현대사회에서 절대 다수의 박탈감과 상실감이 기반한 멜랑콜리의 정서를 제 예술 안에서 구현한다. 멜랑콜리를 한국 사회가 앓고 있는 병리적 현상으로 바라보며, 죽음과 같은 돌이킬 수 없는 절대적 상실뿐만 아니라, 인간에 대한 실망감을 느끼거나 인간으로서 냉대를 당하는 다양한 층위의 멜랑콜리한 심리적 상황을 탐구한다. 이를 전면적으로 담아 낸 작업은 〈이너 뷰 InnerView〉(2015)이다. 씨랜드 청소년 수련원 참사 유가족, 형제복지원 피해 생존자, 용산참사 생존자, 세월호 침몰사고 유가족, 대구지하철참사 유가족 등을 인터뷰한 영상을 전시 공간 곳곳에 비치한 낡은 모니터에서 재생한 작업이다.

한국 현대사에서 지속적으로 발생한 인재로 인해 많은 이들의 목숨을 앗아갔다. 〈이너 뷰 InnerView〉에서 작가는 자본주

의 체제 안에서 재난이 반복적으로 발생하게 된 시스템이나 재난의 원인을 파악하기 보다는 대신, 누군가의 책임으로 전가하기에 급급한 상황과 한국 정부의 안일한 태도는 바뀌지 않았음을 발견한다. 대부분의 유가족들은 지독한 불운이라 한탄할 뿐이다. 반복되는 재난은 한국 사회 곳곳을 멜랑콜리한 상태로 만들어간다.

한편 병명으로 사용되었던 멜랑콜리는 발터 벤야민에 이르러서 사회적이고 문화적, 예술적 영역에서 다른 함의로 이해되었다. '슬픔'과 '유희' 사이에서 어느 한 쪽으로 치우치지 않고 서로 간의 긴장을 유지한 채 상호작용하는 '변증법적 멜랑콜리'를 말하며, 예술 창작의 기재로 바라본 것이다. 예술을 모방으로 이해하고, 상실한 대상에 대한 그리움, 그 그리움이 새로운 의미와 이미지를 창작하는 원동력으로 연결 짓는다. 더불어 벤야민은 모든 우울한 이들이 멜랑콜리커가 되는 것이 아니라, 멜랑콜리의 이념을 사유하는 사람, 멜랑콜리적 양가성을 인지하는 사람이 멜랑콜리커라 말한다.

예술가가 멜랑콜리를 다루는 방식은 그 사회가 갖는 병리적 상황을 객관적으로 인지하고 저마다의 미학 안에서 구현하는 독특함을 지향해야 한다고 볼 수 있다. 2018년 베를린 베타니엔 레지던시에서의 경험을 바탕으로 유비호가 포착하는 멜랑콜리한 상황은 확장된다. 〈예언가의 말 A Prophet's Words〉(2018)은 '죽은 자가 살아있는 이들에게 전하는 지혜의 말'로 5개 챕터의 내레이션으로 구성된 영상작업이다. 〈예언가의 말〉은 현재 미디어로 전달되는 사건의 이미지들과 칠흑 같은 동굴 속 지하세계에서 지상 세계로 빠져나오는 오르페우스의 복잡한 심리 상태를 중첩시킨다. 오르페우스는 뱀에 물려 죽은 아내 에우리디케를 되찾기 위해 하데스에게 간청하며 리라를 연주했다. 그의 아름다운 연주에 감동한 하데스가 에우리디케를 풀어주는 데 한 가지 조건을 건다. 지상에 나갈 때까지 뒤를 돌아보면 안 된다는 것이다. 그러나 지상의 빛이 보이자 도착했다고 생각한 오르페우스는 뒤돌아보았고, 순간 에우리디케의 한 발은 지상에 다른 한 발은 명계에 있었다. 결국 에우리디케는 다시 명계로 내려가 버렸다.

작업은 해방 이후 70여 년의 남북 분단으로 가족과 생

이별을 하게 된 실향민의 인터뷰 영상과 2015년 가을 터키 남부 해변가에 익사채로 발견된 난민 어린이의 인터넷 기사로부터 시작되었다. 두 사건은 불가항력적인 정치사회학적 상황으로 인하여 비극을 맞이했던 이들의 복잡한 심리 상황을 상징하고, 분열, 갈등, 투쟁, 해방의 순간을 시적 내레이션으로 표현한다. 아내를 다시 잃은 오르페우스의 심리 상태와 터키 남부 아키알라 해변에서 발견된 시리아 난민 어린이의 심리 상태가 병치된다.

〈광휘의 순간 *Moment of Brillance*〉(2015)는 멜랑콜리한 정서를 조금 더 시작인 형태로 포착한다. 광주 5.18 민주광장에서 조선대학교 학생들은 조각 거울을 사용해 강렬한 남도의 태양빛을 광장 곳곳에 비춘다. 25년이 지난 공간에서 있었을 민주주의를 향한 시민의 열망, 군부대의 진압과 이후 여전히 이뤄지지 않는 '진상 규명'과 공고히 유지되고 있는 정부 권력에 대한 배상금을 요구하는 남겨진 자들의 목소리는 빛으로 산란한다.

벤야민의 멜랑콜리는 '출구 없는 절망 위에서도 끝없이 가능성을 모색하는 실천적 삶'을 제시한다. 구원의 가능성이 없어 보이는 파국적 세계에서 슬픔을 파편적으로 제시하여 폐허를 만드는 작업으로 이는 완결될 수 없기에 무한 반복된다. 유비호는 자본주의가 지배하는 한국 사회를 불신하는 방식으로 그 다음의 세계를 상상한다. 절망적 사태를 기만하지도 유희하지도 않는 변증법적 멜랑콜리를 유지하면서 말이다.

이스케이프 Escape

기후 위기의 시대, 근대적 가치를 구축해온 자본주의 세계는 파
국에 들어서고 있다. 과거 식민지 대량학살에서 지금 다국적 기
업의 전세계적 생태 학살까지 무분별한 파괴가 자행된 것은 자본
주의 생산 방식의 당연한 귀결일 것이다. 자본주의적 생산 방식
은 인간의 필요를 위해서가 아니라, 끝없는 이윤 축적을 위해 이
루어진다. 경쟁과 기술혁신은 이윤율을 저하시키기 마련이며, 이
윤율을 생산양으로 벌충하려는 끝없는 노력은 생태 파괴와 착취
로 이어진다. 우리는 자본주의적 체제를 그대로 유지한다면, 그
메커니즘의 마지막 단계를 살아간다.

　　　　유비호는 자본주의 시스템을 인지하는 방법에서 출발
하여 이를 함께 탈출하는 방법을 제 예술 실천 안에서 구현해 왔
다. 〈유연한 풍경 FLEXIBLE LANDSCAPE〉은 글로벌화된 자
본주의 시스템에 대한 작가적 인식을 보여준다. 여유롭게 앞으로
나아가는 자동차 밖 노란 빛 풍경에는 빌보드 광고판이 계속적으
로 등장한다. 3D 애니메이션 형식의 영상은 세계 어디에서나 동
일한 브랜드의 음식, 옷, 테크놀로지를 소비할 수 있는 우리 일상
의 말초적 편안함을 담았다. 함께 설치한 인터랙티브 작업에서
관객은 다국적 기업의 로고가 세워진 오브제를 움직여 저마다의
글로벌 자본주의의 풍경을 만든다. 다국적 기업의 서비스가 촘촘
히 제공하는 안락감에 취해 우리를 둘러싼 체제에 대해 치열한
고민 자체를 잃어버린, 우리의 무기력한 상황을 드러낸다.

　　　　유비호는 제 개인전이라는 플랫폼을 통해 자본주의 시스
템 밖으로의 탈출에 함께 동행할 것을 제안한다. 12년간의 시간차
를 두고 진행된 〈공조탈출 Mutual Escape〉, 〈극사적 실천 Extreme
Private Practice〉과 〈미제 Incomplete〉에서 탈출의 가능성을 구체
적으로 모색한다. 〈공조탈출〉(2008)은 참여자들이 상호 협력하
여 일상을 탈출하는 관객 참여형 프로젝트다. SNS 상에서 모집한 10
여 명의 참여자는 난지창작스튜디오에서 처음 만나 함께 월드컵 경
기장, 홍대입구역, 세종문화회관 등 서울 곳곳에서 예상치 못한 문
제들을 해결하며 이태원에 위치한 전시 공간에 도달한다. 당일 겪은
경험에서 수집한 오브제를 사용하여 전시 공간을 구성한다.

　　〈스펙터클의 사회〉에서 기 드보르는 새로운 네트워크들 즉 새로운 상황들을 생산하는 관계들의 새로운 배치가 중요하다고 말한다. 유비호의 협업 탈출 프로젝트에서 참여자 커뮤니티는 안정적이고 통합된 의미의 '레디메이드 공동체'가 아니다. 오히려 일시적이고 산발적으로 관계를 끊임없이 재배치하며, 자본주의 시스템 밖 저마다의 가치를 조직하는 유기적 공동체가 된다. 집단적 경험을 하나의 미학적 행위, 예술 실천으로 제시한다.

　　〈극사적 실천 Extreme Private Practice〉에서 작가는 야구공, 골프공 속에 〈일상탈출 매뉴얼〉을 넣고, 바쁜 퇴근길 골목, 축구 경기를 보기 위해 모인 광장, 도심 속 건물 옥상 같은 공간에 이를 배포했다. "불현듯 당신의 휴대폰에 대출 스팸 문자가 와서 공포감을 느낀다면, 면봉을 부러뜨려 '화살촉'을 만들라!" 같이 논리적이거나 합리적이지 않은 행위를 제안하며, 통제 관리 시스템에서 함께 탈주할 것을 제안한다. 이러한 시스템에서 예상치 못한 우연적 상황을 만들어 내는 행위가, 자신도 모른 채 관찰되는 감시 시스템, 제 취향을 스스로 생각해 보기 이전 제공되고 소비되는 고객형 맞춤 시스템에서 함께 벗어나는 훈련을 해보는 것이라 말한다.

　　팬데믹이 심해지던 2020년 〈미제 Incomplete〉에서 유비호는 현재를 알 수 없는 미래로 진행 중인 Sci-Fi적 세계로 전시 공간을 상정한다. 이를 구현한 비계 구조물은 건축을 완성하기 위해 사용되는 아직 완결되지 않은 사건의 상태를 드러내 보인다. 위태로워 보이기도 하는 가변적 구조물에 걸린 낯선 이미지들을 마주할 수 있는 또 하나의 콘택트 존을 소개한다.

　　작가는 협업 크리에이터를 모집하여 전시 기간 중 전시장 내 설치된 '어떤 오브제'에 대한 미적 개입을 함께 수행한다. 이런 미적 개입은 전시장 내 '어떤 오브제'와 대립/충돌하거나 침투, 변이/변태 또는 증식/성장의 작업 행위로 개별적이고 내면적 예술행위로 다뤄진다. 작가는 이를 '제도화되고 무뎌진 미감과 의식을 낯설게 거리 두는 과정'이라 말하고, 그 과정이 쌓여 새로운 설치물로 함께 전시 공간은 변이해 간다. 이때 전시장은 조화롭고 평화로운 상태라는 공상 속 공존이 아닌, 위험과 문제를 동

반하며 함께 살아가는 현실 속 공존을 구현하는 공간으로 기능한다. 더불어 다른 형태의 인간 생존을 상상해보는 것이야말로 정확히 기후 위기가 제기하는 과제이기에 기존에 없는 픽션을 창작하는 가능성을 함께 상상하기를 제안한다.

　'파국의 시대, 예술가는 무엇을 할 수 있는가'는 큰 질문이기에 체감하기조차 어려운 듯 보인다. 〈대혼란의 시대〉에서 인도 태생의 저술가 아미타브 고쉬는 '기후위기는 예술적 상상력의 위기'라 말한다. 유비호는 일시적이지만 집단적으로 자본주의 시스템에서 탈출해 보는 훈련을 통해 자본주의 체제 그 다음의 세계를 함께 상상할 것을 권한다. 예술적 상상력을 통해 새로운 세계를 함께 꿈꾸길 다시 한번 바라기 때문이다.

멜랑콜리
MELANCHOLY

해 질 녘 나의 하늘에는
IN MY SKY AT TWILIGHT

〈이너 뷰〉
〈떠도는 이들이 전하는 바람의 노래〉
〈바람의 노래〉
〈나의 뫼르소〉
〈안개 짬〉
〈망향탑 37°81'38.98"N 126°24'54.48"E〉
〈흙무딤×할머니〉
〈어귀×여인〉
〈바다×소녀〉
〈안개바다 35°62'59.79"N 126°46'60.54"E〉
〈안개바다 34°37'46.17"N 126°13'50.96"E〉
〈안개바다 34°37'44.72"N 126°13'48.04"E〉
〈밀물 N36°57'81.57"N 126°31'44.49"E〉
〈풍경이 된 사람〉
〈라이브 썬〉

우리가 살고 있는 현재의 사회는 과거와는 여러 가지 면에서 비교할 수 없을 만큼 빠른 속도로 다양하게 변화하고 있다. 예를 들어 우리의 일상의 장소와 환경에 대하여 이야기하자면, 과거 자연과 일치하여 자연의 리듬에 따라 살았던 시대에서 벗어나 현대인은 최첨단의 과학 기술과 인위에 의해 새롭게 구성된 '미증유'의 사회 속에서 살고 있다. 이제 우리의 환경은 자연의 그것이 아닌 인위적이고 기술적인 것이 되었다. 그런데 이와 같은 현대인의 물질적 환경이 이미 고도로 기술화되어 있는데 반하여, 정신적, 심리적 환경은 여전히 과거와 결별하지 못한 채 머무르는 경우가 많다. 즉 우리 사회는 이미 핵가족화되어 있으며, 이것을 기반으로 움직이고 있다. 하지만, 우리의 정서와 인간관계는 여전히 과거와 같은 지역적이고 태생적인 끈끈한 관계를 바라고 있지 않는가? 결과적으로 이러한 현실로 말미암아 인간 욕구와 현실 사이의 괴리가 발생하게 되고, 그러한 괴리는 해결할 수 없는 욕구 불만과 중첩된 가치의 혼란으로 표출되며, 도저히 그 원인을 받아들이기 힘든 무수한 사회적 갈등과 문제들을 일으키기도 한다. 결국 한 사회는 전통과 더불어 현대사회로 진입해 들어오는 과정에 따라 여러 가지 특수하고 고유한 문제점들을 껴안고 있는 것이다. 이것은 어느 사회나 피할 수 없는 문제이고 예술 역시 이러한 사회적 갈등 구조로부터 독립하여 혼자만 고고하고 청정한 영역을 고수할 수는 없는 일이다.

작가는 한국의 현대화가 전개되는 특유의 역사 속에서 그 사회가 안고 있는 가슴 아픈 현실에 천착하고 있다. 급속도로 진행된 우리나라의 산업화와 자본화, 현대화는 기존의 인간적 가치의 변화를 초래하며, 그와 함께 소외되고 밀려난 다양한 가치들이 생겨났으며, 한편으로는 그 가치들에 여전히 집착하는 사람들이 있고, 다른 한편으로는 그로부터 미련 없이 떠나 다른 관점으로 바라보는 사람들도 있다. 이분화된 관점은 갈등과 투쟁, 화해와 타협, 그리고 승자와 패자라는 결과를 불러일으켰다. 작가는 변두리로 밀려나 잊혀져가는 삶과 낡고 버려진 것들에 대한 그리움의 감정들을 드러내고, 더 나아가 거대 산업사회의 사회적 재난으로 말미암아 상처받은 사람들을 향한 연민과 슬픔의 감정도 잊지 않는다. 이는 작가가 사회적 갈등 구조의 면모를 파악하고 사회의식 및 시대와 교감하고자 하는 작가로서의 고민과 예술적 탐구의 흔적들을 드러낸 것이라 할 수 있다.

유비호 작업의 궁극적인 목표는 인간 조건에 대한 실존적인 따뜻한 손길과 위로의 메시지를 보내는 것으로, 작가는 여전히 순결함과 푸르른 시선을 간직한 인간 존재를 꿈꾼다. 예컨대 과거의 '고려장'과 현재의 '도시풍경'을 오버랩시키듯 한 절름발이 남자는 백발노인을 업고 도시의 황량한 장소에서 빠져나온다. 그들은 과거 삶의 터전이었던 어떤 폐가로 도피하듯 이동하며 마침내 그곳에 도착하여 노인을 남기고 떠난다. 이들의 모습은 "나는 누구를 외면하고 왜 그들을 버려야 했는가?"라는 메시지를 전하며 우리 시대를 돌이켜보고자 시도한다.
- 출처: 《해 질 녘 나의 하늘에는》(2015) 전시소개글. 성곡미술관

이너 뷰
→ M 10
Inner View

국가재난 피해 당사자 및 그 가족 인터뷰 영상 설치
8개의 모니터, 의자 & 책상, 메탈 등 | 2015
installation of interviews of 8 victims of national catastrophes
8-channel video installation, desks & chairs,
metal haloid lamps | 2015

인터뷰 참여자
고석(씨랜드청소년수련원참사 유가족대표)
김성환(형제복지원지원 피해생존자)
김주한(용산참사 생존자)
박순이(형제복지원지원 피해생존자)
박혜영(세월호침몰사고 故최윤민 어머니)
윤석기(대구지하철참사 희생자대책위원회 위원장)
정경원(춘천산사태 인하대생 참사유가족 대표)
한종선(형제복지원지원 피해생존자모임 대표)

〈이너 뷰〉는 한국의 산업 성장 시대부터 2014년 세월호 참
사 시기까지 한국에서 불가항력적 재난을 겪은 개인들의
삶을 독백 형식으로 담은 작업이다. 전시 공간에 각기 다른
브라운관 TV와 책상 의자를 배치하여 설치했다.
　　인터뷰한 이들은 씨랜드 청소년수련원 참사 유가족,
형제복지원지원 피해 생존자, 용산참사 생존자, 대구 지하철 참
사 유가족, 춘천 산사태 인하대생 참사 유가족, 세월호 침몰
사고 유가족 등 총 8명이다. 빠른 산업화 시기를 지나 국제
화 시대를 맞은 한국 사회가 간과한 가치가 무엇인지, 거시
적 사회 담론에 묻혀 사라진 개인의 존재와 목소리를 증폭
시키고자 했다. 이 시대의 가치가 어디로 가야 할 것인가에
대한 질문을 관객과 나눈다.

떠도는 이들이 전하는
→ M 14
바람의 노래
The Wanderer's Song of Wind

8채널 영상 설치 | LED모니터, 의자, 투명비닐, 메탈 등 | 2015
8-channel video installation | LED monitors, chairs,
polyethylene, metal haloid lamp | 2015

백발노인을 업은 절름발이 남자는 황량한 공간에서 빠져
나와 지금의 공간을 공기처럼 흘러 다니고 있다. 도시 성장
정책 때문에 삶의 터전을 떠나 떠돌아야 했던 이들에 대한
엘리지를 표현하였다.

나의 뫼르소
→ M 16
My Meursault

5 채널 사운드 & 영상 설치 | 2015
5-channel sound & video installation | 2015

카뮈의 〈시지프 신화〉에서 시지프는 신들을 기만한 죄로
매일 산꼭대기에서 바위를 굴려 떨어뜨리고 다시 반대쪽
골짜기부터 바위를 굴려 올려야 하는 형벌을 받았다. 시지
프처럼 자신이 처한 현재 상황을 극복하려는 현대인의 모
습을 영상 설치 작업으로 담았다.

안개 잠
→ M 18
A Reverie in the Fog

단채널 영상 설치, 포그기계 | 11분 39초 | 2015
single channel video screen, fog | 11min 39sec | 2015

미지의 안개 속에서 그리워하는 이를 기다리며 현재를 살
아가는 사람의 마음속 풍경을 담았다. 망부석 설화와 인어
공주 도상(像)을 빌려와 영상작업으로 표현하였다.

망향탑
→ M 20
37°81'38.98"N 126°24'54.48"E
Tower of Nostalgia
37°81'38.98"N 126°24'54.48"E

사진 | 200×149cm | 2015
photograph | 200×149cm | 2015

분단 70년, 북녘땅에 고향을 두고 온 실향민들은 남한에서
큰 그리움에 사무치는 이들일 것이다. 〈망향탑〉은 아들 실
향민이 고향에 대한 그리움으로 쌓아둔 돌탑이다. 교동도
의 망향대 입구에 위치해 있다.

프로메테우스는 결박의 고통에서 해방되기 위해 2,000년의 시간을 견뎌냈다. 그처럼 현재의 비극적 운명을 버텨내고 인내하는 이들의 모습을 담고자 하였다.

실시간으로 촬영한 태양을 전시 공간에 비추어 깊은 상실감에 빠져있는 이들에게 따스한 햇살을 건네고자 한 작업이다.

떠도는 이들
Strayers

→ M 30

영화 | 28분 10초 | 2019
film | 28min 10sec | 2019

모티브: 김기영 '고려장(1963)'

바람의 노래
The Song of Wind

→ M 32

2채널 비디오 | 4분 13초 | 2015
2-channel video | 4min 13sec | 2015

〈바람의 노래〉는 고속성장시대의 경제적 효율성과 생산 경쟁력을 우선시했던 한국에서 개인의 목소리와 자리를 상실한 이들의 상실감과 소외감을 정가의 형식으로 풀어 낸 영상 작업이다. 영상 속 공간은 재개발 정책에 의해 파괴된 도시 속 폐허 공간과 서울 전경을 내려다보는 산 정상이다. 영상에 등장하는 두 인물은 현대인들에게 익숙하지 않은 느린 대화로 경쟁사회로 치닫고 있는 지금의 상황을 애석함과 안타까움의 심정으로 노래한다.

경제적 이익을 최우선으로 하는 사회에서 공동의 분배 기회를 박탈당한 채 제 자리를 얻지 못한 이들이 스스로의 목소리를 찾고자 바라는 작가의 마음을 담았다.

서울 피에타
Seoul Pieta

→ M 34

단채널 영상 | 1분 10초 | 2013
single channel video | 1min 10sec | 2013

배제된 자의 춤

낙화(落花)
The Implicate Order

→ M 35

인터렉티브 미디어 퍼포먼스 | 2003
performance based on interactive media | 2003

소외된 자들의 투신

지옥에서 온 편지
LETTER FROM THE NETHERWORLD

〈예언가의 말〉
〈영원한 기억〉
〈북위 36° 96′ 동경 27° 26′의 해변〉
〈아키알라비치〉
〈보이드〉
〈꽹그랑쨍쨍쨍〉
〈씬 # 2017년 12월 4일 아키알라 해변〉

이 작업의 단초는 지난 2015년 가을. 터키 남부 해변가에 익사체로 발견된 난민 아이의 인터넷 기사와 사랑하는 연인의 영혼을 데리고 지하 세계에서 지상으로 나오는 동굴 속 오르페우스의 신화적 이야기에서 출발하였다.

1945년 해방과 1950년 한국전쟁 이후 현재까지 이념적 대립으로 강제적 이산으로 인하여 70여 년이 지난 지금, 생전에 가족을 만나지 못하고 죽는 이들이 많다. 여전히 현재 여러 곳에서 일어나고 있는 분열, 갈등, 분쟁, 전쟁으로 인하여 부득이하게 강제적으로 고향을 등지고 타국으로 망명하거나 탈출하는 난민의 소식을 접할 때마다, 나는 이들이 겪고 있을 비극적 현실의 한계를 넘어 인간적 도리로서 서로 만나 함께 살기를 바라고 있다.

이러한 비극적 현실을 바라볼 때, 동시대의 갈등, 죽음, 전쟁, 분열, 분쟁의 상황은 마치 오르페우스가 지나치고 있는 동굴의 상황일 수 있을 것이라 생각하였다. 이 상황에서 오르페우스가 죽음의 세계에서 사랑하는 이의 손을 잡고 빠져나오는 과정은 모든 현실의 한계를 넘어 생명과 사랑의 세계로 나아가고자 하는 대다수의 사람들의 마음일 것이라는 생각에서 본 작업은 시작되었다.

예언가의 말
A Prophet's Words

→ M 36

영상 설치 | 13분 30초 | 2018
video installation | 13min 30sec | 2018

출연배우: 클레멘스 윌리엄 피셔

〈예언가의 말〉은 '죽은 자가 살아있는 이들에게 전하는 지혜의 말'로서 5개 챕터의 내레이션으로 구성된 영상작업이다. 2017년 베를린에 소재한 '퀸스틀러하우스 베타니엔 국제스튜디오 프로그램'에 1년간 참가한 후, 베타니엔에서 소개하였다.

이 작업은 해방 이후 70여 년의 남북 분단으로 가족과 생이별을 하게 된 실향민의 인터뷰 영상과 2015년 가을 터키 남부 해변가에 익사체로 발견된 난민 어린이의 인터넷 기사로부터 시작되었다. 이 두 사건은 불가항력적인 정치사회학적 상황으로 인하여 비극을 맞이했던 이들의 복잡한 심리 상황을 상징한다고 여긴다. 〈예언가의 말〉은 현재 미디어로 전달되는 사건의 이미지들과 칠흑 같은 동굴 속 지하 세계에서 지상 세계로 빠져나오는 오르페우스의 복잡한

심리 상태를 중첩시켰다. 분열, 갈등, 투쟁, 해방의 순간을 시적 내레이션으로 표현하였다.

영원한 기억 → M 38
An Eternal Memory

사진 | 8점 | 2018
Photographs | 8pieces | 2018

이 작업은 한국전쟁 이후 남한에 살고 있는 한 노인의 인터뷰 영상에서 시작되었다. 한국전쟁 당시 중학생이었던 노인은 자신을 남한으로 탈출시켰던 아버지의 목소리를 생생하게 기억하고 있었다. 나는 이 인터뷰에서 한 인간의 가장 슬픈 모습을 볼 수 있었다. 개인의 자유로운 선택이 아닌 사회, 정치적 갈등과 분쟁 때문에 사랑하는 이들(가족, 친구, 연인 등)과 헤어지거나 먼 길을 떠나야만 했던 이들의 비극적 삶! 한국전쟁뿐만 아니라, 종교, 정치, 사회적 갈등과 분쟁으로 인해 고향을 떠나 타지를 배회하는 난민들의 삶 또한 비극으로 다가온다. 〈영원한 기억〉은 사랑하는 이들을 다시 만나기를 소망하는 청년 난민들을 노인으로 분장시켜 사진으로 기록한 작업이다.

북위 36° 96'
동경 27° 26'의 해변 → M 42
The Beach at 36° 96' N 27° 26' E

설치 | 사진, 비디오, 타포린, 벽돌, 합판 | 2018
installation | photographs, video, tarpaulin, bricks, plywoods | 2018

2015년 9월 2일 새벽, 시리아 난민 어린이의 시체가 터키 남부 아키알라 해변에서 발견되었다. 이들의 죽음을 기억하는 해변의 단상을 사진과 영상으로 작업하였다.

아키알라비치 → M 46
Akyarlar Beach

사진 다수 | 2018
photographs | 2018

익사한 시리아 난민 아이 Alan Kurdi의 발견장소 해변. 비극적 사건을 기억하는 장소.

보이드 → M 50
Void

사운드 | 6분 26초 | 2018
sound | 6min 26sec | 2018

깊고 어두운 마음의 소리. 터키 남부 아키알라 해변에서 녹음한 사운드를 기반으로 제작한 사운드 작업이다.

꽹그랑꽹꽹깽 → M 52
Kkwaeng Geulang Kkwaeng
Kkwaeng Kkaeng

단채널 영상 | 2018, 2019
single channel video | 2018, 2019

개인이라는 존재와 개인의 목소리를 강조하는 작업이다. 한 명씩 거울로 햇빛을 반사시켜 관객에게 빛을 쬐어주었다. 작품의 제목은 한국 전통악기인 꽹과리를 마구잡이로 소리치는 의성어이다. 꽹과리의 소리는 빛을 깨는 소리로 알려져 있다.

씬 # 2017년 12월 4일
아키알라 해변 →
Scene# Akyarlar Beach
on 4th December 2017

단채널 영상 | 11분 21초 | 2018
single channel video | 11min 21sec | 2018

2015년 9월 2일, 터키 남부에 위치한 아키알라 해변에서 시리아 아이들의 익사체가 발견되었다. 그리스로 밀항하던 중 배가 전복되어 어린이 모두가 죽음을 맞이했다. 이 사건은 당시 난민 문제 해결과 정책에 소극적이었던 유럽뿐만 아니라, 전 세계인들에게 커다란 슬픔과 충격을 안겼다. 2017년 겨울, 나는 아이들이 발견된 아키알라 해변을 찾아 이들의 죽음을 기억하고 있을 해변가의 파도, 모래톱, 나무, 버려진 오브제 같은 이곳 풍경들과 이름 모를 개들을 사진과 영상으로 담았다. 작업 제목은 영화의 한 씬을 구성짓는 구조의 형식인 씬을 빌려왔다. 영화 속 한 장면처럼 2015년 어린이의 죽음을 기억하고 애도하는 아키알라 해변의 단편적 풍경과 해변가를 찾는 이들을 담았다.

고독에 대하여
ABOUT SOLITUDE

〈쓸쓸한 사랑〉
〈여정(旅情)〉
〈마음풍경(心景)〉
〈내 안의 나를 보다〉

쓸쓸한 사랑 → M 54
A Lonely Love

5채널 영상 | 22분 15초 | 2016
5-channel video | 22min 15sec | 2016

현재를 살아가는 이들의 고독감과 쓸쓸한 정서를 담았다.
비, 바람, 메마른 화분, 오후의 하늘과 태양 등을 소재로 삼
고 영화적 미장센으로 표현하였다.

여정(旅情) → M 56
A Walk

3채널 영상 | 9분 37초, 15분 39초, 9분 27초 | 2016
3-channel video | 9min 37sec, 15min 39sec,
9min 27sec | 2016

끊임없이 표류하는 삶을 살아가는 현대인을 은유적으로 표
현하였다.

마음풍경(心景) → M 58
The Scenes of Mind

4채널 영상 | 4분, 4분, 3분 52초, 3분 51초 | 2016
4-channel video | 4min, 4min, 3min 52sec,
3min 51sec | 2016

일시적으로 마음에 들어오는 풍경을 심미적으로 표현하였다.

내 안의 나를 보다
I looked at me inside of me

단채널 영상 | 10분 11초 | 2016
single channel video | 10min 11sec | 2016

몽유(夢遊, 꿈 속에서 거닐다)
A SOMNAMBULANCE

〈말 없이〉
〈맑은 날에 익사하는 소년의 꿈〉
〈노란대지(달빛풍경)〉

말 없이 → M 60
In Silence

단채널 영상 | 4분 45초 | 2001
single channel video | 4min 45sec | 2001

〈말 없이〉는 현재를 살아가며 불안과 우울함을 느끼는 이
들이 심리적 안정을 취할 수 있는 내적 세계를 가상적으로
묘사하였다. 중력이 미치지 않는 내적 세계는 개인의 상처
받은 마음을 치유하거나 제 삶에 대해 다시 용기를 내어 보
는 중요한 지점이라 여긴다.

맑은 날에 익사하는 소년의 꿈 → M 62
A Dream of Boy Drowned
in a Bright Day

VR | 2001

심리적 자살, 소외감, VR Image

노란대지(달빛풍경) → M 62
A Yellow Ground

VR | 2001

심리 풍경, 무의식 풍경, 소외, VR Image

공공세포
PUBLIC CELL

〈괜찮아〉
〈레인보우〉

괜찮아 → M 64
That's Alright

2채널 영상 | 8분 40초 | 2002
2-channel video | 8min 40sec | 2002

소외감. 토닥거림

레인보우 → M 68
Rainbow

단채널 영상 | 2002
single channel video | 2002

라디오 사연, moving image

◇

DMZ 아름답지 않은 → M 70
The DMZ - A Line of Beauty?

VR | 2001

인터뷰
- 노드: DMZ는 역사적, 정치적, 이데올로기적, 생태적 측면에서 많은 흔적을 가지고 있는 공간이다. DMZ는 어떤 공간이라 생각하는가?
- 유비호: DMZ는 20세기 냉전 이데올로기의 잔재이며, 세계 유일의 분단국가를 드러내는 특수한 공간이다. 한국전쟁을 겪지 않은 내게 DMZ 공간은 아이러니하다. 세계 강대국들의 정치 이데올로기 난투장이었던 한반도에서 DMZ는 그들의 정치적 욕심이 아쉬움으로 변한 장소로 남아있다. DMZ는 그들이 제 고향으로 돌아가는 길에 이루지 못한 미련을 새겨 놓은 공간이라 생각한다. 반세기가 지나면서도 이곳은 한반도에 살아가는 우리에게 회복하기 버거운 깊은 상처로 남아있다.
- 노드: DMZ라는 공간에 접근하는 작가적 관점은 무엇인가?
- 유비호: DMZ에서 군 복무를 한 나는 이곳을 나른하고 고요한 장소로 기억한다. DMZ 공간은 폭풍이 지나고 정적만이 남아 있는 고요한 풍경과 같다. 반면 이곳은 20세기 정치 이데올로기 대립이 끝나고 폐기된 이데올로기의 장소이다. 남한군과 북한군은 서로를 마주하지만 반응하지 않는 예민하고 민감한 공간, 정치적/군사적 긴장감이 작동 중인 공간이다. 나는 DMZ 공간을 무언(無言)의 벽에 자신의 주장만을 내세우며 위협적인

행위를 보여주는 남북의 대립과 갈등의 장소이면서 동시에 나른하고 고요한 장소로 보고자 했다. 전쟁을 겪지 않은 나는 낡은 이데올로기의 유령에서 모두 함께 벗어나기를 기다려보고 있다.

══════ ◇ ══════

공허한 숨 → M 72
Hollow Breath

인터렉티브 설치 | 2007
interactive installation | 2007

〈공허한 숨〉은 사회에 내재하고 있는 집단적 폭력의 공포를 인터렉션 영상작업으로 풀어낸 작업이다. 전시장 벽면에는 각기 다른 상황의 영상 2점이 보인다. 벽 한쪽에는 마음의 상흔이 있는 한 인물이 실제 사람보다 작은 사이즈로 거실 공간에 외롭게 앉아있는 영상이 있다. 맞은편 벽에는 다수의 군중이 이 인물을 매섭게 바라보고 있는 영상이 있다. 관객이 전시장 안에 들어서면, 작은 크기의 인물은 인기척을 느끼고 주변을 두리번거린다. 이때 맞은편 영상 속 군중은 이 인물에게 던졌던 폭력적 시선을 거두어 시선을 주변으로 돌린다.

══════ ◇ ══════

관계오류 → M 74
Relationship BUG

인터렉티브 설치 | 2007
interactive installation | 2007

인터렉티브 미디어, 소외, 배제의 순간

══════ ◇ ══════

나의 길
My Way

→ M 76

단채널 영상 | 12분 | 2008
single channel video | 12min | 2008

무한 경쟁사회와 통제 시스템 그리고 알 수 없는 미래에 대한 무게를 지고 살아가는 평범한 한 시민의 불안한 심리가 반영한 나레이션 형식의 영상이다.

◇

서브토피아 #1
Subtopia #1

→ M 78

무빙 이미지 | 8분 18초 | 2008
moving image | 8min 18sec | 2008

〈서브토피아 #1〉은 한국전쟁의 소용돌이에 휘말린 두 형제의 비극적 운명과 형제애를 다룬 영화 '태극기 휘날리며'의 영화 사운드를 재편집한 사운드에 3D 모델링된 사람 이모티콘들의 전쟁 씬과 두 형제애를 장면화한 애니메이션 작업이다. 여전히 전쟁의 상흔이 남아있는 한국의 비극적 상황에서, 이념보다 우선해야 할 가치가 무엇인지에 대한 질문을 던지고자 하였다.

◇

괜찮아요?
ARE YOU OK?

→ M 80

사진 | 218×146cm | 2013
photograph | 218×146cm | 2013

〈괜찮아요?〉는 불안한 시대를 살아가는 이들에게 안위(安危)를 묻는 작가의 인사이다. 광장의 비둘기 떼가 조력하여 퍼포먼스는 마무리되었고, 이후 바닥에 쓴 글씨는 바람에 의해 바로 사라졌다. 일제강점기에 건축된 서울역은 한국전쟁과 남한의 경제성장기를 거치면서 무수히 많은 사람이 서울로 상경했을 때 낯선 서울 땅에 첫발을 내딛던 장소이다.

캐스터
Caster

→ M 82

단채널 영상 | 8분 40초 | 2002
single channel video | 8min 40sec | 2002

미디어 매체 속 폭력적 언어를 해체하고 이를 소망의 언어로 전환한 작업이다.

◇

접대
Hospitality

→ M 84

단채널 영상 | 7분 50초 | 2002
single channel video | 7min 50sec | 2002

국가 간 외교의 비대칭적 힘

◇

외로운 행성
The Lonely Planet

→ M 86

무선 RC카, 무선카메라, 모니터, 프린트이미지 | 2010
a radio-controlled car, wireless camera, LED monitor, digital print | 2010

소외감

◇

보이지 않는 도시
Invisible City

→ M 88

퍼포먼스 | 7분 25초 | 2006
performance | 7min 25sec | 2006

보이지 않는 대상과 사회는 개인에게 무한한 공포이다. 〈보이지 않는 도시〉는 보이지 않는 사회 시스템을 보여주는 작가의 대표적인 작업 중 하나이다. 퍼포먼스는 비둘기 떼가 모여있는 도시공원에서 이루어졌으며, 퍼포머는 공원 바닥에 과자 부스러으로 텍스트 'invisible city'를 쓰기 시작하였다. 이 순간 비둘기 떼가 모여들어 바닥의 텍스트를 먹어치웠고, 공원 바닥에는 흔적만 희미하게 남게 되었다. 행위가 끝난 후 바람은 행위의 흔적을 모두 지워버렸다.

◇

트윈픽스
TWIN PEAKS

〈적막한 공기(휴식)〉
〈적막한 공기(한숨)〉
〈난지 또는 난지〉
〈근대의 나무〉
〈88〉
〈멜랑콜리〉
〈삼성〉

〈트윈픽스〉는 난지도 쓰레기 매립장이 계획됐던 1977년부터 매립이 종료된 1992년까지 난지도와 관련한 신문 기사를 리서치한 자료를 바탕으로 기획되었던 전시이다. 당시 정부 정책의 허상과 실체를 조사함으로써, 한국의 산업화 시기의 다양한 사회 단면을 통해 허황된 이데올로기의 불가항력적 시기를 관통해 살아간 소시민의 우울한 정서와 생명력을 설치, 조각, 사진, 사운드 그리고 아카이브 자료로 구성했다.

　　　작가노트
- 트윈픽스의 세팅된 일상성과 내재된 위협 요소
- 근대 설계자의 공간에서 벗어나기 위한 방법 모색과 변수를 상상
- 1977-1992년의 시간의 레이어에서 발견되는 패턴의 유형과 시대를 관통하는 지혜
- 근대 과거의 익숙한 기호와 모호한 감각의 중첩을 통한 유연한 식역적 상황 전개
- 여전히 지속적인 근대 설계자의 구조와 원리가 만들어내는 가역적 힘이 개인에게 다가오는 무력감과 우울함
- 과거를 통해 가까운 미래를 준비하기 위한 현재의 준비

적막한 공기(한숨)　　→ M 91
Desolate Air_a sigh

사진 | 110×110cm | 2011
photograph | 110×110cm | 2011

우울감

난지 또는 난지　　→ M 92
Nanji or Nanji

난지도에 관한 신문기사 270개 스크랩(1977-1992) | 환등기, 투명필름지, 책상 | 2011
270 and some news reports on Nanji Island
for the period from 1977 to 1992 | overhead projector, cellophane, desk | 2011

난지도 쓰레기 매립지에 쌓아올려진 2개의 인공 산과 88서울올림픽

근대의 나무　　→ M 94
Modern Tree

철봉 나무모양 거치대, 산업화시기 주요 플랜트 기업로고 깃발 200×200×300cm, 2점 | 2011
iron, flags | 200×200×300cm, 2pieces | 2011

1977년부터 1992년까지 쓰레기를 매립했던 '난지도'라는 장소를 매개로 한국 사회의 산업화 과정에서 드러난 다양한 형태의 상처를 들여다보며, 현재와 미래의 연결 지점을 상상하고 이를 극복하고자 기획되었다.

　　한국전쟁 이후 남한의 산업화가 급속도로 진행되던 시기에 국가기간산업을 담당하였던, 당시 대표적인 플랜트 기업의 로고를 '새마을 운동'의 상징체인 깃발로 변환시켜, 정 방향의 철제구조에 이 깃발들을 매달았다. 작품의 구조물은 한국 사회에서 근현대 성장기를 지나치며 제시됐던 나무 모델의 상징계라 할 수 있다.

88　　→ M 98

재활용 전시장 칸막이, 주워온 돌 | 366×244×172cm | 2011
a used partition wall(plywood, lumber), stones | 366×244×172cm | 2011

숫자 '88'은 한국인에게 1988년에 치러진 서울 올림픽을 기억하게 한다. 서울 올림픽은 한국전쟁 이후 폐허가 된 남한의 경제생활에서 탈피하여 산업화를 급속도로 일궈 낸 국가 이미지를 국제적으로 선보일 수 있는 최고의 이벤트였다. 이는 사회적 소수자와 약자의 희생으로 가능했다. 〈88〉은 한국의 근대 성장기 시대를 지나쳐온 다수의 남한인에 대한 애잔한 감정이 담긴 작업이라 할 수 있다.

멜랑콜리　　→ M 100
Melancholy

사운드 설치 | 스피커,앰프, CD플레이어 | 2011
sound installation | speaker, amplifier, CDplayer | 2011

삼성 三星　　→ M 101
Samsung(Three Stars)

아크릴 판 | 60×60×80cm, 3개 | 2011
acrylic panel | 60×60×80cm, 3pieces | 2011

강철태양
THE STEEL SUN

〈안녕, 친구들!〉
〈게놈〉
〈멀티미디어 인간〉
〈모프〉
〈강철태양, a.k.a 검은질주〉

안녕, 친구들!
Hi, Guys! → M 102

비디오 설치 | 2000
video installation | 2000

고야의 작품을 차용하여 현대사회의 소외인의 심리적 불안
감을 무빙 이미지화

게놈
A Genome → M 104

디지털 프린트 | 2000
digital print | 2000

새로운 인류, 생명체의 등장

멀티미디어 인간
A Multi-Media Man → M 105

디지털 프린트 | 2000
digital print | 2000

인간의 능력치를 넘어선 새로운 인간형

모프
A Morph → M 106

비디오 설치 | 2000
video installation | 2000

Still Images의 장면전환. 변신. Moving Image

강철태양, a.k.a 검은질주
The Steel Sun, a.k.a The Black Sun → M 108

7채널 영상 | 2분 25초 | 2000
7-channel video | 2min 25sec | 2000

통제사회, 빅 브라더, 사이버펑크

기록
Record → M 111

3채널 영상 | 10분 | 2003
3-channel video | 10min | 2003

2003년 7월, 서울시는 청계천 복개도로 지하 탐방이라는
프로그램으로 청계천 지하를 한시적으로 서울시민에게 개
방했다. 〈기록〉은 지하를 탐방하며 행해진 퍼포먼스를 기
록한 영상 작업이다.
　　조선 건국 시기 한성에 조성된 인공 하천인 청계천은
조선시대부터 지금까지 수차례의 개보수 공사가 이루어
졌다. 한국전쟁 이후 청계천은 한국의 근현대 성장 신화의
상징으로 내천을 복개하고 그 위에 고가도로를 만들어 30
여 년간 경제성장기 서울 도심 한가운데의 교통을 잇는 중
점적인 역할을 했다. 2003년 7월 그 복개도로를 걷어내어
2005년 10월 인공 하천을 다시 조성하였다.
　　시대가 필요한 기능에 따라, 특정한 장소는 권력의
필요에 따라 제 모습을 다양하게 변화시켰고, 새 시대의
선전(宣傳, propaganda)과 이념(理念, ideology)을 내
세워 이전 시대의 가치를 없애거나 왜곡시켜왔다. 당시
서울시장의 청계천복원사업은 새로운 서울의 상징체를
만들어가는 과정이었다. 한 시대를 조망하는 예술가로서
나는 〈기록〉을 통해 역사 속으로 사라질 또 하나의 흔적
을 담담히 기록하고자 했다.

작가 소개
ARTIST

유비호 RYU Biho

유비호는 2000년 첫 개인전 〈강철태양〉 이후 동시대 예술가들과 전시기획자들 그리고 미디어 사회연구자들과 함께 미디어로서 긴밀히 연결되어있는 사회에서 새로운 예술적 활동들을 실행하기 위하여 〈해킹을 통한 미술행위(2001)〉, 〈파라사이트-텍티컬미디어 네트워크(2004-2006)〉 등을 공동 조직하고 연구하며 활동해 왔다. 또한 작가는 이 활동들을 기획하고 실행하면서, 이전 사회와 차별화되어 나타나는 동시대의 다양하고 특별한 사건들과 상황들을 들여다보기 위한 내밀한 미적 질문들을 던지는 프로젝트들――〈극사적 실천(2010)〉, 〈공조탈출(2010)〉, 〈트윈픽스 (2011)〉, 〈해 질 녘 나의 하늘에는(2015)〉, 〈레터 프럼 더 네더월드(2018)〉, 〈미제(2020)〉 등―― 을 기획하고 발표해왔다.

작가는 현실의 다양한 층위들에 접속하며 새로운 가능성들을 모색할 수 있는 방법으로 비디오, 퍼포먼스, 텍스트, 라이브 방송 등 매체의 경계를 넘나드는 Sci-fi적 상황에 흥미로운 관심을 두고 세계를 해석하는 작업에 집중하고 있다.

기고자 소개
CONTRIBUTORS

양지윤 YANG Jiyoon

양지윤은 대안공간 루프의 디렉터이다. 암스테르담 데아펠 아트센터에서 큐레이터 과정에 참여한 이후, 코너아트스페이스의 디렉터이자 미메시스 아트 뮤지엄의 수석 큐레이터로 활동했다. 2007년부터 바루흐 고틀립과 함께 '사운드이펙트서울: 서울 국제 사운드아트 페스티벌'을 디렉팅하고 있다. 기존 현대미술의 범주를 확장한 시각문화의 쟁점들을 천착하며, 이를 라디오, 인터넷, 소셜 미디어를 활용한 공공적 소통으로 구현하는 작업에도 꾸준한 관심을 갖고 있다.

주요한 기획 전시로 〈심플 액트 오브 리스닝〉 (웨스트 덴 하그, 2022), 〈레퓨지아: 여성 아티스트 11인의 사운드 아트 프로젝트〉 (TBS 교통방송, 대안공간 루프, 2021), 〈혁명은 TV에 방송되지 않는다〉 (아르코미술관, 2018), 〈플라스틱 신화들〉 (국립 아시아 문화 전당, 2016), 〈그늘진 미래: 한국 비디오 아트 전〉 (부카레스트 현대미술관, 2013), 〈Mouth To Mouth To Mouth: Contemporary Art from Korea〉 (베오그라드 현대미술관, 2011) 등이 있다.

유진상 YOO Jinsang

유진상은 대한민국의 미술 전시 기획자 겸 비평가이다. 1987년 서울대학교 서양화과를 졸업했으며, 파리 국립장식미술학교 및 파리 국립 제1대학 조형예술학 및 제 8대학 철학 전문연구과정(D.E.A)을 졸업했다. 1993년부터 작가, 평론가, 전시기획자로 활동해 오고 있으며, 국립현대미술관 자문위원, 예술경영지원센터 이사, 광주비엔날레 자문위원, 한국국제아트페어(KIAF) 운영위원, 국제갤러리 사외이사 등을 맡아왔다. 2012년 제7회 국제미디어아트 비엔날레 총감독을 역임했으며, 역서로 질 들뢰즈의 『영화 1: 운동-이미지』가 있다. 현재 계원예술대학교 융합예술과 교수로 있다.

펴낸이

안미르, 안마노

펴낸곳

안그라픽스

펴낸날

2023년 4월 24일

저자

유비호

기획

양지윤

편집

최진이

에세이

양지윤, 유진상

디자인

마바사(안마노, 김지섭, 이수성)

인쇄 제작

세걸음

후원

서울문화재단

ISBN

979.11.6823.212.9 (03600)

작가 소개
ARTIST

기고자 소개
CONTRIBUTORS

유비호 RYU Biho

유비호는 2000년 첫 개인전 〈강철태양〉 이후 동시대 예술가들과 전시기획자들 그리고 미디어 사회연구자들과 함께 미디어로서 긴밀히 연결되어있는 사회에서 새로운 예술적 활동들을 실행하기 위하여 〈해킹을 통한 미술행위(2001)〉, 〈파라사이트-텍티컬미디어 네트워크(2004-2006)〉 등을 공동 조직하고 연구하며 활동해 왔다. 또한 작가는 이 활동들을 기획하고 실행하면서, 이전 사회와 차별화되어 나타나는 동시대의 다양하고 특별한 사건들과 상황들을 들여다보기 위한 내밀한 미적 질문들을 던지는 프로젝트들—〈극사적 실천(2010)〉, 〈공조탈출(2010)〉, 〈트윈픽스 (2011)〉, 〈해 질 녘 나의 하늘에는(2015)〉, 〈레터 프럼 더 네더월드(2018)〉, 〈미제(2020)〉 등—을 기획하고 발표해왔다.

작가는 현실의 다양한 층위들에 접속하며 새로운 가능성들을 모색할 수 있는 방법으로 비디오, 퍼포먼스, 텍스트, 라이브 방송 등 매체의 경계를 넘나드는 Sci-fi적 상황에 흥미로운 관심을 두고 세계를 해석하는 작업에 집중하고 있다.

양지윤 YANG Jiyoon

양지윤은 대안공간 루프의 디렉터이다. 암스테르담 데아펠 아트센터에서 큐레이터 과정에 참여한 이후, 코너아트스페이스의 디렉터이자 미메시스 아트 뮤지엄의 수석 큐레이터로 활동했다. 2007년부터 바루흐 고틀립과 함께 '사운드이펙트서울: 서울 국제 사운드아트 페스티벌'을 디렉팅하고 있다. 기존 현대미술의 범주를 확장한 시각문화의 쟁점들을 천착하며, 이를 라디오, 인터넷, 소셜 미디어를 활용한 공공적 소통으로 구현하는 작업에도 꾸준한 관심을 갖고 있다.

주요한 기획 전시로 〈심플 액트 오브 리스닝〉(웨스트 덴 하그, 2022), 〈레퓨지아: 여성 아티스트 11인의 사운드 아트 프로젝트〉(TBS 교통방송, 대안공간 루프, 2021), 〈혁명은 TV에 방송되지 않는다〉(아르코미술관, 2018), 〈플라스틱 신화들〉(국립 아시아 문화 전당, 2016), 〈그늘진 미래: 한국 비디오 아트 전〉(부카레스트 현대미술관, 2013), 〈Mouth To Mouth To Mouth: Contemporary Art from Korea〉(베오그라드 현대미술관, 2011) 등이 있다.

유진상 YOO Jinsang

유진상은 대한민국의 미술 전시 기획자 겸 비평가이다. 1987년 서울대학교 서양화과를 졸업했으며, 파리 국립장식미술학교 및 파리 국립 제1대학 조형예술학 및 제 8대학 철학 전문연구과정(D.E.A)을 졸업했다. 1993년부터 작가, 평론가, 전시기획자로 활동해 오고 있으며, 국립현대미술관 자문위원, 예술경영지원센터 이사, 광주비엔날레 자문위원, 한국국제아트페어(KIAF) 운영위원, 국제갤러리 사외이사 등을 맡아왔다. 2012년 제7회 국제미디어아트비엔날레 총감독을 역임했으며, 역서로 질 들뢰즈의 『영화 1: 운동-이미지』가 있다. 현재 계원예술대학교 융합예술과 교수로 있다.

펴낸이

안미르, 안마노

펴낸곳

안그라픽스

펴낸날

2023년 4월 24일

저자

유비호

기획

양지윤

편집

최진이

에세이

양지윤, 유진상

디자인

마바사(안마노, 김지섭, 이수성)

인쇄 제작

세걸음

후원

서울문화재단

ISBN

979.11.6823.212.9 (03600)

© 2023. RYU Biho.

유연한 풍경 II → E 78
Flexible Landscape II

FRP 오브제 위에 아크릴 채색, 고무바퀴, 인조나무,
화장형 테이블 | 2009, 2013
acrylic on resin, rubber wheels, artificial trees,
flexible table | 2009, 2013

후기산업사회 시대의 개인의 라이프스타일 반영. 서비스
사회, 렌탈사회, 계약사회

유연한 풍경 I → E 82
Flexible Landscape I

지점토 오브제 위에 아크릴 채색, 철제스탠드, 나무판, 고무바퀴,
인조나무, 포장지, 끈 | 2008
acrylic on clay, steel legs, wood board, rubber wheels,
artificial trees, wrapping paper, string | 2008

후기산업사회 시대의 개인의 lifestyle 반영. 서비스 사회,
렌탈사회, 계약사회

황홀한 드라이브 → E 86
Euphoric Drive

무빙 이미지 | 5분(반복) | 2008
moving image | 5min(loop) | 2008

〈황홀한 드라이브〉는 세계화 시대의 다국적 기업 서비스
에 익숙해진 현대인의 무한한 만족감과 일시적 행복감을
3D 애니메이션 형식으로 표현한 작업이다. 기업이 제공하
는 서비스의 맛에 일시적 행복과 편안함을 느끼는 현대인
의 심리적 황홀감은 자본의 신기루이다.

환타지아 → E 88
Fantasia

디지털 프린트 | 100×100cm | 2009
digital print | 100×100cm | 2009

더 나은 내일 → E 90
A Better Tomorrow

디지털 프린트 | 200×60cm | 2009
digital print | 200×60cm | 2009

딥 라이트 → E 92
Deep Light

레진 조각 위에 안료, 6점 | 2009
pigment on resin, 6pieces | 2009

음유시가(吟遊詩歌): 가회동 → E 94
A South Korean Citizen's Tale: Gahoe-dong

퍼포먼스 | 13분 6초 | 2011
performance | 13min 6sec | 2011

퍼포머: 이용근

과거 서울 가회동에는 1967년 8월 10일 거동하기 힘든 인
물 하 씨가 병원에서 불현듯 사라진 사건과 1971년 11월 9일
어느 대범한 도둑이 당시 국회의원 등 유명 인사의 집을 도
둑질하는 사건이 있었다. 2011년 5월 13일 치러진 퍼포먼
스 〈음유 시가_가회동〉은 과거 두 사건 속 사라진 하 씨와
신출귀몰하는 도둑을 가상의 동일인물 'X'로 등장시켜 가
회동 골목을 누비며 진행한 퍼포먼스이다. 기타 선율에 맞
춰 미스터리한 사건의 이야기를 내레이션으로 들려주었고,
이 과정은 SNS와 웹에 생중계되었다.

예술에서의 신념
BELIEF IN ART

위안의 숲_겨울 (남, 여)　　　→ E 74
The Forest of Solace_Winter (him, her)

사진 | 120×180cm, 2점 | 2013
photograph | 120×180cm, 2pieces | 2013

토닥거림, 엄마의 품, "괜찮아"

위안의 숲_겨울 (침묵)　　　→ E 76
The Forest of Solace_Winter (Silence)

2채널 영상 | 7분 23초 | 2013
2-channel video | 7min 23sec | 2013

출연: 이정민, 한유정

현재 처한 삶의 운명을 묵묵히 받아들이며 살아가는 내 형
제, 누이, 친구들의 모습을 볼 때면, 나는 늘 애처롭고 슬프
다. 이들은 운명 지어진 현재의 조건과 한계에서 생존을 위
해 끊임없이 견디어 내고 있다. 〈위안의 숲〉은 이들의 고
달픈 마음을 위로하는 작업이다.

신념의 선(線)
The Line of Belief

퍼포먼스 영상 | 23분 52초 | 2013
performance | 23min 52sec | 2013

바이칼 호수에서 진행한 퍼포먼스 영상.
초원을 가로질러 한 직선으로 걷는 퍼포먼스

목적없이 걷다
Wander

퍼포먼스 영상 | 15분 7초 | 2013
performance | 15min 7sec | 2013

바이칼 호수에서 진행한 퍼포먼스 영상.
모든 방향으로 열린 초원에서의 목적지 없는 걸음 퍼포먼스

신념을 위한 드로잉
Drawing for Belief

드로잉 | 545×788cm, 3점 | 2013
drawing | 545×788cm, 3pieces | 2013

═══════════════ ◇ ═══════════════

유연한 풍경
FLEXIBLE LANDSCAPE

〈유연한 풍경〉은 세계화에 따른 후기자본주의 시장에 살
아가는 개인의 라이프스타일이 반영된 작업이다. 후기자본
주의 시장은 서비스에 기초한 경제 구조이다. 자본보다는
노하우가 우선하며 정보공유, 아웃소싱, 저스트 인 타임 재
고, 리스 등의 특성이 나타난다. 또한 이 구조에는 정보의
소유와 접속권이 부가되며 기업은 개인이 평생 경험할 수
있는 세계를 상품화하여, 고객과 지속적 관계를 만들어 나
간다. 글로벌 기업이 입점해있는 건물들을 주관적 시점으
로 변형하여 제작한 〈유연한 풍경1〉은 오브제 바닥에 바퀴
를 장착하여 관람자가 임의적으로 이동가능하게 하였다. 기
업 서비스와 개인 소비자 간의 익숙함과 친밀도에 따라, 관
람자는 자유롭게 오브제를 이동 배치할 수 있도록 하였다.
　〈유연한 풍경 2〉는 한국 사회에게 가장 강력한 영향
력을 지닌 대표적인 사회 요소(자본, 종교, 언론, 통신, 스포
츠 등)를 주관적 시점으로 왜곡하여 만든 조각물이다. 개
인을 잠식해버리는 현대사회의 리바이어던과 같은 자본주
의 사회가 어떻게 개인의 생활 속에 포섭해 들어가 자본에
순응하게 만들며, 결국 자본주의의 매트릭스 시스템에서
포획되게 하는가를 직시한 작업이다. 현대인의 삶을 둘러
싸고 있는 상품과 서비스는 친근하고 달콤한 감각으로 개
인에게 다가온다.

매스게임
The Mass Calisthenics
→ E 62

3채널 영상 | 7분 | 2000
3-channel video | 7min | 2000

끊임없이 표류하는 삶을 살아가는 현대인을 은유적으로 표현한 작업이다.

검은 질주
Black Scud, a.k.a 1984
→ E 63

3채널 영상 | 4분 3초 | 2000
3-channel video | 4min 3sec | 2000

〈검은 질주〉는 기계가 지배하는 어둡고 암울한 사회에 대한 불안감을 냉소적으로 풍자화한 작업이다. 2000년은 정보화 사회로 전면적으로 전환하는 시기였다. 인공지능 AI, 슈퍼컴퓨터 그리고 해킹 등에 의해 개인의 정보뿐 아니라, 개인의 취향과 성향까지 쉽사리 특정 기업/권력기관에 의해 활용될 수 있는 사실이 가시화되었다.

　　영상 속 다수의 인물들은 가상의 메트릭스 공간에서 서로 자리바꿈하며, 빅 브라더의 감시망에서 도망치려 달려가지만, 제자리에 맴돌고 있다.

무현금 無絃琴
Muhyunkeum
→ E 64

4채널 영상 | 11분 22초, 9분 25초, 5분 18초, 12분 59초 | 2015
4-channel video | 11min 22sec, 9min 25sec, 5min 18sec,
12min 59sec | 2015

현재의 운명을 처연히 받아들이며 살아가는 보통 사람들의 반복적 노동을 기록한 작업이다. 고뇌와 번뇌로 가득한 현세를 극복해 나가기를 바라며, 생존을 위한 인간의 일차적인 노동에 대한 경외감을 담았다.

두 개의 그림자
Dual Shadow
→ E 66

알루미늄 봉, 트레이싱지, LED등 | 2012
aluminum rod, tracing paper, LED light | 2012

분단, 역사

인스턴트 휴가
Instant Breakaway
→ E 68

레진 위 아크릴 채색, 전구 위 과슈그림
500×250×100cm | 2009
acrylic on resin, gouache on an electric bulb
500×250×100cm | 2009

현대에는 현실을 잠시 잊고 미지의 세계에서 편안함과 여유로움을 즐기기 위한 다양한 종류의 여행상품들이 있다. 〈인스턴트 휴가〉는 일시적으로 여행을 떠나는 개인의 심리 상태를 표현한 작업이다. '환영/환대/접대'의 의미를 지닌 단어 'welcome'의 조각 오브제와 고원의 풍경을 그린 원형 전구를 전시 공간에 설치하였다.

동풍(東風) 혹은 두 개의 마음
East Wind or The Two Hearts
→ E 70

퍼포먼스 기록영상 | 4분 41초, 2분 12초, 5분 17초, 1분 38초,
6분 1초, 6분, 2분 | 2012, 2018
performance | 4min 41sec, 2min 12sec, 5min 17sec,
1min 38sec, 6min 1sec, 6min, 2min | 2012, 2018

공원 앞 군부대가 보이는 풍경, 전쟁기념관 조각군상과 형제의 상, 4대강 공사 현장, 뉴타운 공사장 옆 알박기 건물 등 분단 이후 한국 사회의 특수한 환경의 아이러니한 상황들이 일상이 된 지 오래다.

　　이 작업은 제한적인 현실의 한계를 벗어나고자 하는 개인의 소망이 반영된 심리적 탈주 퍼포먼스이다.

두 개의 탑
The Two Towers
→ E 72

설치 | 74×45×227cm, 2개 | 2010
installation | 74×45×227cm, 2pieces | 2010

이동과 정주! 마트에서 구입한 다양한 종류의 상품을 고정된 받침대에 쌓아 올린 '구축물1'과 이동형 짐수레 위에 '구축물1'과 동일한 높이로 박스를 쌓아서 포장한 '구축물2'로 구성된 현대사회의 상징탑이다.

하거나 전개 시키고자 하는 의지의 바램이라 할 수 있다.

이 작업은 지속적으로 변화해나가는 구름 이미지를 포착한 정지된 두 이미지의 변환 값들로서, 숨겨진 차원을 드러내 보이고 있다.

〈순결하고, 강인하며 아름다운 오늘은〉은 신이 사라진 시대에 불완전하고 불충분한 유한한 언어로 끊임없는 부정의 질문으로 문제의 본질을 파악하고자 하였던 스테판 말레르비치의 대표 시집의 하나인 〈목신의 오후(1876)〉에서 발췌하였다.

광휘(光輝)의 순간 → E 54
The Moment of Brilliance

단채널 영상 | 2분 57초 | 2015
single channel video | 2min 57sec | 2015

출연: 조정원, 주병현, 김성민, 이수진, 조선대학교 현대 조형 미디어 전공 학생들

2015년 봄, 5.18 민주광장에서 조선대학교 학생들이 강렬한 태양 빛을 거울로 반사시키는 행위를 하였다. 학생들은 태양 빛을 광장 주변에 산발적으로 반사시켜 광장에 생명력을 불어넣어 주고자 하였다.

2014 광주비엔날레
20주년 기념 특별 프로젝트
THE SPECIAL PROJECT
FOR THE 20TH ANNIVERSARY
OF THE GWANGJU BIENNALE

〈음유시가: 광주〉
〈분절된 빛을 따라〉

음유시가(吟遊詩歌): 광주 → E 56
A South Korean Citizen's Tale: Gwangju

퍼포먼스 | 2014년 9월 14일 오후7시, 5.18 민주광장 앞 | 2014
performance | 14 September 2014, 7pm at The 5.18 Democracy Plaza | 2014

퍼포머: 박보람

미지의 메시지를 전하는 바람, 따스한 온기와 생명력을 전하는 햇볕, 개인의 바람과 소망을 담는 은하수 그리고 무한한 자유와 생명을 잉태하는 대지의 에너지를 모아, 자유의 감각을 부활시키고 온기를 불어넣는 미시적 변화를 기대해 보았다.

분절된 빛을 따라 → E 58
Following the Segmented Light

사진 | 2014
photograph | 2014

광주 구 시청 앞 거리에서 시민들이 참여한 빛 반사 행위

빛을 빼앗는자 혹은 황도 → E 59
Eclipser

퍼포먼스 영상 | 4분 20초 | 2011
performance | 4min 20sec | 2011

'우리 눈 앞에 펼쳐진 풍경을 과연 믿어야 하는가?'라는 질문에서 시작한 작업이다. 'eclipser'의 사전적 의미는 '광채를 뺏는 사람' 혹은 '능가하는 사람'을 일컫는다. 거울 조각으로 태양 빛을 반사시켜 상대방의 눈(혹은 게임 속 카메라 맨의 렌즈 앞)에 비추는 놀이로 진행되었다. 수용자의 눈(카메라 렌즈)에 빛이 수용되는 순간! 보는 행위는 일시적으로 '정지/소거'되고, '보는 행위에 대한 시각 정지', '인식적 판단 유보'를 하는 상태에 이르게 된다.

워터가우 → E 60
WATERGAW

예술숙성프로젝트(100년 후 공개 예정)
스코틀랜드 더프타운 내 글랜피딕 증류소 | 2019
Art Aging Project 'Work To Be Released 100 Years Later'
Glenfiddich Distillery (Dufftown, Scotland) | 2019

보관시작일: 2019.8, 개봉예정일: 2119.8
보관장소: 글렌피딕 증류소의 8번 웨어하우스 (더프타운, 스코틀랜드)
보관목록: 영상작품 3종 9점, 편지 1매

2019년 5월부터 8월까지 스코틀랜드 스페이사이드 지역에 위치한 글렌피딕 증류소의 아티스트인 레지던스 프로그램에 참가하였다. 글렌피딕 증류소는 스카치 위스키를 제조하는 대표적인 증류소 중 하나이다. 나는 레지던시 기간 동안 영상 시리즈 작업을 제작하였고, 영상작업을 USB 메모리스틱에 저장하여 위스키병 속에 담아 숙성하기로 결정하였다. 스코틀랜드 사람들은 변화무쌍한 기후 현상에 대하여 다양한 이름을 붙여 부르고 있다. 그 중 'Watergaw'는 비온 후 하늘에 잠시 나타나는 무지갯빛 일부분을 일컫는 스코틀랜드 고유의 이름이다.

거인의 어깨너머 분절된 빛을 따라
FOLLOWING THE FRAGMENTED LIGHT BEYOND THE SHOULDER OF GIANT

〈탐조(探鳥)를 기리는 네루다의 노래〉
〈시간의 안내자〉
〈시간여행자를 위한 언어〉
〈조각난 빛〉
〈뫼르소의 냉소적 미소〉

《거인의 어깨너머 분절된 빛을 따라》는 은행 금고로 사용되었던 공간에 영상, 오브제 등을 설치한 작업으로, 금고 중앙공간에 삼각 거울 8면으로 구성된 거울 각면 오브제를 바닥에 비스듬히 두고 매달았으며, 벽면에는 다양한 크기의 삼각 패널들을 세웠다. 그리고 그 주변 공간에는 가느다란 실을 바늘에 꿰어 시 구절과 함께 공간에 채웠다. 이 작업은 자본주의 시스템을 벗어나 미지의 세계를 향해 나아가고자 하는 바람이 적용된 작업이다.

탐조(探鳥)를 기리는 네루다의 노래 → E 44
A Neruda's Song to Honor Birdie

네루다의 시, 바늘, 실 | 2011
Neruda's poem, needles, thread | 2011

시간의 안내자 → E 45
The Guide of Time

단채널 영상 | 4분 41초 | 2011
single channel video | 4min 41sec | 2011

출연: 서보형

〈시간의 안내자〉은 현실의 절대적 현실 세계에서 미지의 세계로 이끄는 작업이다. 절대적인 가치로 군림하는 태양이 아닌, 수많은 작은 조각 빛들이 유기적으로 빛을 발산하는 꿈을 꾸어본다.

시간여행자를 위한 언어 → E 46
The Language for a Time-Traveler

합판, 폴리스티렌 | 2011
plywood, polystyrene | 2011

심리적 이스케이프 도구.

"시간여행자를 위한 언어" 활용서
1910년대 스페인 아나키즘에 등장하여 1936년 스페인 내전에 투쟁과 행동의 표상으로 사용되었던 흑적기(반흑기)에서 이 작업의 아이디어는 출발하였다. 각자의 감각과 사유에 맞게, 해체된 상징기호를 일상 공간에서 자유롭게 활용할 것을 권한다. 새로운 사회를 상상하고 그 실현을 위한 행동에 동참해 주기를 바란다.

조각난 빛 → E 47
The Fragmented Light

형광등 | 2011
fluorescent light | 2011

소시민들의 빛

뫼르소의 냉소적 미소 → E 48
A Meursault's Smile

철판, 거울 | 60×60×180cm | 2011
steel plate, mirror | 60×60×180cm | 2011

추락하고 저지된 이상(理想)

순결하고, 강인하며 아름다운 오늘은 → E 50
The Virgin, The Perennial & The Beautiful Today

월프린트, 단채널 영상 | 29분 | 2022
wall print, singl channel video | 29min | 2022

〈순결하고, 강인하며 아름다운 오늘은〉은 끊임없이 변화하는 구름의 환영들을 사진으로 포착하는 과정에서 출발하였다.
 환영은 빛의 산란에 의해 숨겨져 있던 공간들을 지속적으로 드러내 보이며, 몽상가들을 잠시 낯선 세계로 여행시키곤 한다. 시선이 교차하는 영역 너머에서 드러나는 숨겨진 차원의 현현은 즉 보편적 인식 너머에서 펼쳐지고 있는 무한한 다차원의 공간이며, 불가사의한 상황들을 소망

상호침투: 접힌 공간을
가로지르는 여정
INTERPENETRATION:
the melancholy and loneliness of
travel crossed the folded space

〈원(圓)〉
〈각(角)〉
〈방(方)〉

《상호침투: 접힌 공간을 가로지르는 여정》은 각각 우주 운
행의 자연스러운 이치를 반영한 '원', 분열과 분쟁의 땅에
희망과 생명력을 발아하는 빛의 시적 미장센을 담아낸 '방'
그리고 개미의 2차원 세계, 인간의 3차원 세계, 인터스텔라
를 가로질러 다차원 세계로 여행하고 있는 보이저1호에 대
한 고독한 여정을 담고 있는 '각'으로 구성되어있다.
　이 작업은 상호 이질적 요소들이 교차하거나 충돌하
여, 새로운 생성의 변화를 만들어내기 위한 의식적 변화를
만들어내기 위한 심리적 이미지들의 연속체이다.

공조탈출(共助脫出)
A MUTUAL ESCAPE

〈공조탈출 퍼포먼스〉
〈공조탈출 워크샵〉

참여자들의 상호협력으로 일상 탈출하는 협력 프로젝트이다. 참여자 스스로 그다음 행동을 결정하고 제 운명을 조정하는, 개인과 집단의 확장된 네트워크를 지향한다. 일상에서 개인은 자신이 실제로는 동의하지 않는 방식으로 살아가고 있다. 불현듯 걸려 오는 광고 전화와 스팸 문자, 평소 거리를 거닐면서 자신도 모르게 관찰되고 있는 감시 카메라, 기호와 취향이 분석하여 마케팅의 도구로 전달되는 광고, 그리고 이를 무의식적으로 소비하는 개인의 라이프스타일 등이 그것이다. 현재 개인의 일상생활과 생각은 인지 불가능한 방식으로 자본주의 체제하에서 길들여지고 있다. 개인의 자유로운 삶은 다다를 수 없는 거리에 있는 듯하다. 〈공조 탈출〉은 나 스스로가 합의한 질서를 참여자와 함께 만들고 함께 운영해보는 협력 프로젝트이다. 이를 통해 보다 성숙한 사회로의 전환을 상상해 보았다.

공조탈출(共助脫出) 퍼포먼스 → E 22
A Mutual Escape Performance

퍼포먼스 | 2010
performance | 2010

협력전달(자발적 참여자들의 창조적 파괴를 통해 일상 탈출하려는 협력 퍼포먼스)

공조탈출(共助脫出) 워크샵 → E 28
A Mutual Escape Workshop

워크샵 | 2010
workshop | 2010

협력탈출(자발적 참여자들의 창조적 파괴를 통해 일상 탈출하려는 협력 워크샵)

극사적 실천(極私的 實踐)
EXTREME PRIVATE PRACTICE

〈극사적 실천(極私的 實踐)2〉
〈극사적 실천(極私的 實踐)1〉
〈극사적 실천(極私的 實踐)0〉

'극사적 실천'은 예술의 사회적 실천에 대한 고민이 반영된 작가의 수행적 작업이다. 이 작업은 자본주의 체제의 정보 사회에서 어떠한 개인도 자유로울 수 없는 현실에 대한 불안감을 반영하고 있다. 작가는 통제/관리시스템 사회에서 탈주하기 위한 은밀하고 고독한 심리행위를 도시 공간 곳곳(건물 옥상, 텅 빈 저녁 골목길 등)에서 감행하였다. 또한 우연한 상황을 과감히 받아들이고 예상치 못한 변화의 가능성을 열어두기 위하여, 길 위에서 행위를 하였고, 이를 소셜네트워크와 웹상에서 라이브 방송하였다.

　　일상탈출 매뉴얼
- 불현듯 당신이 세상과 동떨어져 홀로 있다는 공포감을 느낀다면, 신문을 가늘게 찢어 연결하여 '줄'을 만들어라!
- 불현듯 당신의 핸드폰에 대출 스팸 문자가 와서 공포감을 느낀다면, 면봉을 부러뜨려 '화살촉'을 만들어라!
- 불현듯 당신의 증권 주식이 급락하여 위기감을 느낀다면, 주변의 스티커를 떼어 '공'을 만들어라!
- 불현듯 당신이 티브이에서 전하는 일방적 보도에 거부감을 느낀다면, 종이컵을 접어 '비행기'를 만들어라!
- 불현듯 당신이 집을 사기 위해 저축을 했지만 부동산 가격이 폭등하여 위기감을 느낀다면, 비스켓을 부스러뜨려 '가루'를 만들어라!
- 불현듯 당신이 병원에서 처방받은 내용이 병원마다 크게 달라 혼란을 느낀다면, 고무밴드 안에 손가락을 넣어 변화하는 '도형'을 만들어라!
- 불현듯 당신에게 배송된 물품이 파손된 것을 알고 기분이 언짢음을 느낀다면, 포장용 끈을 지속적으로 묶어 '매듭'을 만들어라!
- 불현듯 당신에게 이중 부과된 고지서가 전달되어 황당함을 느낀다면, 연필의 끝을 뭉개 '조각품'을 만들어라!
- 불현듯 당신이 AS센터에 전화를 걸었으나 계속 통화 중의 신호만을 듣는 불편함을 느낀다면, 메모지에 '암호'를 그려 넣어라!

═══════ ☀ ═══════

파라사이트 서비스 1.0
PARASITE SERVICE 1.0

〈파라사이트 파라슈트 1.0〉

2004년 봄 예술가, 큐레이터, 미디어 연구자들이 동시대 예술과 사회 그리고 미디어를 연구하고 새로운 미적 실천을 제안하기 위해 〈파라사이트-택티컬 미디어 네트워크〉를 조직하였다.

2006년 7월 실행 프로젝트에서 개인 미디어 시대로 빠르게 변화되어가던 당시의 새로운 환경에 작용할 수 있는 예술 실행을 발표했다. 공적·사적 경계에서 개입이 가능한 예술 행위, 예술가가 제공하는 예술 서비스, 개인의 취향과 패션에 응용할 수 있는 메시지 보드, 특정 공간/특정인에게 제공하는 개별 서비스 등이 그것이다. 개인 미디어 환경과 후기 산업사회로 빠르게 변화해가던 당시 사회에 반응하여, 예술의 사회 실천적 방향을 모색하게 되었다.

〈파라사이트 파라슈트 1.0〉은 작가가 제안하는 예술 서비스 중 하나이다. 이는 도시화와 산업화의 과정을 멈추게 하거나 이전 가치를 회복하기 위한 심리적 행위의 제안으로서, 도시의 다양한 틈새 공간에 파라시드 Para-Seed를 날리는 소셜 툴이다.

누구나 자유롭게 '파라사이트 파라슈트'를 제작할 수 있도록 〈파라사이트 파라슈트 1.0을 위한 실행 매뉴얼〉을 공개 배포하였다.

═══════ ☀ ═══════

은 예술이 아니다"라고 일본어로요. 일련의 행위들은 예측할 수 없는 시대에 예술이 어떤 사회적 의미를 지닐 수 있으며, 지금과 같이 창작활동을 지속해 나갈 수 있는가?라는 질문으로 이어졌어요."

4번째 협업 크리에이터 (2020.8.19, 19:17-19:23)

"예술은 사회에 어떤 의미를 갖는가?라는 질문을 늘 고민했어요. 내가 태어난 것은 우연한 사건이라 생각해요. 여기서 한 개인으로서 살아가는 것이 내게 어떤 의미를 만들어야 해요. 그 의미를 어떻게 만들어가야 하는가?라는 질문이 남죠. 예술이 세상을 직접적으로 바꿀 수는 없지만, 예술은 사람이 살아가는 데 있어서 어떤 의미나, 기준점을 제공해 주지 않을까요? 이번 행위에서는 현재 닥쳐온 예기치 못한 여러 상황들 속에서 우울감을 표현하려 했어요. 시아노타입 필름 위에 '가난한 자의 성경'의 이미지가 떠올라 몇 구절을 썼어요. 현재 상황이 우리에게 재앙이지만 조금 더 우리 인식을 바꿔 나간다면 좀 더 성숙해지지 않을까라고 생각해요."

5번째 협업 크리에이터 (2020.8.20, 18:00-18:08)

"기술과 예술을 유기적으로 결합한다는 사회적 메시지를 예술적으로 보여주고 싶었어요. 바이러스와 팬데믹에 대한 이미지를 선택해 AI에게 팬데믹에 대해 학습을 시켰죠. 전시장 바닥에 AI가 만들어낸 작업물을 투사했어요. 전시장 바닥에 깔아놓은 은박지를 활용해 주변의 이미지를 왜곡, 선상, 변형했어요. 유전학과 같은 생물학에서나 AI와 같은 기술적 패러다임의 변화가 지금 팬데믹 시대에 인간과 자연의 관계에 대한 해답의 단초를 제공할 수 있다고 생각해요."

6번째 협업 크리에이터 (2020.8.21, 15:17-15:31)

"전시장에 오브제가 놓인 상황이 내게는 전시장 분위기와 어울리지 않는 분노라는 감정을 만드는 복합적인 장면으로 다가왔어요. 원하지 않았던 코로나처럼 강제적으로 단절되어 눌린 화, 분노처럼요. 어울릴 것 같지 않은 이전 협업 크레이터들이 남겨놓은 재료들을 내 작업 소재로 끌어들여, 어떤 조화를 만들고 싶었어요. 내가 준비한 악기와 장비를 사용해서 협업 크리에이터들이 남겨놓은 오브제의 목소리를 들으려 했어요. 결국 감정의 노이즈를 만들었어요. 서로 이질적이지만 함께 어울려졌으면 하는 바람으로요."

7번째 협업 크리에이터 (2020.8.21, 20:24-21:15)

"개별적이고 독립적인 상황들을 즐겁게 만들려 했어요. 전시장 내 가장 무거운 사물을 공중에 띄우고 싶었어요. 그리고 발랄한 색을 띠는 전등을 이 안에 넣었어요. 그리고 전등을 전시장 공간 안에서 흔들었고, 내 안에 있는 발랄함에서 권투도 해봤어요."

8번째 협업 크리에이터 (2020.8.23, 13:23-13:35)

"오브제를 처음 봤을 때 무척 혼란스러웠어요. 여러 가지가 혼재되어 흐트러져 있었죠. 이전 크리에이터들의 흔적들이 누적된 상태 그대로가 저를 정신없게 만들었어요. 내 성격 때문인지는 몰라도 나는 바닥과 책상 위에 널브러진 철사를 주워 모아 전시장 바닥에 하나 둘 놓으며 원을 만들었어요. 이 모든 상황을 정리하고 싶었어요. 혼재된 상태와 상황은 반복되는 일상이 안정시킨다고 믿고 있기 때문에요."

9번째 협업 크리에이터 (2020.8.23, 17:14-17:38)

"정지되어 있는 모든 상태를 변화하는 상태로 전환하고 싶었어요. 가장 무거울 거라 생각되는 사물에 바퀴를 달아 변화가능하고 언제든지 움직일 수 있는 상태로 만들고 싶었

어요. 바퀴가 있으면 평지라고 여겨지는 곳에서도 우리 눈으로는 확인되지 않지만 미세한 기울기 때문에 움직이는 것을 확인할 수 있잖아요. 저는 이러한 상황에서 전개되는 움직임이 재미있다고 생각해요."

10번째 협업 크리에이터 (2020.8.24, 13:10-14:10)

"스마트폰 녹음기로 전시 공간에 있는 여러 가지 소리와 노이즈를 레코딩하고 싶었어요. 가지고 있는 소프트웨어를 사용해 악기사운드로 연주한 음을 더해 새로운 사운드를 만들었어요. 원래는 전시장에서 관객들의 수많은 발자국 소리를 레코딩하고 싶었지만, 현재 우리는 그렇게 할 수 없는 상황이잖아요. 소리는 가시적으로 보이는 장면 뒤에 숨겨져 있는 어떤 실재, 맥락이라고 생각해요. 지금 우리의 상황을 소리로 표현하고 싶었어요."

11번째 협업 크리에이터 (2020.8.25, 13:10-13:20)

"이질적인 요소들이 서로 조화롭지 못한 상태, 즉 애초부터 실패하는 설정에서 전개될 수 있는 열린 결말을 생각했어요. 저는 평소 알코올램프가 지닌 휘발성과 발화성의 기능적 맥락과 오일이 지닌 지속성과 인화성, 두 개의 양가적 요소들이 매력적인 요소라 생각했기에 이번 퍼포먼스에 가져왔어요. 전시장 내 몇몇 오브제를 해체하여 이를 파편화해서, 세 가지 알코올램프에 넣었어요. 여기서 기름의 피막 형성 과정에서 굳어가는 과정과 오브제 해체 과정을 통해 무력화되는 상황을 표현하고 싶었어요. 하지만 한편으로는 이 오브제가 지속되기 위한 요건들을 비춰봤을 때 적절한 온도, 습도 등 주변 환경이 조성되지 않는다면, 그 안에 내재된 인화성, 가연성 때문에 폭발할 수도 있는, 어떠한 위험이 있다고 생각해요. 애초부터 실패한 상황이 예상치 못한 환경으로 인해 발화되는 본래의 기능으로 되돌아갈 수 있거나, 폭발이라는 파국으로 치달을 수 있다고 생각해요."

12번째 협업 크리에이터 (2020.8.26, 13:15-13:30)

"Theodor Kittelsen의 작품에 등장하는 페스타Pesta라는 캐릭터를 차용해 가면을 만들었어요. 이 가면을 얼굴에 쓰고 내가 마치 페스타가 된 것처럼 전시 공간 이곳저곳을 돌아다녔어요. 페스타는 흔히 우리에게 '악'이나 '역병'으로 인식되지만, 이 역시 환경에 따라 변신/변화할 수 있다고 생각해요. 페스타가 지금의 상황에 영향을 끼칠 수 있고, 그 반대로 페스타가 지금의 상황에 영향을 받을 수 있어요. 이들 요소가 상호작용하며 서로 변신하거나 변화한다고 생각해요. 오늘 행위에서 이전 협업 크리에이터들이 수행했던 오브제들을 몸에 부착하거나 머리 위에 걸쳐, 이것들이 변신하는 과정을 보여주고 싶었어요."

13번째 협업 크리에이터 (2020.8.27, 17:00-17:14)

"전시 공간에 있는 오브제를 통해 이전에 진행하였던 크리에이터와 만나 놀고 싶었어요. 굴러다니는 바퀴, 타이어, 물레 등을 보고 '돌아가고 있음'에 대해 생각했어요. 오브제와 독대하면서 내 창작을 시작했어요. 모든 작업은 즉흥적으로 이루어졌죠. 공간에 우연히 들어온 관객마저 내 창작을 위한 오브제 되기도 했어요. 오늘 이 공간에서 발생한 모든 우연적 상황들이 내 오브제가 될 수 있었죠. 주어진 상황과 우연들이 함께 어울려 놀고 싶었어요. 즉흥 퍼포먼스를 통해 절대 소수와 함께하는 특별한 경험, 짜릿함을 느끼고 싶었어요. '쾌', '카타르시스'를 체험하고 싶었죠. 강렬한 체험 말이에요."

이스케이프
ESCAPE

미제(未濟)
INCOMPLETE

〈미제 퍼포먼스〉
〈오로라 월〉
〈어느 모더니스트를 위한 모뉴멘트〉
〈블루 온 블루〉
〈북극 곰들〉

〈미제未濟 INCOMPLETE〉는 주역의 64괘 중 마지막 괘를 차용하며 출발한다. 미제는 "여우가 강을 건너다가 그 꼬리를 적시게 되니, 강을 건너지 못한다"를 뜻한다. 즉 마지막 괘에서 순환이 완성되는 것이 아니라, 그 순환이 실패함으로써 다시 새로운 괘가 시작된다는 의미이다. 순환의 원리가 제 스스로를 완성시키고 이를 무한 반복하는 것이 아니라, 완성되지 않음으로 인해 새로운 변화가 가능함을 전제로 한다. 작가는 동아시아의 순환적인 인식적 세계관이 반영된 주역의 괘를 모티브로 하여 미완의 건축물을 전시장에 제시하였다. 미완의 상태를 드러내는 가변적인 비계 구조물이 전시장에 설치되었으며, 그 위에 영상 이미지와 출력물이 걸렸다. 새로움의 창출하기 위한 전제 조건인 미완의 상태. 이를 시각화한 구조물은 전시 기간 내내 변화하며 또 다른 '무언가'를 만들어내었다.

코로나 이후 언컨택트는 뉴노멀로 규정된다. 언컨택트의 시대, 현대미술 전시장에서 어떤 종류의 컨택트가 가능한가. 역사적으로 전시장은 인간과 인간, 인간과 예술작품 사이의 물리적이며 지적 교류의 장, 즉 컨택트 존으로 역할 해 왔기에, 이 질문은 제고되어야 한다.

미제 퍼포먼스 → E 10
Incomplete Performance

13명의 협업 크리에이터에 의해 이루어진 퍼포먼스 | 2020
performance conducted by 13 collaborative creators | 2020

1번째 퍼포머(2020.8.13, 18:00-19:00) 유비호 작가
"협업 크리에이터님은 행위 당일 전시장 내 '어떤 오브제'를 마주하게 될 것입니다. 그리고 예상치 못한 오브제를 마주하는 상황에서부터 당신의 창작 작업의 고민은 시작될 것입니다. 창작 행위는 철저히 '어떤 오브제'로부터 시작하기를 권고합니다. 진행할 작업에 앞서 오브제의 질료, 모양새, 구성 등을 면밀히 관찰하면서 이와 연관된 다양한 요소들을 연상하며, 자신만의 창작 논리로 구성해가기를 권합니다. 원초적이고 자유로운 무의식적 내면세계에 집중하면서 낯설고 당혹스러운 상황들을 연출해 나가기를 바랍니다. 자신만의 창작 논리로 전시장 내 '어떤 오브제'와 대립/충돌하거나 침투 및 변이/변태 등의 개입행위를 통하여 새롭고 낯선 감각을 배양하고 이를 증식하고 성장시켜 나아가길 바랍니다."

2번째 협업 크리에이터(2020.8.18, 15:40-16:00)
"오브제를 변화시킬 수 있는 요소와 방법을 찾아봤어요. 타이어를 사포로 문질러 가루로 만들고, 물레 위 가루를 흩어뿌려 물레를 돌려보기도 했어요. 테이블을 덮고 있는 천으로 주름을 만들기도 했죠. 그리고 형태를 바꾸기 쉬운 철사 뭉치를 타이어에 넣어 바닥에서 굴렸어요."

3번째 협업 크리에이터(2020.8.19, 13:05-13:13)
"전시장에서 오브제를 처음 마주했을 때, 서로 연관성이 없는 물체들이 있어서 많이 당황했어요. 이 상황은 마치 예측할 수 없는 미래를 만나는 순간일 거라 생각했어요. 오브제가 만들어낸 상황을 먼저 이해하기 위해, 오브제를 만져보고 문질러 촉각적으로 만났죠. 좀 더 몸으로 이해하기 위해 바닥에 널브러진 철사를 팔에 엮어보기도 하고, 사포로 타이어를 갈아보기도 했어요. 여기서 떨어져 나온 타이어 가루를 가지고 종이 위에 손으로 글씨를 쓰기도 했죠. "이것

작품들에서 시선은 마치 단단한 사물처럼 화면과 관객의 응시 사이에서 모습을 드러낸다. 이것을 반영적(reflective)이라고 말할 수도 있을 것이다. 어두운 화면 속에서 모습을 드러내는 시간의 수행적 흐름은 간결하고도 완결적이다. 세계는 간결하고 완결된 순간들로 이루어져 있다. 그것들의 배치는 사건이라는 복잡한 상호작용을 일으키지만, 각각의 단면들은 간결하고 완결된 형태로 환원된다. 이것을 기하학적이라고 부를 수도 있을 것이다.

세계는 기하와 대수로 이루어진다. 우주상수라고 불리는 매우 작은 수가 우주 전체를 떠받치고 있는 것처럼, 미지의 일관성이 우주 전체를 가로지른다. 그 중 하나만 미세하게 달라진다고 해도 우주는 붕괴하고 말 것이다. 그러므로 세계는 대수를 통해 무한한 변주를 일으키지만 기하학적 동일성으로 인한 거대한 배경음을 지니고 있다. 기하학적인 것은 추상적 파편들로 나아간다. 원초적 감각의 원형들은 헤아릴 수 없는 경험의 분절된 순간들로 변전한다. 그 역은 존재하지 않는다. 세계는 시공간의 속성과 흐름에 따라 결코 동일하게 반복하지 않지만 무한히 모든 방향으로 퍼져나가는 사건과 관계의 가능태들로 확산한다. 예술가는 시공간 속에서 이 가능태들을 생산하고 실천하며 그것들을 가시화하는 일을 수행한다. 인과관계(cause and effect)의 한계가 없는 네트워크, 쉬지 않고 명멸하는 도서관, 바깥을 향해 보이지 않을 때까지 이어지는 난간과 복도들, 세계의 잠재성은 '슈뢰딩거의 상자'에서처럼 모든 가능한 사건들의 병존하는 장소를 가리킨다.

예술가의 삶과 작품세계가 흥미로운 이유는 그것이 하나의 경우의 수인 동시에 궤적이자 경로이기 때문이다. 한 사람의 예술가가 모든 의미를 채우지는 않는다. 유비호의 경우 우리가 보는 것은 끊임없는 왕복 운동과 떨림, 하늘에 대한 외침과 조울증, 높낮이의 단차와 매 순간에 대한 전적인 자기동일시, 침잠과 흥분, 집요한 추적과 유희, 세계에 대한 어쩔 수 없는 받아들임, 지적 반성과 조용한 노동이다. 이 모든 것들을 떠올리게 하는 작가란 분열적일 수밖에 없을 것이다. 그가 '순결하고 강인하며 아름다운' 이라고 묘사한 가파도의 하늘처럼, 예술적 삶의 경로와 운동들은 덧없어 보이지만 대체할 수 없는 궤적들을 그려내는 것이다.

에서 '영화'에 대해 말하면서 전개한 '단면/운동'의 이항이다. 들뢰즈는 영화 필름의 낱개의 면(plan)에 대해 말하면서 그것을 매 순간 분절하는 우주의 단면(coupure)과 등치시킨다. 세계는 가능한 모든 시점에서 바라본 시공간적 단면들의 집합(ensemble)이다. 이것을 다른 말로 전체 집합(Universe)라고 부를 수 있다. (유니버스는 하나의 전체 집합으로 이루어진 버전을 의미한다. 그러나 그것이 무한히 생성되는 모든 시점들의 중첩을 함축한다는 점에서 하나의 버전이면서 동시에 무한히 많은 수의 버전을 내포하고 있기도 하다.) 유비호는 각각의 단면들 위에서 기포처럼 솟아오르는 특정한 점들 ─ 이것들을 자동기술적 배아(胚芽)들이라고 말할 수 있을까? ─ 을 포착하고 그것들을 꼭지점으로 하는 선들을 생성시킨다. 이 선들은 투명한 기하학적 면들을 그려내는데, 그는 그렇게 해서 만들어지는 투명한 단면들을 '숨겨진 이미지'라고 부른다. 끝없이 떠오르는 기하학적 단면들로 이루어진 가파도 하늘의 환영은 유비호의 작품 세계 안에서 심지어 신비주의적, 형이상학적 편향마저 감지하게 한다. 그러고 보면 지금까지의 유비호의 작품 세계를 크게 가로지르는 '기하학적 유비'와 '세계의 현전' 사이의 관계를 다시 한 번 조망할 필요성이 제기된다. 왜냐하면, 그의 작품 세계는 정말 이상하기 때문이다. 어째서 그의 작품들은 '사실'과 '형이상학' 사이를 그토록 오가는가? 현실의 많은 사건들과 그것들의 역사에 대해 많은 관심을 드러내는 만큼, 그가 그 모든 것들을 초월하는 것처럼 보이는 깊은 사변적 시간들을 다루고자 하는 이유는 무엇인가?

기하학적 불가역성. 유비호의 작품들 속에서 해석하기 가장 어려운 부분들 가운데 하나는 그의 정적이고 어두운 영상작업들이 무엇으로부터 기인하는가 하는 것이다. '묵시적'이라고 말할 수 있을 만큼 이 연작들에는 말로 표현하기 힘든 낮은 영역대의 시선들이 이어진다. 낮은 영역대의 시선이라고 표현한 이유는 여기에 어떤 설명도, 감정적 산출도, 그로 인한 전개도 없기 때문이다. 여기에는 관찰하는 이의 시선만이 두드러지는데, 거기에 일치되어 있는 시선을 보내는 관객 또한 자신의 응시를 강하게 의식할 수밖에 없을 만큼 그 발신과 수용의 감각적 대역이 낮기 때문이다. 이

　　2022년, 팬데믹이 한창이던 시기에 먼 바다의 섬 가파도에서 레지던시를 하던 유비호는 이상한 작품을 하나 가지고 돌아왔다. 폭풍우가 몰아치는 가파도의 하늘을 바라보면서 그는 그 하늘의 시시각각 변화하는 어두움과 미명을 수많은 사진들로 필름 카메라로 기록했는데, 그가 직접 확대 현상한 인화지의 먼지와 스크래치들은 그를 사로잡았던 과격한 흥분상태를 고스란히 보여주고 있었다. 그는 그 사진들이 수정을 필요로 하는 것들이라고 했지만, 오히려 거기에 담긴 수행적 상흔들은 그것들이 사진을 넘어서는 어떤 것이라는 짐작을 떠올리게 했다. 사진에 담긴 이미지들은 거칠고 굵은 입자들, 거친 바람과 짙은 먹구름의 얼룩들, 그리고 그 사이로 언뜻언뜻 보이는 빛의 날카로운 콘트라스트들이었다. 나중에 이 사진들은 〈순결하고, 강인하며 아름다운 오늘은〉이라는 제목의 영상작업으로 이어지게 되는데, 이 작업은 앞서 언급한 사진들을 재료로 하여 폭풍우를 몰고 온 하늘이 한 장면씩 페이지를 넘기듯 연속적으로 제시되는 애니메이션의 형식으로 이루어져 있다. 다만, 이 작업이 보여주는 독특한 지점은 바로 장면들의 연결 지점을 모핑(morphing-장면전환을 형태의 변형 및 전이를 통해 시각화하는 기법)을 사용하여 날카로운 기하학적 도형의 형태로 대치한 부분이다. 관객들이 보게 되는 것은 하늘을 끊임없이 생성되는 날카로운 선들로 분할함으로써 무한히 반복될 것처럼 생성되는 면의 연속체들이다. 이 면들은 다각형의 조각들로 재구성된 하늘을 투명한 필터를 통해 바라보는 듯한 환각에 빠지게 한다. 파도가 치는 수면이 무한한 입자와 프랙털에 의해 미분의 거대한 흐름을 보여준다면, 유비호의 하늘은 무한히 유동하는 기하학적 다면체의 분절을 그 본질처럼 드러낸다. 그것은 세계의 정적과 고요가 날카로운 윤곽을 지닌 수많은 단면들의 중첩을 내포하고 있다고 말하는 듯하다. 작가는 그것이 "지속적으로 변화해 나가는 구름 이미지를 포착한, 정지된 두 이미지 사이의 특정한 점들의 변환 값들"에 의해 생성되는 것이면서 동시에 그것들이 "숨겨진 차원의 이미지들을 생산해내고 있다"고 설명한다. 세계는 '정지된 이미지/연속적인 흐름'의 이항적 구조로 성립된다. 이것이 들뢰즈가 『운동 1: 운동-이미지』

것이다. 잠이 의미하는 것은 다른 모든 맥락의 일시적 소거이다. 잠은 의미의 지도를 가로질러 예상치 못한, 계산하지 못한, 미처 계획하지 못한 모든 거리의 일시적 소거를 불러온다. 의미는 깊은 곳에서 그 진의를 드러내지만 매우 짧게 그 빛을 내뿜고 사라진다. 대부분 기억에서 사라지고 말들이 예언자의 입을 통해서는 그 본래의 모습을 지닌 채 우리에게까지 전달된다. 예언자가 전하는 피안의 말은 무엇에 대한 것인가?

> 하나의 지식일 수 없는 이 지식에 만족해보자. 그 지식이 알려주는 바는 무엇인가? 이해를 위해 필요한 동질성—동일자에 대한 긍정—가운데 이질적인 것이, 즉 절대 타자autre absolu가 갑자기 나타나야만 한다는 것이다. 절대 타자가 개입된 모든 관계에서 사실 관계는 부재하며, 넘을 수 없는 것을 의지, 나아가 욕망으로도 넘어간다는 것이 불가능하게 된다.
>
> '고백할 수 없는 공동체', 모리스 블랑쇼, 67쪽

'B면'에 등장하는 인물들은 그 어두움의 영역에서 명확히 규정하거나 분류할 수 없는 목적을 지닌 공동체를 이루고 있다. 블랑쇼가 말하는 '이질적인' 어떤 이유에 의해 이들의 시선과 머무는 장소와 걸어가는 길은 세계 속에 잠재하고 있는 불가해한 원리, 규칙, 흔들리지 않는 약속 같은 것에 귀속된다. 이들은 소외된 것처럼 보이지도, 나락으로 빠져들고 있는 것처럼 보이지도 않으며, 다만 오래된 어떤 규약을 위해 응시하고 머물며 걸어가고 있는 것처럼 보인다. 그럼에도 불구하고, 이들은 단순히 추상화되지 않고 흐릿해지지 않는다. 유비호가 흑백으로 나타내는 이 이세계(異世界)가 놀랍게 느껴지는 것은 그 이전의 작가의 어떤 세계관으로도 쉽게 이 전환을 설명하기 어렵기 때문이다. 어떤 일이 있었던 것일까? 아마도 이 '이질성'은 오랜 기간 동안 그의 작업 기저에 마치 암흑 물질처럼 자리 잡고 있었을 것이다. 그리고 '원, 방, 각'에 대한 관념적 천착과 더불어, 그러한 기호학적 분석으로도 윤곽을 드러내기 어려운 어떤 '타자'가 그의 세계를 잠식해 떠오른 것이라고 생각할 수 있다.

(〈각〉, 〈여정〉, 〈고독에 대하여〉, 〈떠도는 이들이 전하는 바람〉 등) 이 영상들은 유비호의 작품에 있어 다른 작품들에서는 보기 어려운 매우 독특한 분위기, 감정의 주파수를 파생시킨다. (음악 디스크의 비유를 들자면, 'A면'에 해당하는 다른 작품들에 대해 우리는 이 작품들의 그룹을 'B면'이라고 부를 수 있을 것이다.) 설치, 퍼포먼스, 입체, 초기 영상작업 등을 통해 매우 구체적인 주제의식을 드러내 온 유비호의 다른 작업들과 달리, 이 영상작업들 속에서 유비호는 전혀 새로운 주제와 세계관을 드러내는 것처럼 보이기 때문이다. 다른 표현으로 하자면 이 작업들은 이전의 사실적이고 구체적이며 때로는 기지에 찬 기호학적 작업들과 달리 전적으로 어둡고 정적이며, 추상적이고 훨씬 내면적이다. 〈원, 방, 각〉의 프로토콜을 적용하자면, 이 작품들은 마치 존재와 삶의 외면적 표피 아래에 자리 잡고 있는 세계의 기하학적 실존이 어둠 속에서 모습을 드러내고 있는 것 같다. 그 거대한 추상성 안에서 인물들을 바다와 숲을 응시하고(사각형), 어디론가 천천히 걸어가고 있으며(삼각형), 그들을 둘러싼 세계는 거대한 시공간의 무한함(원)을 그려내고 있는 것이다. 그 전체의 관계항들 속에서 뿜어져 나오는 세계의 빛은 흡사 작가의 내면의 어두움을 밀어내고 있는 것처럼 보인다.

　　　2018년 작 〈예언자의 말〉은 이러한 'B면'의 한 정점을 이룬다. 우리가 보고 있는 것은 잠든 남자의 머리다. 이 남자는 잠을 자면서 말을 한다. 잠과 말이라는 이율배반적인 이항은 두 가지 예외적 경우를 지닌다. 하나는 잠꼬대, 즉 의미 없거나 무의식적인 말들의 우연적 연속일 경우, 그리고 다른 어떤 의지에 의해 점유된 신체가 피안의 메시지를 자신의 의지와 상관없이 매개하는 경우가 그것이다. 유비호의 '예언자의 말'은 이 두 가지 경우들 사이의 모호한 경계를 보여준다. 잠든 남자는 잠꼬대를 하고 있는 것일까, 아니면 다른 의지를 매개하고 있는 것일까. 제목에서 '예언자'라고 언급한 것으로 보아 이 남자는 미래에 일어날 일 혹은 숨겨진 비의를 전달하고 있는 것처럼 보인다. 예언자는 자신의 잠 속에서 말하고 있다. 즉 왜곡이나 수사 혹은 기술을 통해서 말하고 있는 것이 아닌 순수한 말의 의미 그대로를 전하고 있는

다. 이 작품들에는 공통적으로 기하학적 평면 혹은 입체들이 제시되고 있는데, 이 형태들은 삼각형, 사각형, 원 혹은 이들이 조합된 형태들로 이후의 작품들에 반복적으로 나타난다. 흥미로운 점은 사회, 정치적 소재들을 적극적으로 자신의 작업에 반영해 온 유비호가 기하학적, 추상적 요소들을 작업의 중심에 놓고 다루는 방식이다. 이러한 양면적 접근은 이율배반적인 것처럼 보인다. 관객의 입장에서는 이를 작가의 모순된 욕망의 발현이라고 봐야 할지, 주제 선택에 있어서의 우유부단함이라고 논해야 할지, 아니면 또 다른 어떤 서사의 연장선에서 드러나는 구조라고 해석해야 할지 난감할 수밖에 없다. 실은 이후의 난지갤러리에서의 〈트윈 픽스〉전을 위시한 다른 전시들에서 이러한 추상적 요소들, 즉 기하학적 형태들의 조합과 빛의 사용은 때로는 명시적인 사실주의적 기호들(예컨대, 〈삼성〉)로 나타나기도 하고 또 때로는 〈분절된 빛을 따라〉(2014, 광주)에서처럼 다의적 기호(분절된 빛-광주, 수신호, 눈부심, 초자연적 역량 등)로 다루어지기도 하며, 더욱 더 추상적인 총체성(노을, 제의)으로 나타나기도 한다.

2016년 백남준아트센터에서 열린 〈원, 방, 각〉전은 기하학적 형태들, 즉 원, 사각형, 삼각형을 세계의 세 가지 구조적 양상들로 정의한 작업이다. 여기서 원은 팽이나 흐르는 물, 혹은 그 위에 비친 나무의 그림자와 같은 자연의 끝없이 순환하고 반복하는 속성을 가리킨다. 사각형은 인간이 만들어내는 빛 혹은 타인들의 얼굴에 의도적으로 비춘 빛의 반사 등과 같이 관계와 소통의 기술적, 인식론적 측면을 축약한다. 삼각형은 숲 속을 걸어가고 있는 인물과 어디론가 기어가고 있는 개미의 모습을 함께 보여줌으로써 시공간 속에서 끊임없이 이동하고 노동하는 존재의 속성을 함축한다. 〈원, 방, 각〉은 유비호의 작품세계 안에서 기하학적 유비와 빛의 현전이 중요한 기제로 작동하고 있다는 사실을 명백하게 보여준다.

〈원, 방, 각〉은 다른 한편으로 유비호의 작품들, 특히 흑백 영상작품들 속에서 종종 연출되곤 하는 정적인 장면들에 대한 해석의 단초를 제공한다. 이 작품들 속에 등장하는 인물들은 거의 움직이지 않고 어딘가를 바라보고 있거나(〈안개잠〉, 〈풍경이 된 사람〉, 〈바람의 노래〉 등), 천천히 어딘가를 걸어가고 있다.

행-건국이래-굳히기-총동원-의문점-세계적인-경이로움-대한민
국아줌마-대표브랜드-탁월한효과-오리무중-이합집산-방향모색-
힘겨루기-꿈과약속-성공한당신-대표브랜드-바꿔보세요-달라졌
다-기대하고있어요-처음사랑끝까지-힘이좋아-지키십시요-짜릿
한맛-마이콜렉션-역사의심판-새로운역사-하나되는아시아-든든
한어깨-새시대의초석-진정한복지와정의-공직사회의모범-부패방
지-깨끗한정부-청렴한공직사회-희망찬대한민국-존경하는국민여
러분-사랑하면좋아요-이제결정하세요.

사실상 이러한 어휘들은 현재까지도 한국사회의 언어
적 '클리셰'로 자리 잡아, 이것들만으로도 아무 때나 뉴스 기사를
작성할 수 있을 정도다. 그럼에도 불구하고 유비호의 작품세계는
정치적, 사회적, 역사적 사실주의의 범주로 포획되지 않는다. 그
의 작업들은 입장이나 태도, 관점이라는 말들로 설명할 수 없는,
규정 짓기 어려운, 모호한 분위기를 가리키는 기호들로 종종 채
워진다. 그가 2002년작 〈접대〉에서 김대중 대통령과 조지 부시
미국 대통령의 회담 내용을 홈쇼핑 속옷판매와 유치한 연애담을
섞어 다루는 방식은 흡사 한미 관계의 역사적 기억들을 비판적으
로 소환하고 있는 것처럼 보이지만, 동시에 중요한 역사적, 정치
적 순간과 라디오나 TV에서 캡처한 일상적인 광고 문구들을 동
등한 수준에서 중첩시켜 바라보게 한다는 점에서 일차적 해석의
층위 배후 혹은 그 너머에 자리 잡고 있는 미증유의 시점의 존재
를 감지하게 한다. 여기서 '미증유의 시점'이란 상이한 의미들의
무의식적, 자동기술적 중첩을 가리킬 뿐 아니라 그것들 모두가 구
체적 의미를 상실하는 어떤 '천사적 시점' 혹은 '악마적 시점'의 도
래를 가리킨다. 천사나 악마 모두 우리와는 큰 관계가 없다. 그것
들은 우리의 시간과 공간 저편에 자리 잡고 있는 존재들이다. 그
것들은 '라플라스의 악마'처럼 영겁의 시간과 찰나들을 가로지르
면서 모든 시점으로부터 모든 각도를 향해 바라보고 있다.

2011년의 〈조각난 빛〉 프로젝트는 매우 흥미로운 형태들
을 보여주고 있다. 대구에서 전시로 발표된 이 프로젝트에서 작가
는 〈조각난 빛〉, 〈시간여행자를 위한 언어〉, 〈탐조를 기다리는 네
루다의 노래〉, 〈겹쳐진 시간의 안내자〉 등의 작품들을 보여주었

순결하고 강인하며 아름다운:
유비호에 대하여

유진상
미술비평가

유비호의 작업에서 반복적으로 나타나는 키워드가 있다면 그것은 '역사'와 '빛'이다. 한쪽에는 현실에서 일어난 숱한 사건과 현상들을 비판적 시각으로 바라보고 그것을 조망하려고 하는 의지가 작동한다. 다른 한편에는 그것들 속에 내재하고 있는 어떤 '불변의 것'을 가시화하려는 욕망이 모습을 드러낸다. 그 둘 사이에는 노래, 응시, 산책, 연습, 잠 같은 것들이 있다. 작가는 그것을 다른 말로 '사실주의와 낭만주의 사이를 번갈아가며 방황하는 것'이라고 말한다. 특히 한국의 근대사와 그것으로 인해 나타나는 갈등과 모순들에 대한 작가의 첨예한 의식은 2000년대 초에서부터 지금까지의 작업들을 관통하는 중요한 테마가 되었다. 예컨대, 2002년 작품 〈캐스터〉에는 작가가 뉴스에서 발췌한 반복적 어휘들이 망라되어 있다. 이 어휘들은 다음과 같다.

보복조치-범죄노출-긴급체포-표밭갈이-공직기강-선제공격-혈전-불꽃공방-침체탈출-조사착수-무장해제-접전-대충돌-사상최저치-우리선수단-한국대표팀-역사와국민-시대적소명-화합과협력-꿈의성취-국가안보-국민안전-대북-화해-안보-규명-국가존립-한반도평화-국가문란-정치공작-병무비리-음해-정치보복-날조-부작용-좌절감-공격성-증오-조용한반란-위협임박-동반추락-난기류-직격탄-중대한시기-능동적대응-주도적역할-충실한이

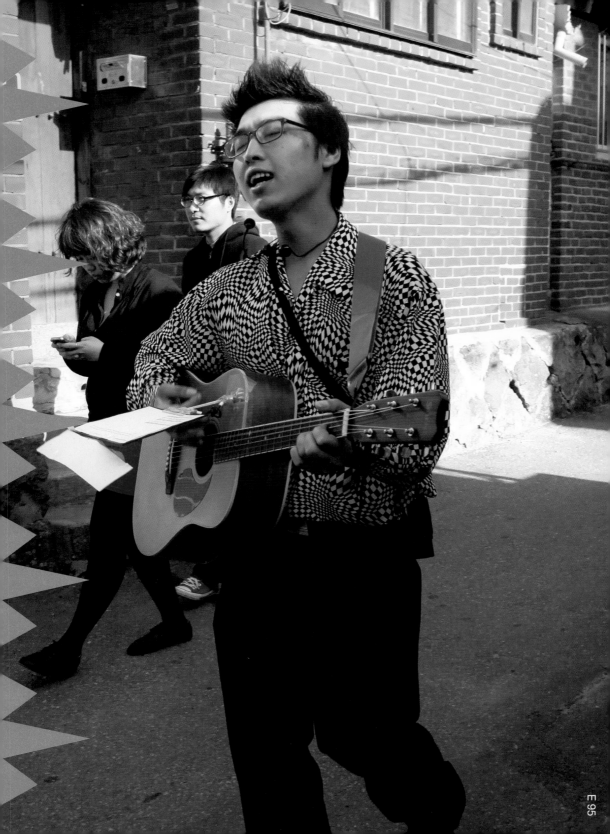

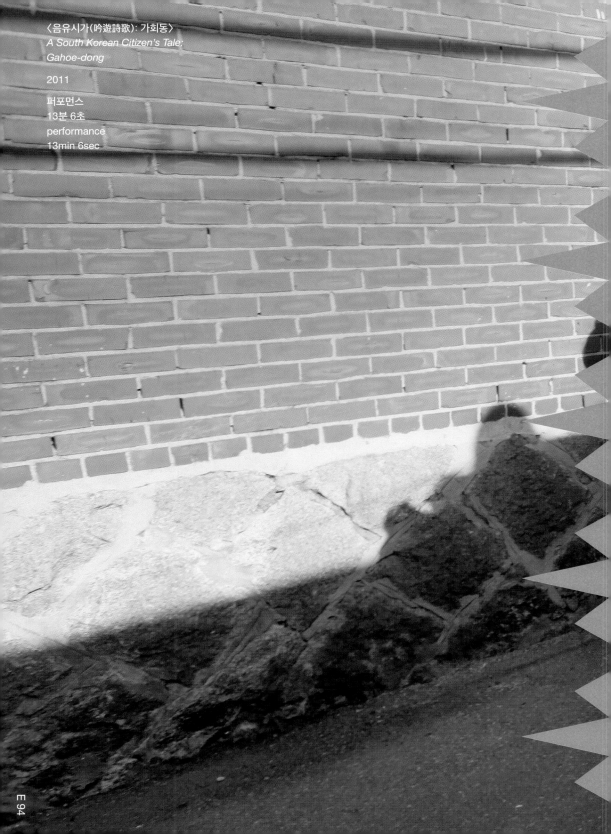

〈음유시가(吟遊詩歌): 가회동〉
A South Korean Citizen's Tale:
Gahoe-dong

2011

퍼포먼스
13분 6초
performance
13min 6sec

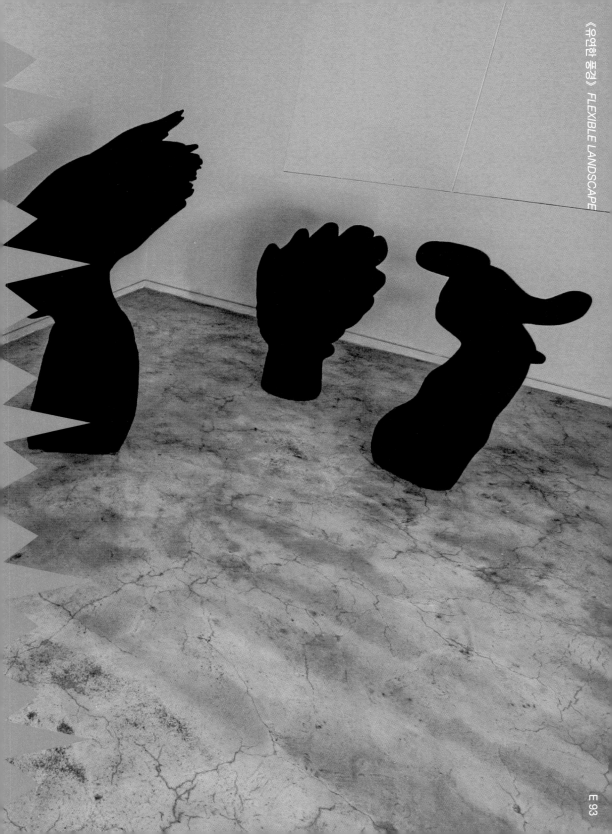

〈딥 라이트〉
Deep Light
2009
레진 조각 위에 안료, 6점
pigment on resin, 6pieces

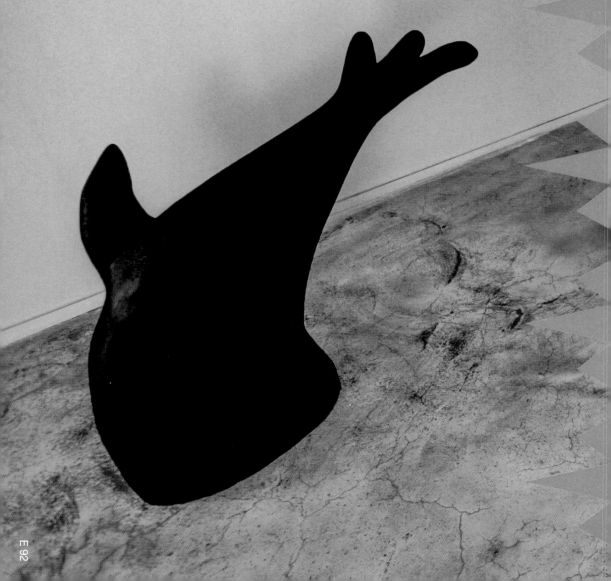

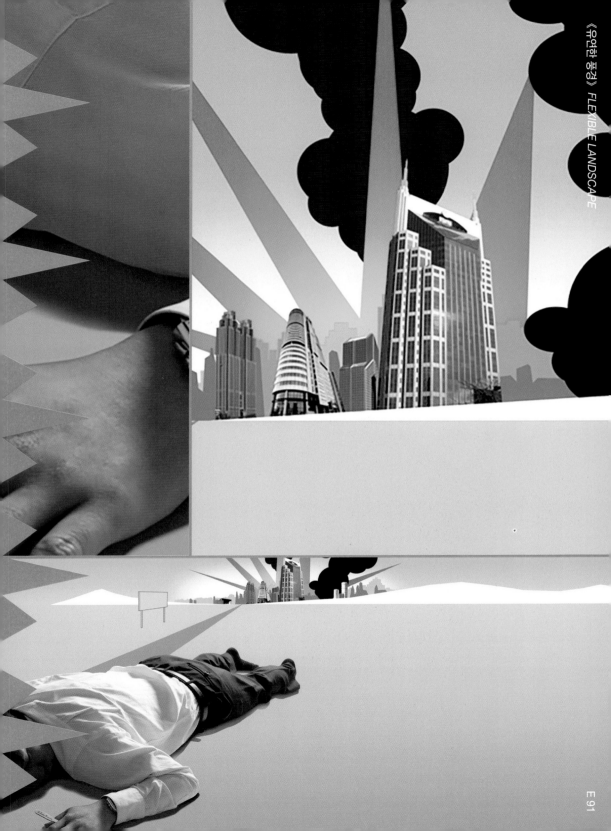

〈더 나은 내일〉
A Better Tomorrow
2009
디지털 프린트
200×60cm
digital print
200×60cm

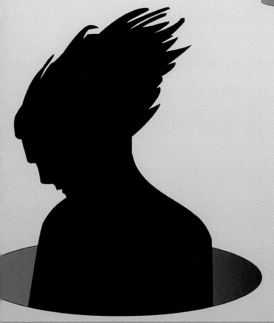
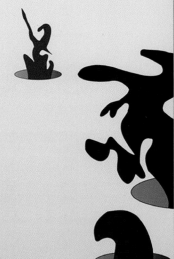

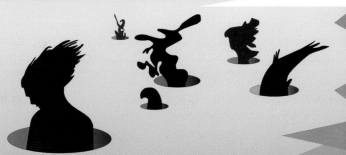

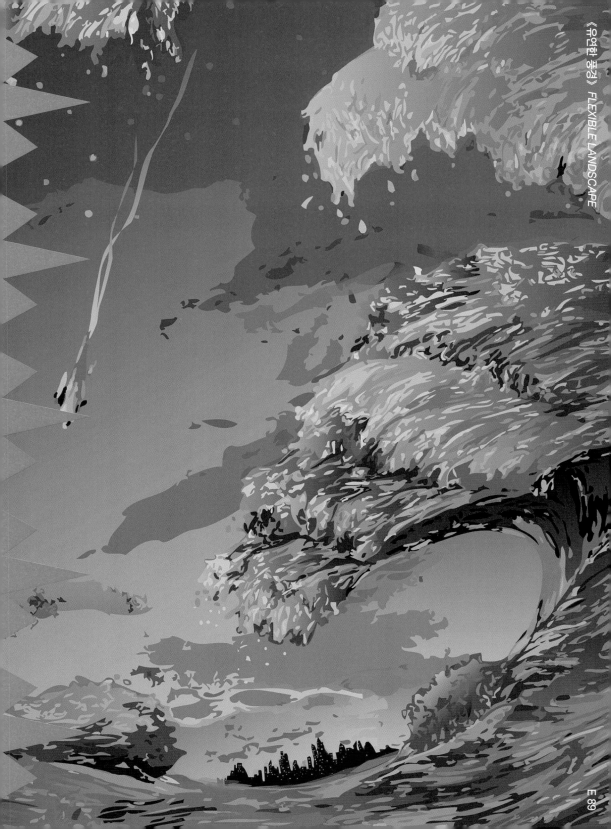

〈환타지아〉
Fantasia

2009

디지털 프린트
100×100cm
digital print
100×100cm

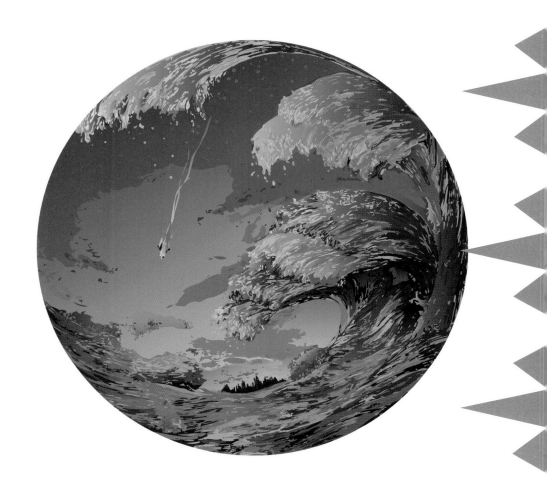

〈황홀한 드라이브〉
Euphoric Drive

2008

무빙 이미지
5분(반복)
moving image
5min(loop)

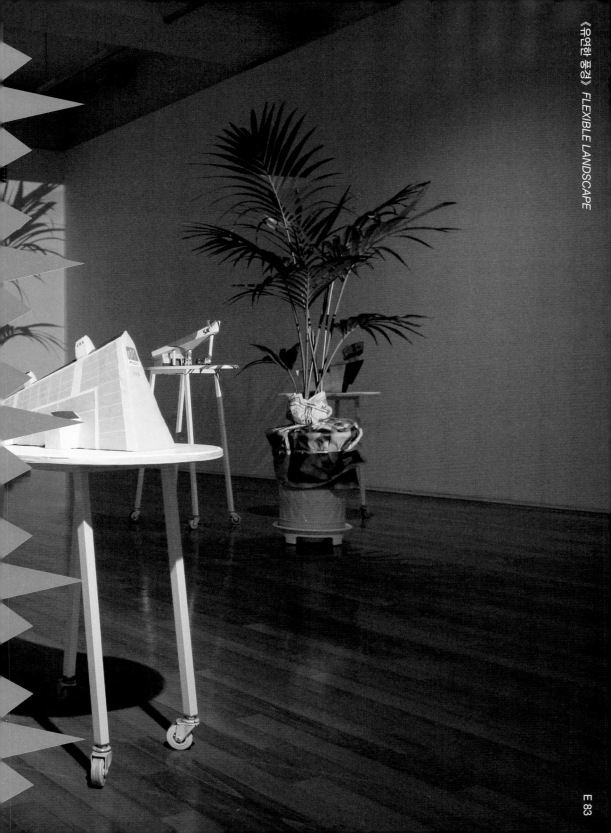

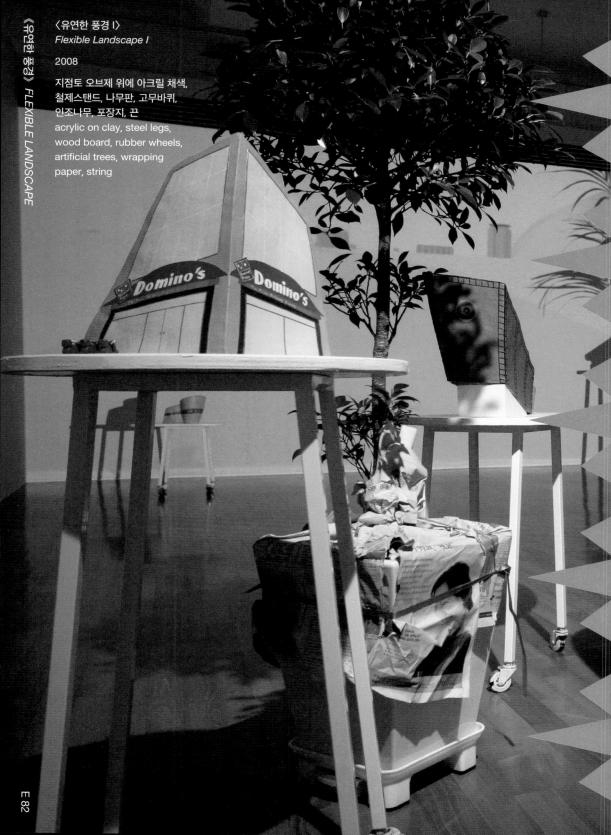

《유연한 풍경》 FLEXIBLE LANDSCAPE

〈유연한 풍경 I〉
Flexible Landscape I

2008

지점토 오브제 위에 아크릴 채색,
철제스탠드, 나무판, 고무바퀴,
인조나무, 포장지, 끈
acrylic on clay, steel legs,
wood board, rubber wheels,
artificial trees, wrapping
paper, string

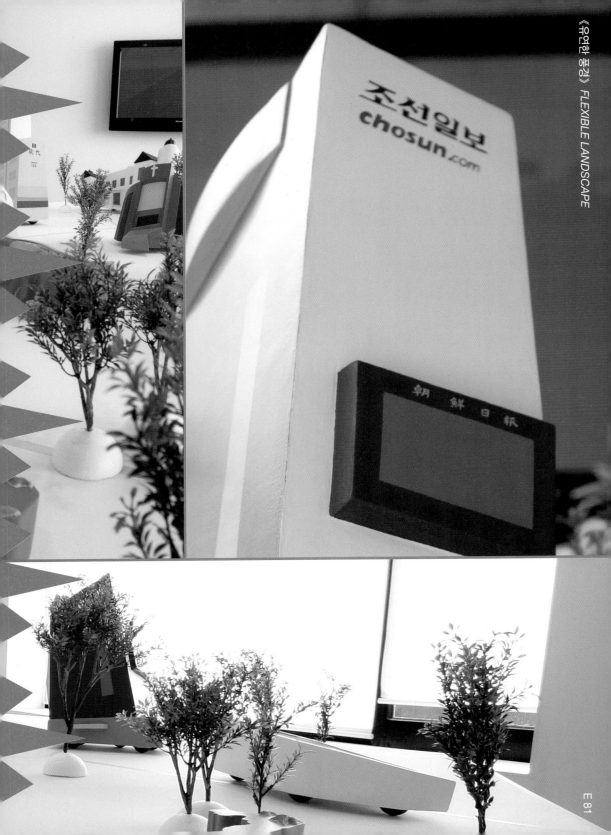

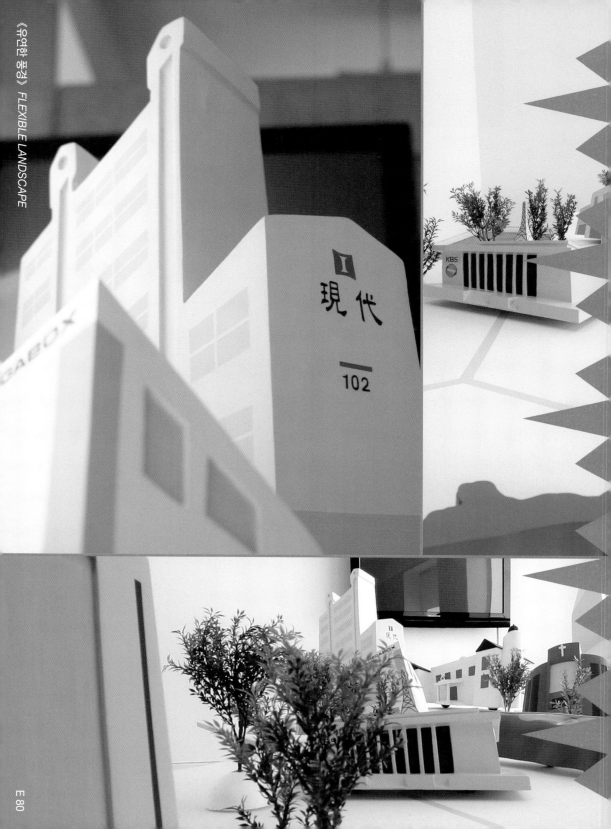

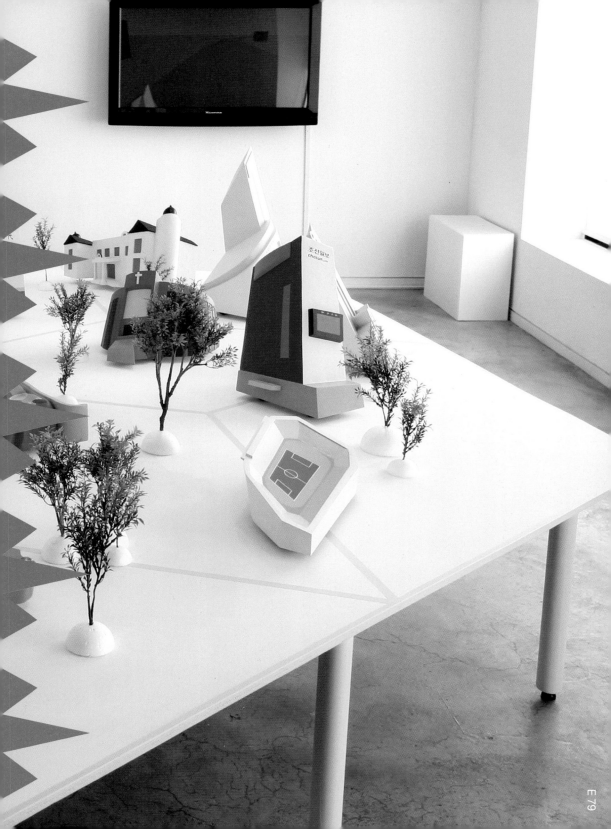

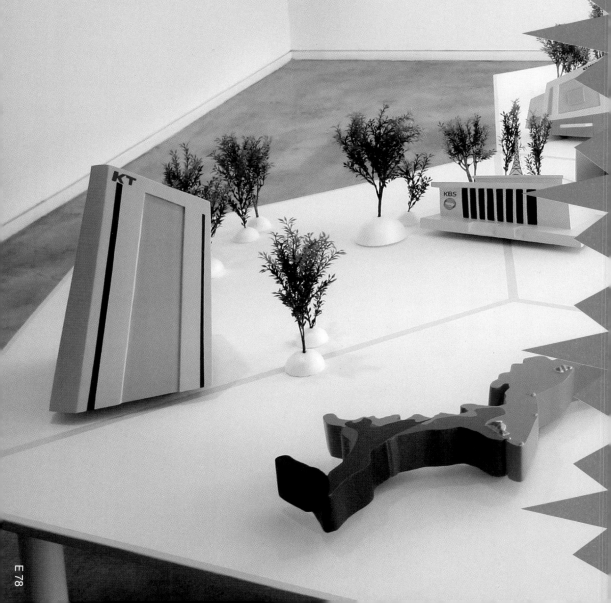

《유연한 풍경》 FLEXIBLE LANDSCAPE

〈유연한 풍경 II〉
Flexible Landscape II

2009, 2013

FRP 오브제 위에 아크릴 채색,
고무바퀴, 인조나무, 화장형
테이블
acrylic on resin, rubber
wheels, artificial trees,
flexible table

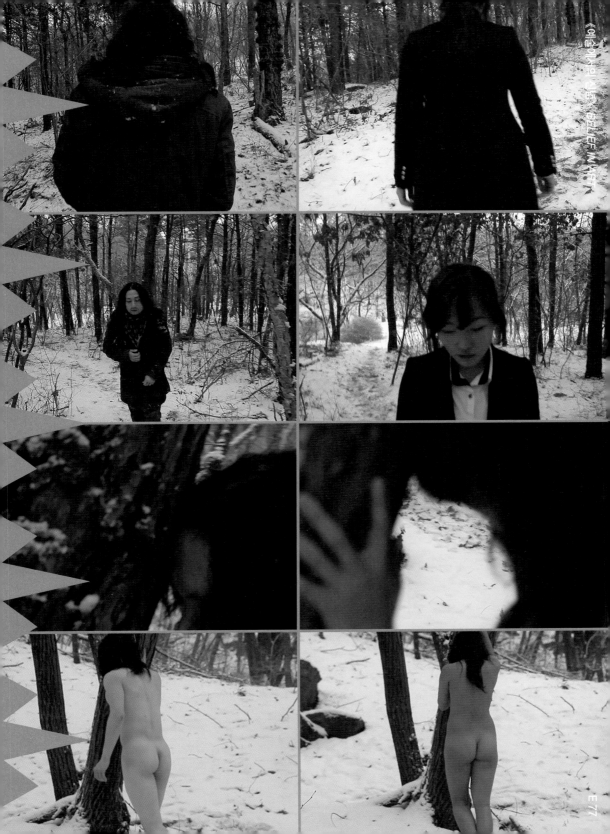

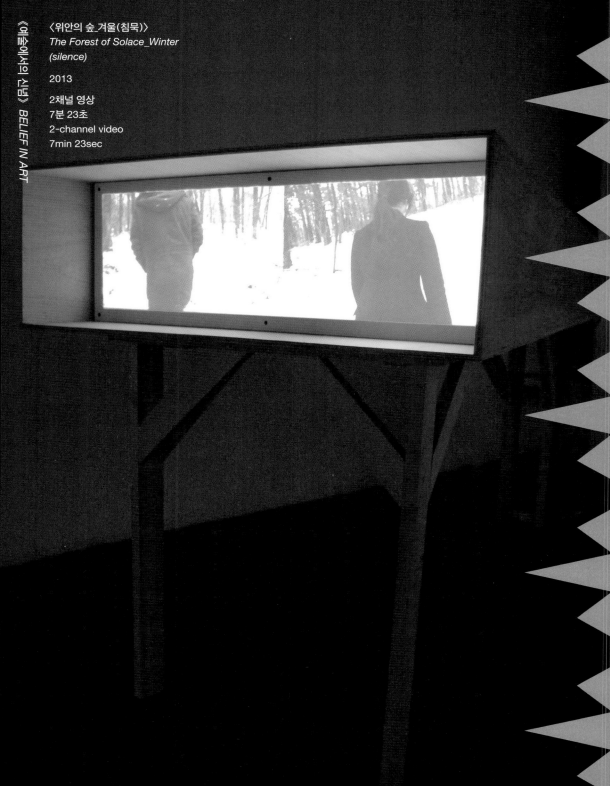

〈위안의 숲_겨울(침묵)〉
The Forest of Solace_Winter
(silence)

2013

2채널 영상
7분 23초
2-channel video
7min 23sec

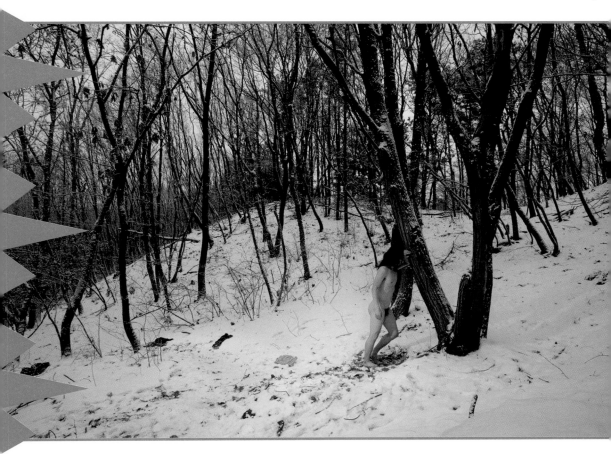

〈위안의 숲_겨울(남, 여)〉
The Forest of Solace_Winter
(him, her)

2013

사진
120×180cm, 2점
photographs
120×180cm, 2pieces

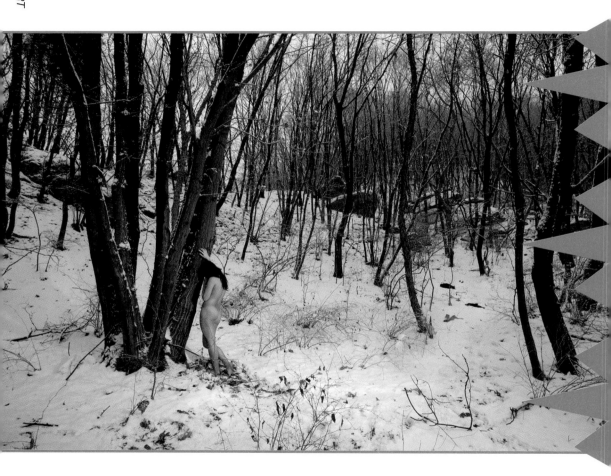

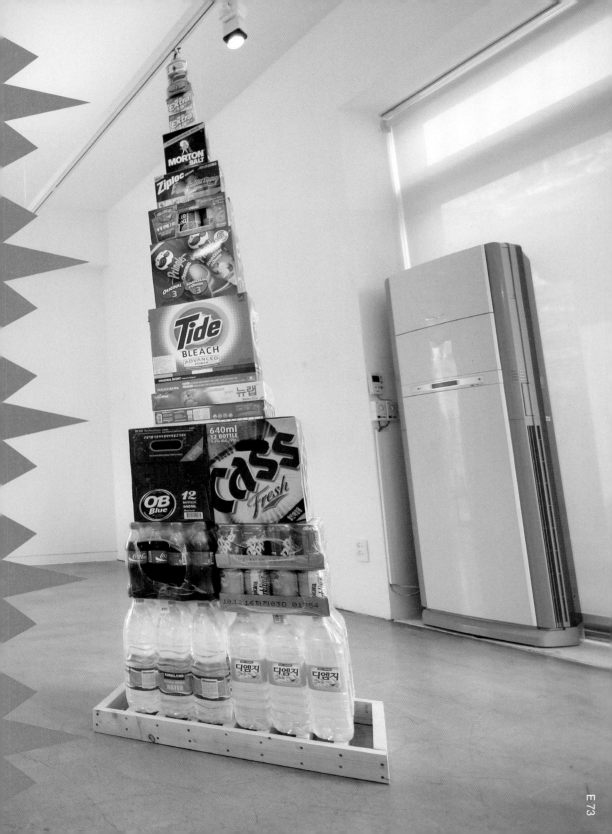

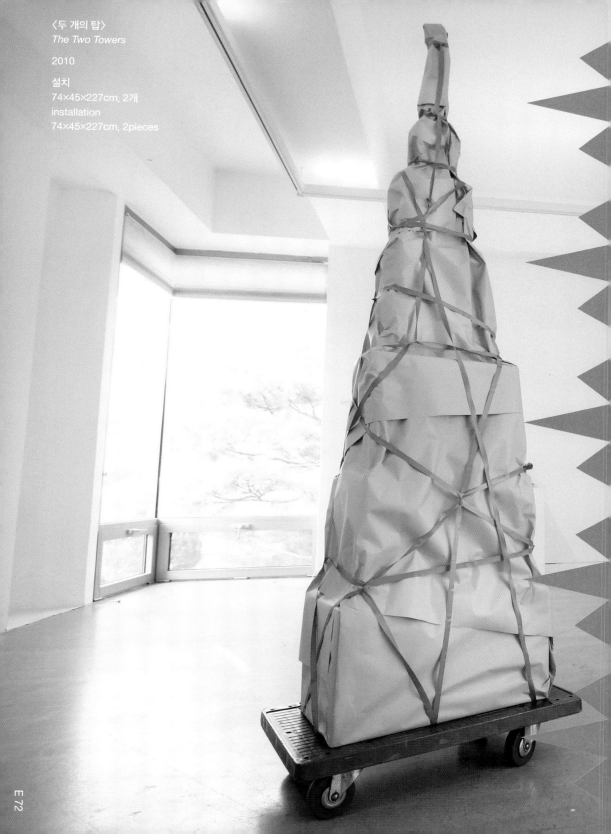

〈두 개의 탑〉
The Two Towers

2010

설치
74×45×227cm, 2개
installation
74×45×227cm, 2pieces

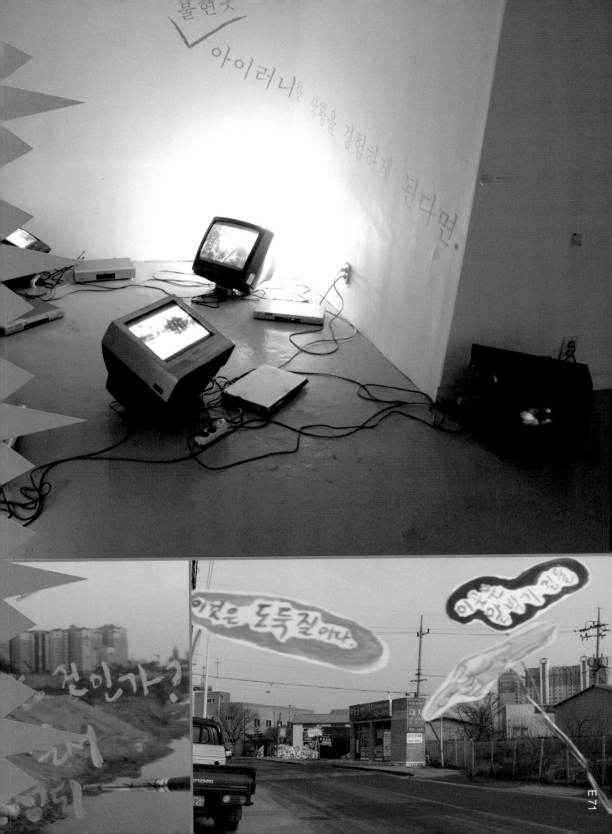

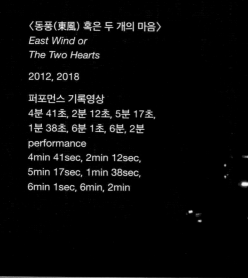

〈동풍(東風) 혹은 두 개의 마음〉
East Wind or
The Two Hearts

2012, 2018

퍼포먼스 기록영상
4분 41초, 2분 12초, 5분 17초,
1분 38초, 6분 1초, 6분, 2분
performance
4min 41sec, 2min 12sec,
5min 17sec, 1min 38sec,
6min 1sec, 6min, 2min

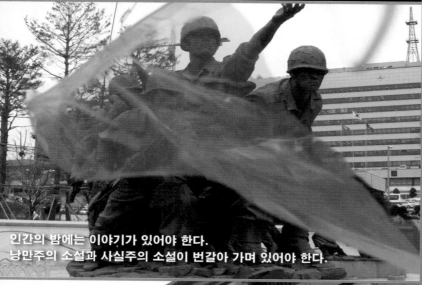

인간의 밤에는 이야기가 있어야 한다.
낭만주의 소설과 사실주의 소설이 번갈아 가며 있어야 한다.

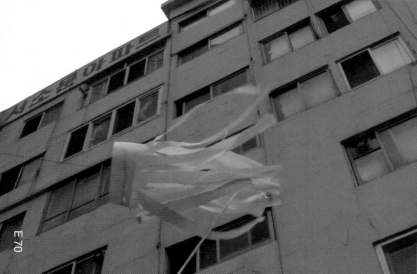

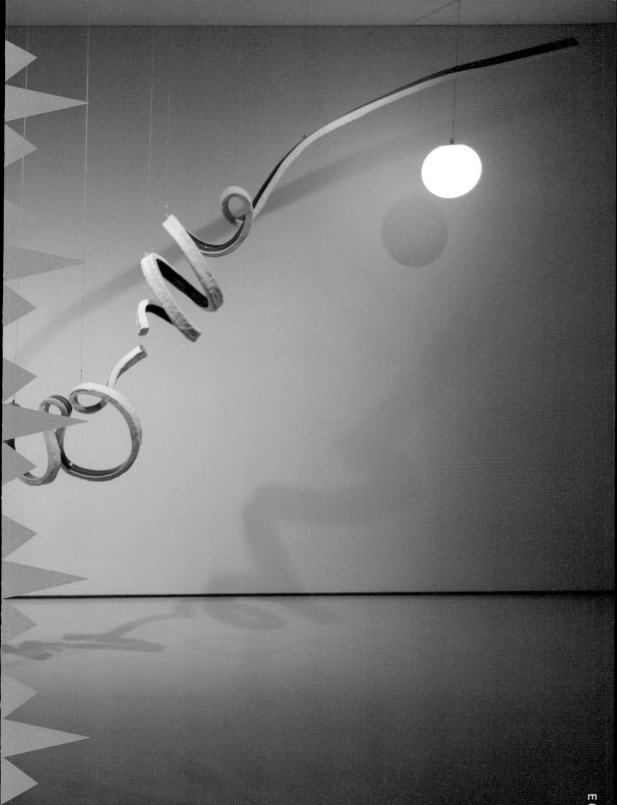

〈인스턴트 휴가〉
Instant Breakaway

2009

레진 위 아크릴 채색,
전구 위 과슈그림
500×250×100cm
acrylic on resin,
gouache on an electric bulb
500×250×100cm

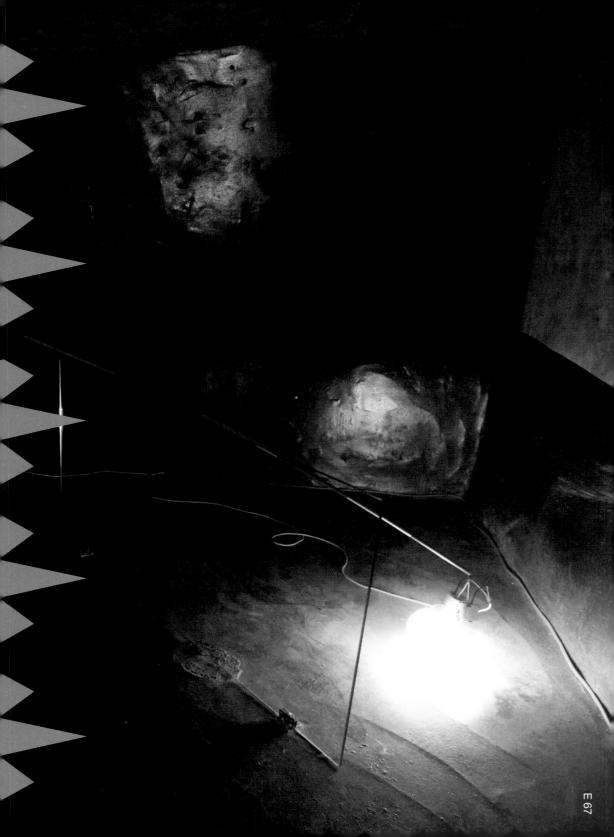

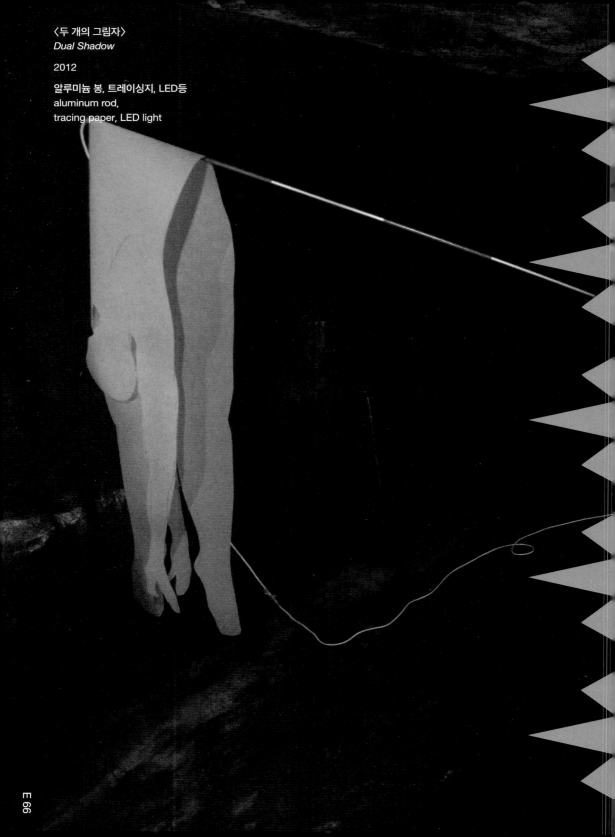

〈두 개의 그림자〉
Dual Shadow

2012

알루미늄 봉, 트레이싱지, LED등
aluminum rod,
tracing paper, LED light

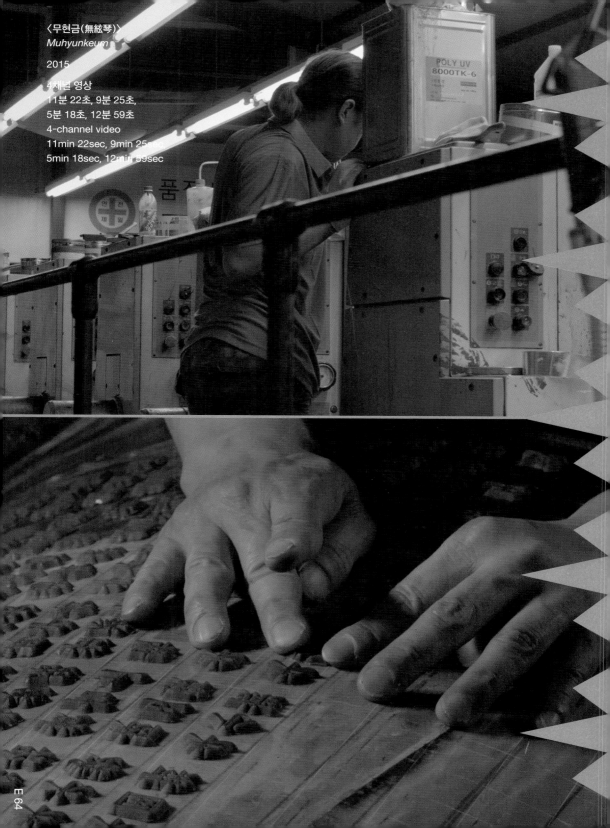

〈무현금(無絃琴)〉
Muhyunkeum

2015

4채널 영상
11분 22초, 9분 25초,
5분 18초, 12분 59초
4-channel video
11min 22sec, 9min 25sec,
5min 18sec, 12min 59sec

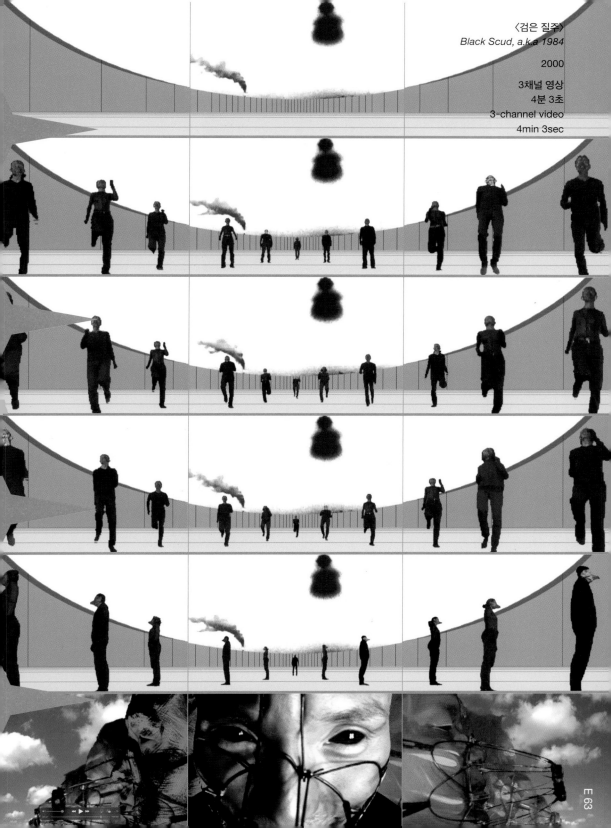

〈검은 질주〉
Black Scud, a.k.a 1984
2000
3채널 영상
4분 3초
3-channel video
4min 3sec

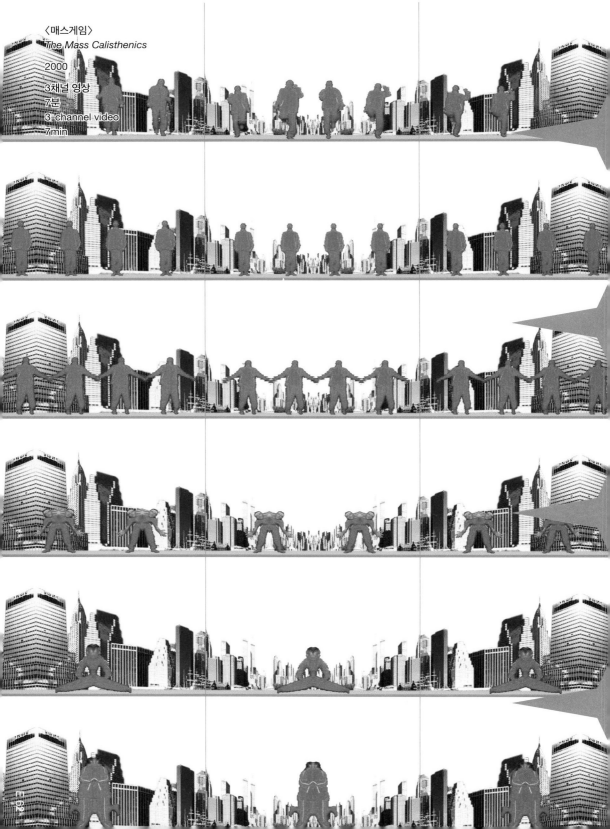

〈매스게임〉
The Mass Calisthenics

2000

3채널 영상
7분
3-channel video
7min

〈워터가우〉
WATERGAW
2019
예술숙성프로젝트
(100년 후 공개 예정)
스코틀랜드 더프타운 내
글렌피딕 증류소
Art Aging Project
'Work To Be Released
100 Years Later'
Glenfiddich Distillery
(Dufftown, Scotland)

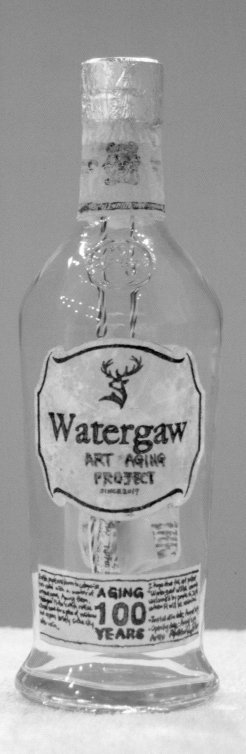

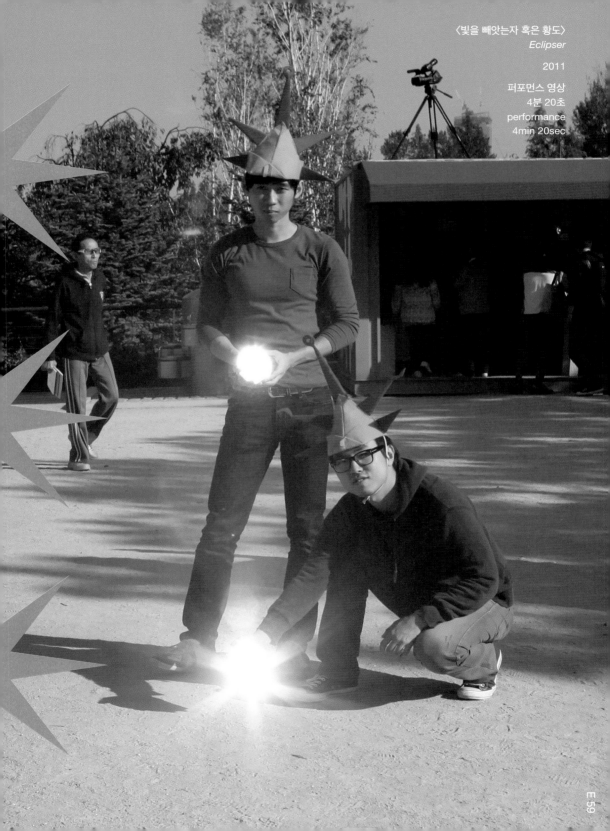

〈빛을 빼앗는자 혹은 황도〉
Eclipser

2011
퍼포먼스 영상
4분 20초
performance
4min 20sec

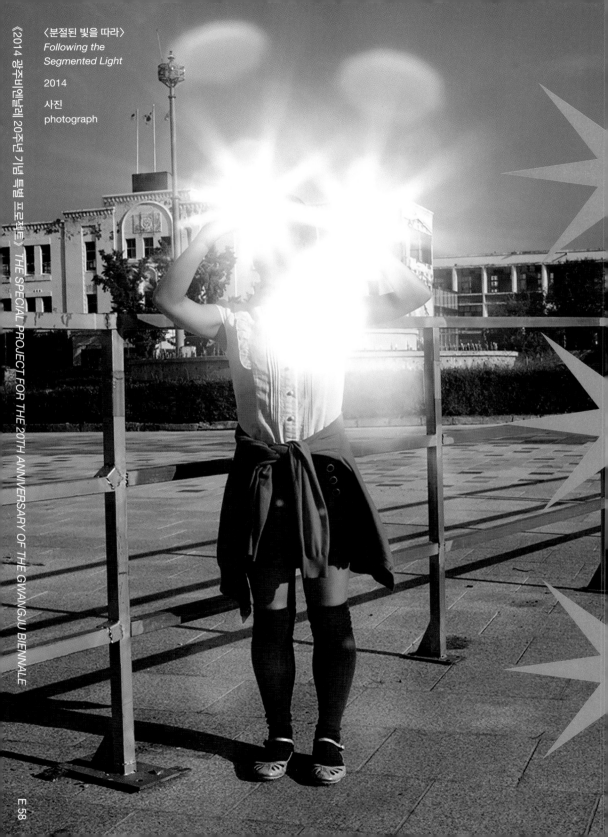

〈분절된 빛을 따라〉
Following the Segmented Light
2014
사진
photograph

《2014 광주비엔날레 20주년 기념 특별 프로젝트》 THE SPECIAL PROJECT FOR THE 20TH ANNIVERSARY OF THE GWANGJU BIENNALE

E 58

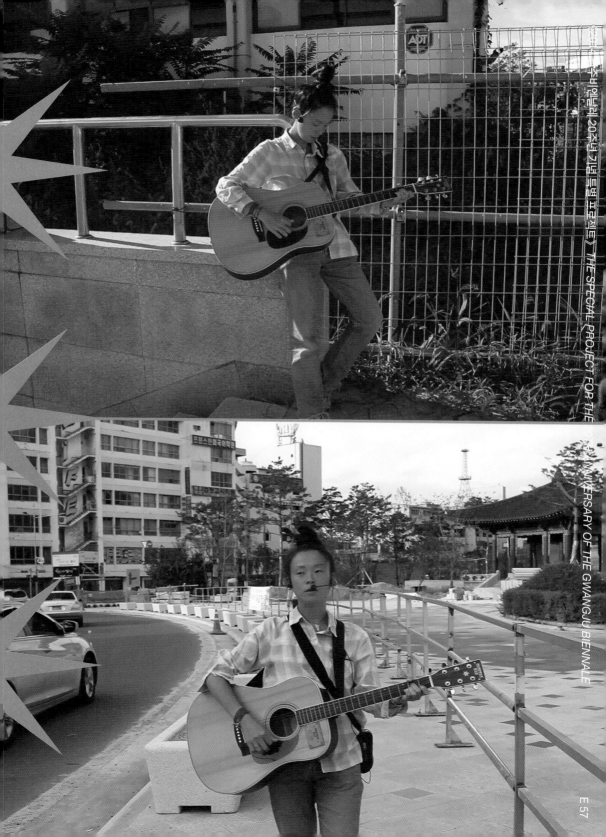

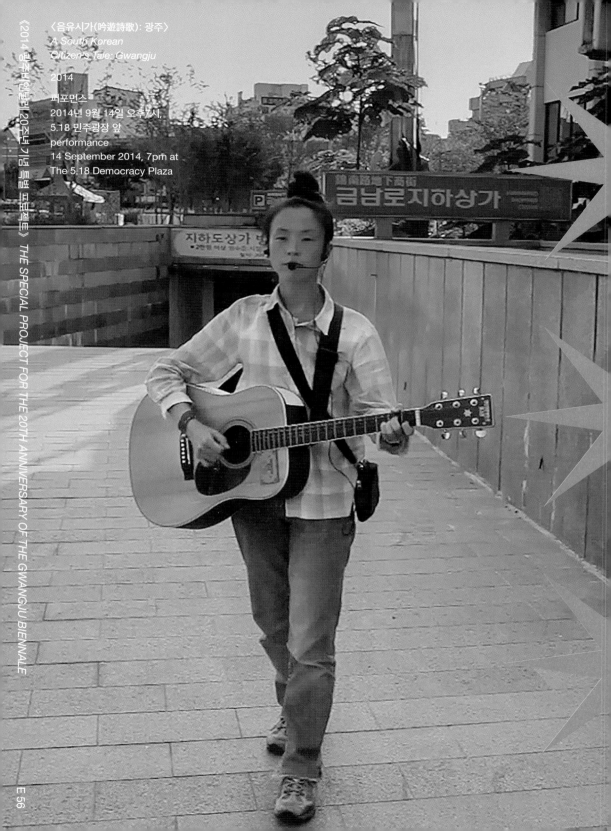

⟨음유시가(吟遊詩歌): 광주⟩
A South Korean
Citizen's Tale: Gwangju

2014

퍼포먼스
2014년 9월 14일 오후7시,
5.18 민주광장 앞
performance
14 September 2014, 7pm at
The 5.18 Democracy Plaza

《2014 광주비엔날레 20주년 기념 특별 프로젝트》 THE SPECIAL PROJECT FOR THE 20TH ANNIVERSARY OF THE GWANGJU BIENNALE

E 56

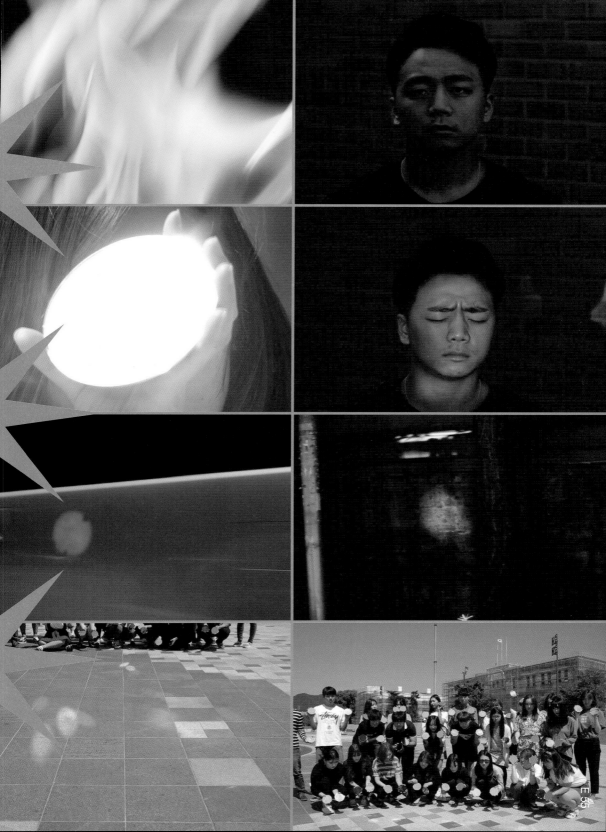

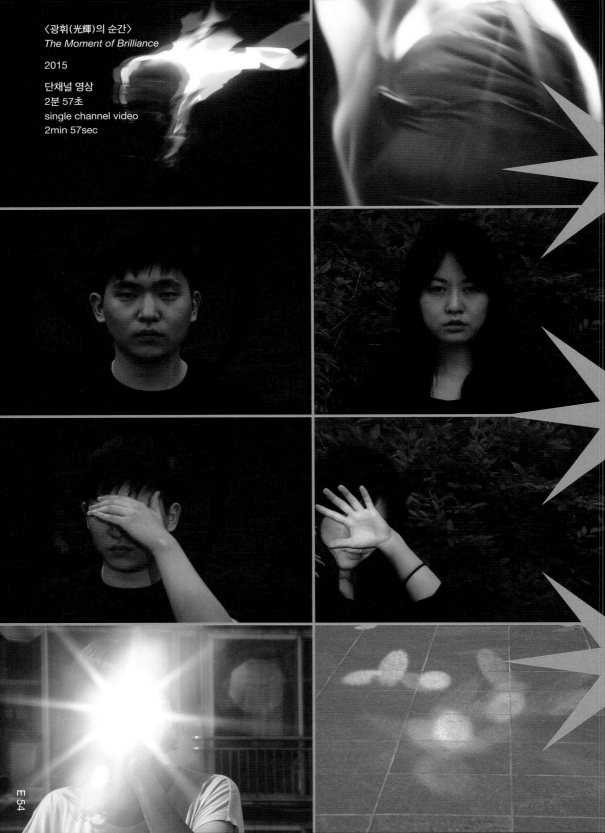

〈광휘(光輝)의 순간〉
The Moment of Brilliance

2015

단채널 영상
2분 57초
single channel video
2min 57sec

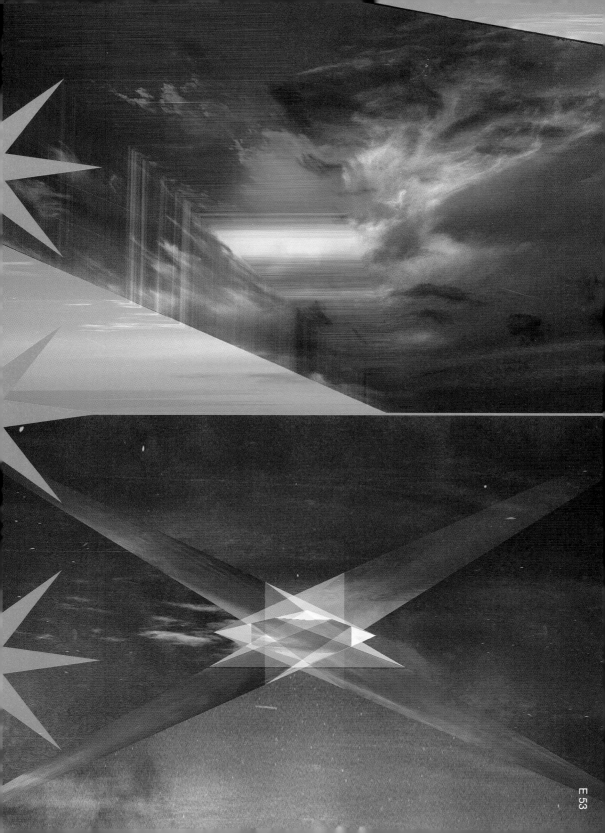

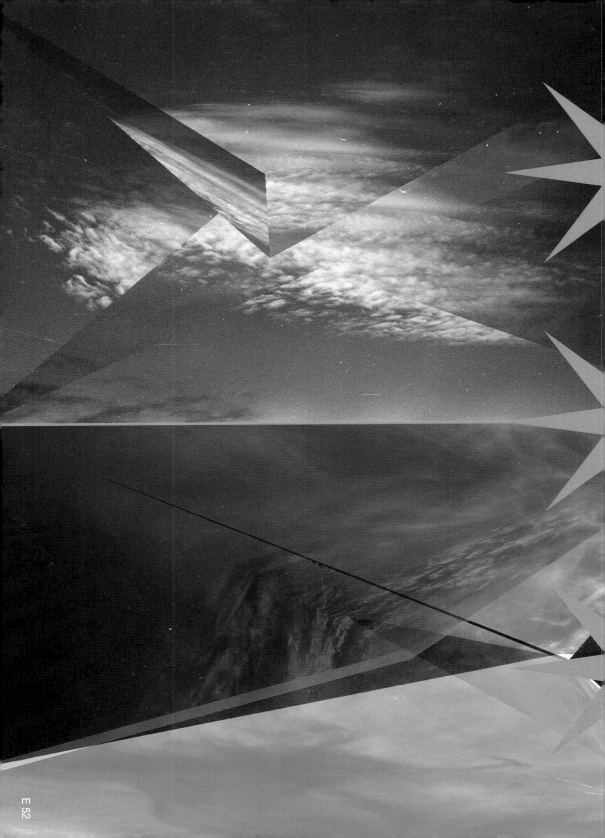

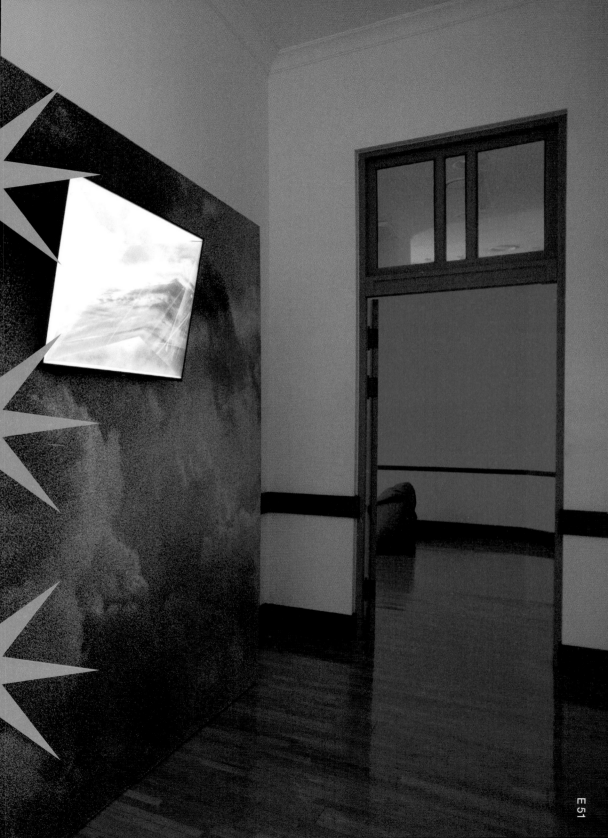

⟨순결하고, 강인하며
아름다운 오늘은⟩
The Virgin, The Perennial &
The Beautiful Today

2022

월프린트, 단채널 영상
29분
wall print,
single channel video
29min

〈뫼르소의 냉소적 미소〉
A Meursault's Smile

2011

철판, 거울
60×60×180cm
steel plate, mirror
60×60×180cm

《가인의 어깨너머 분절된 빛을 따라》 *FOLLOWING THE FRAGMENTED LIGHT BEYOND THE SHOULDER OF GIANT*

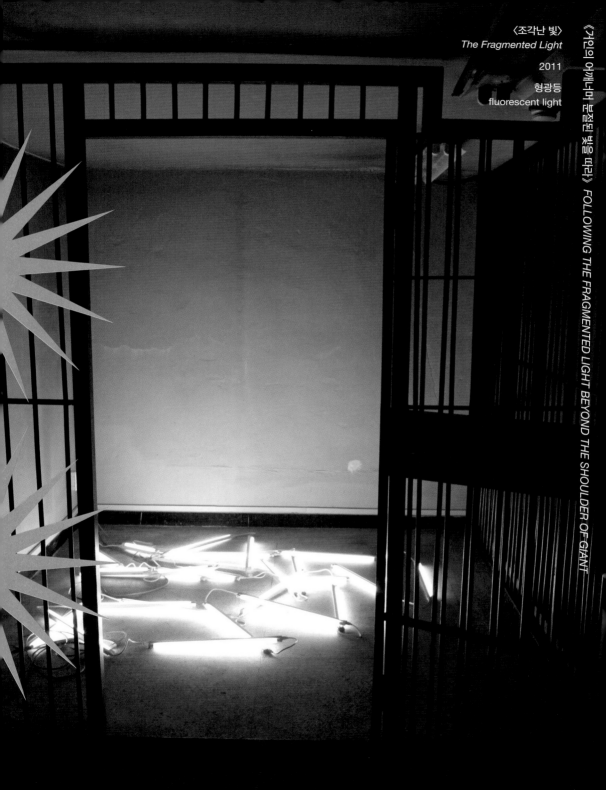

〈조각난 빛〉
The Fragmented Light

2011
형광등
fluorescent light

《거인의 어깨너머 분절된 빛을 따라》 FOLLOWING THE FRAGMENTED LIGHT BEYOND THE SHOULDER OF GIANT

E 47

〈시간여행자를 위한 언어〉
*The Language for a
Time-Traveler*

2011

합판, 폴리스티렌
plywood, polystyrene

《거인의 어깨너머 조각난 빛을 따라》 *FOLLOWING THE FRAGMENTED LIGHT BEYOND THE SHOULDER OF GIANT*

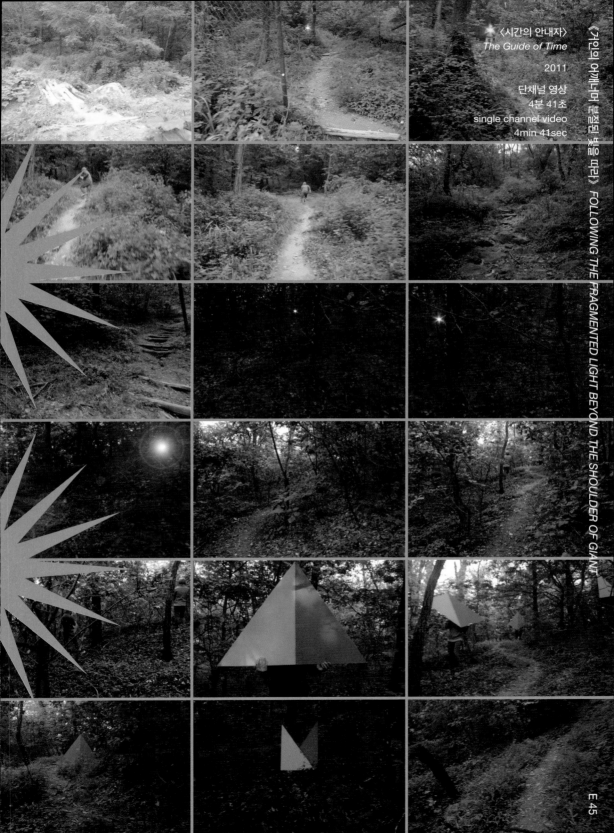

《시간의 안내자》
The Guide of Time

2011
단채널 영상
4분 41초
single channel video
4min 41sec

〈거인의 어깨너머 분절된 빛을 따라〉 FOLLOWING THE FRAGMENTED LIGHT BEYOND THE SHOULDER OF GIANT

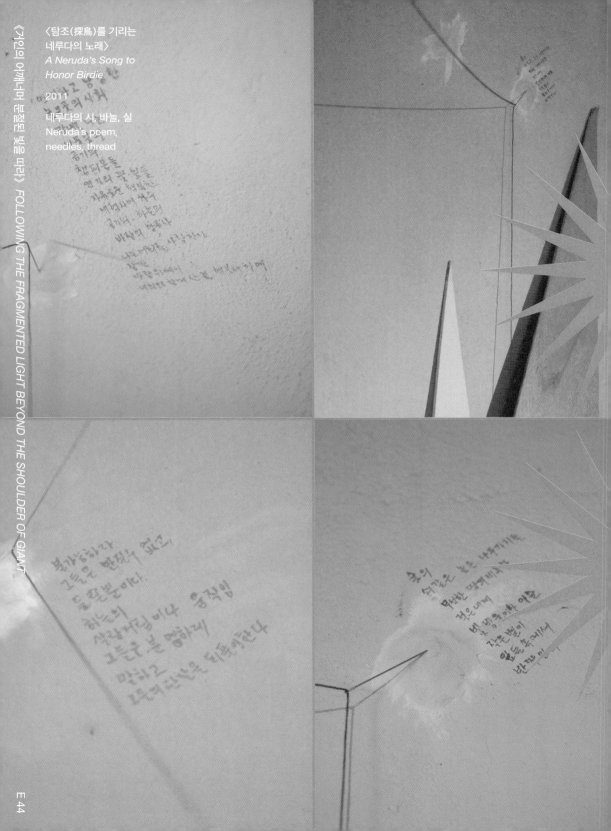

〈탐조(探鳥)를 기리는 네루다의 노래〉
A Neruda's Song to Honor Birdie
2011
네루다의 시, 바늘, 실
Neruda's poem, needles, thread

《거인의 어깨너머 분절된 빛을 따라》 FOLLOWING THE FRAGMENTED LIGHT BEYOND THE SHOULDER OF GIANT

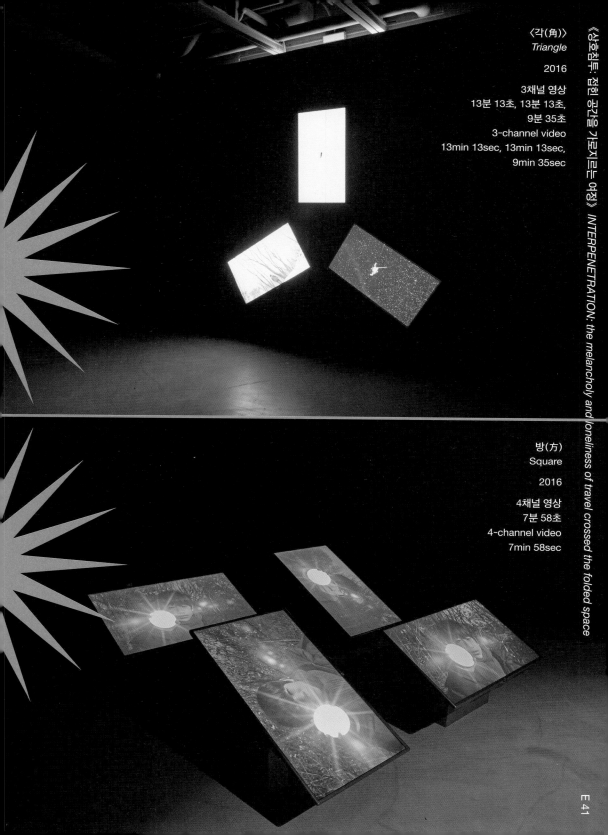

《상호침투: 접힌 공간을 가로지르는 여정》 INTERPENETRATION: the melancholy and loneliness of travel crossed the folded space

〈각(角)〉
Triangle

2016

3채널 영상
13분 13초, 13분 13초,
9분 35초
3-channel video
13min 13sec, 13min 13sec,
9min 35sec

방(方)
Square

2016

4채널 영상
7분 58초
4-channel video
7min 58sec

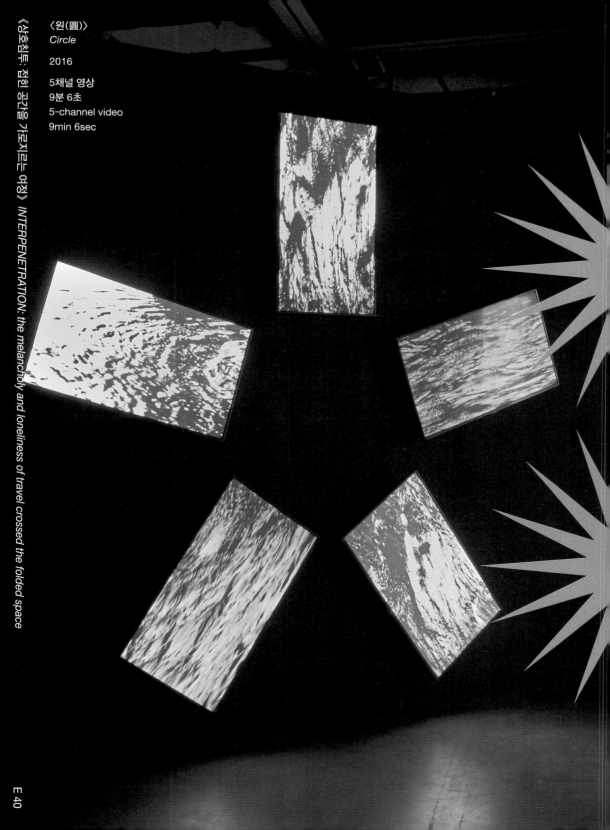

〈원(圓)〉
Circle

2016

5채널 영상
9분 6초
5-channel video
9min 6sec

《상호침투: 접힌 공간을 가로지르는 여정》 INTERPENETRATION: the melancholy and loneliness of travel crossed the folded space

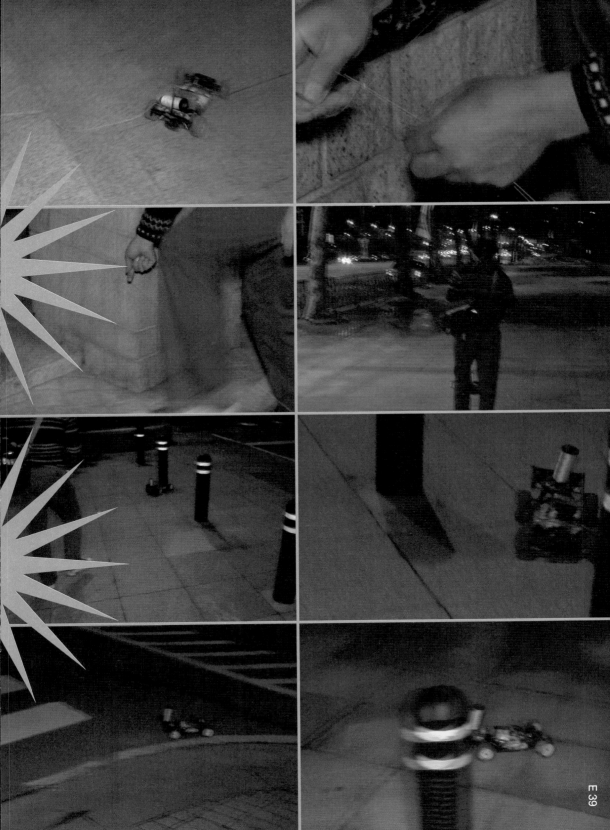

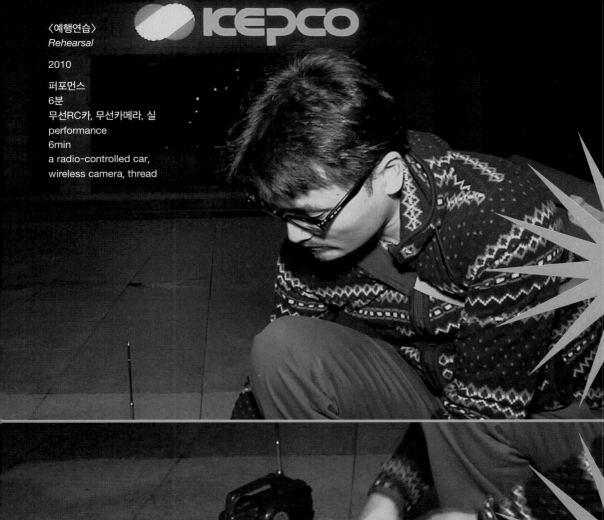

〈예행연습〉
Rehearsal

2010

퍼포먼스
6분
무선RC카, 무선카메라, 실
performance
6min
a radio-controlled car,
wireless camera, thread

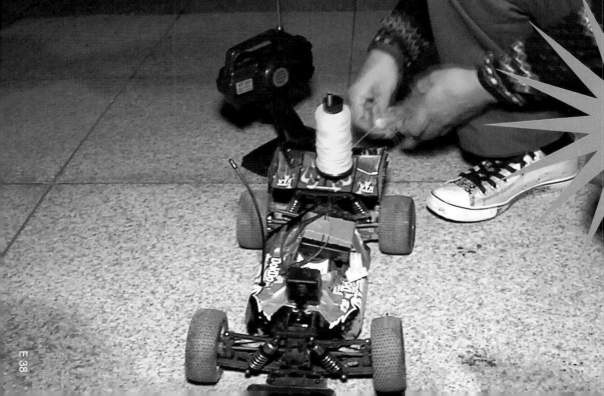

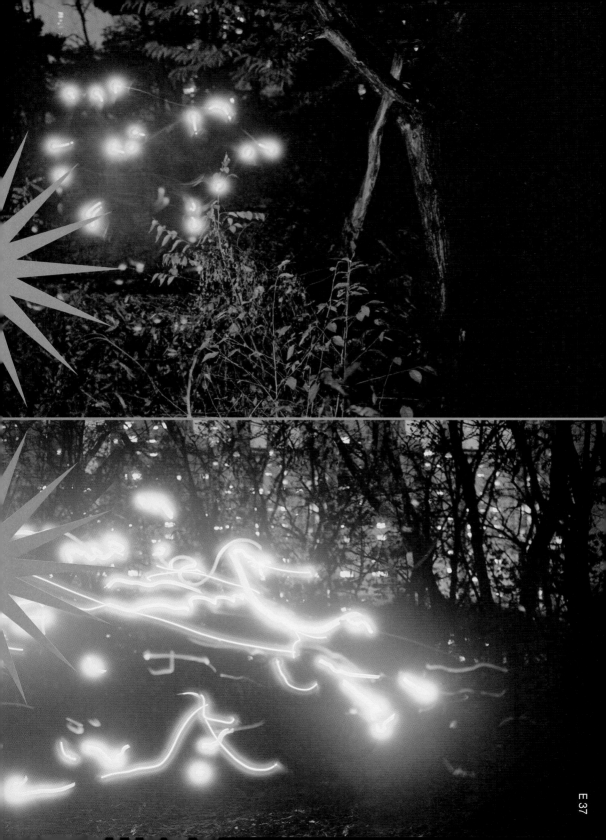

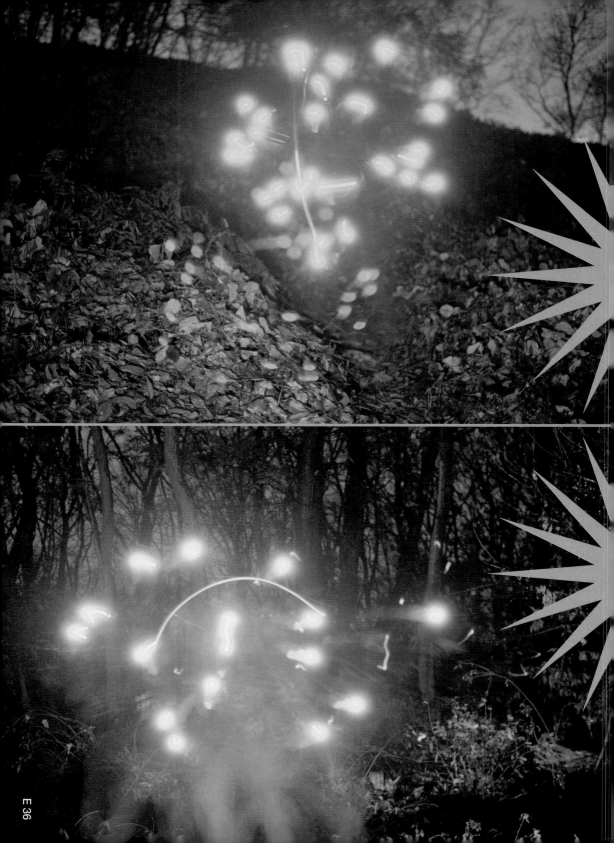

〈스르-륵 총총총〉
Seu Reu Reuk
Chong Chong Chong

2020

사진
120×80cm, 5점
photographs
120×80cm, 5pieces

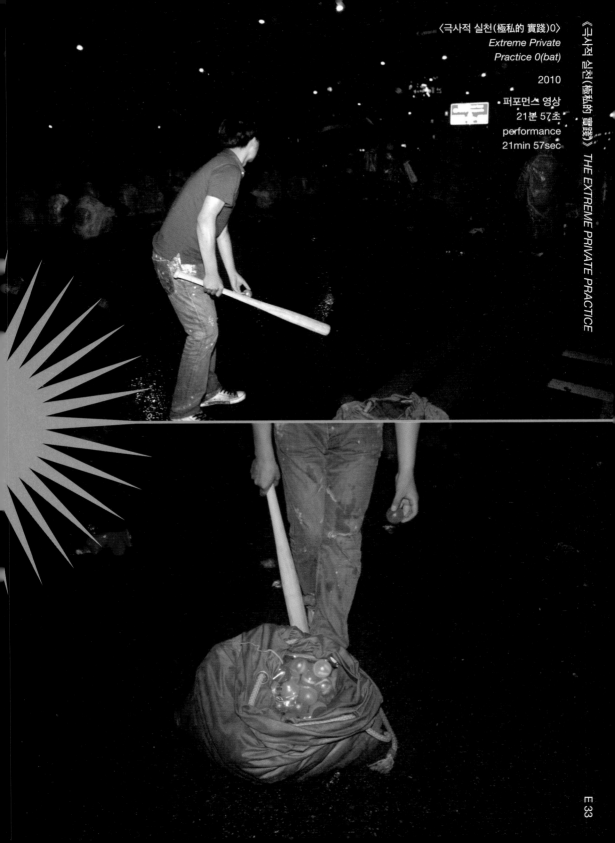

〈극사적 실천(極私的 實踐)0〉
*Extreme Private
Practice 0(bat)*
2010
● 퍼포먼스 영상
21분 57초
performance
21min 57sec

《극사적 실천(極私的 實踐)》 THE EXTREME PRIVATE PRACTICE

〈극사적 실천(極私的 實踐)1〉
Extreme Private
Practice 1(bat)

2010

퍼포먼스 영상
24분 14초
performance
24min 14sec

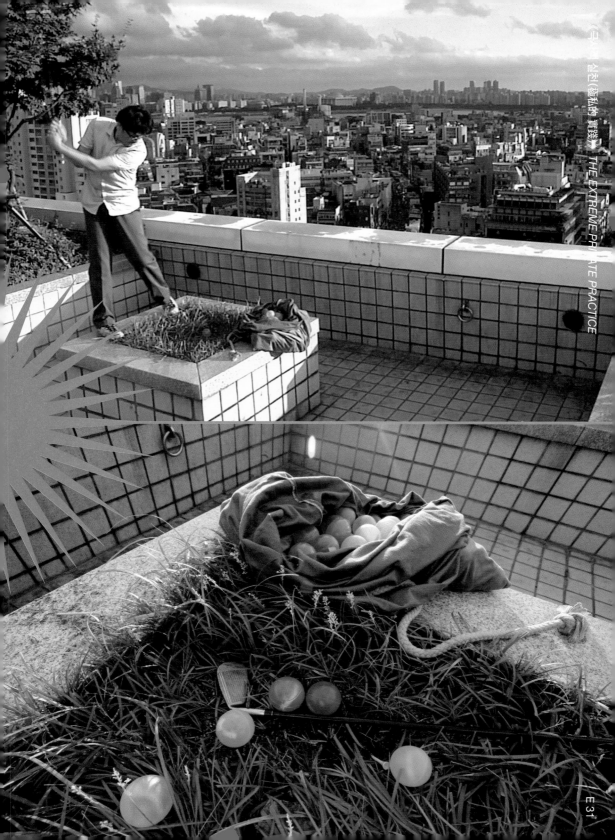

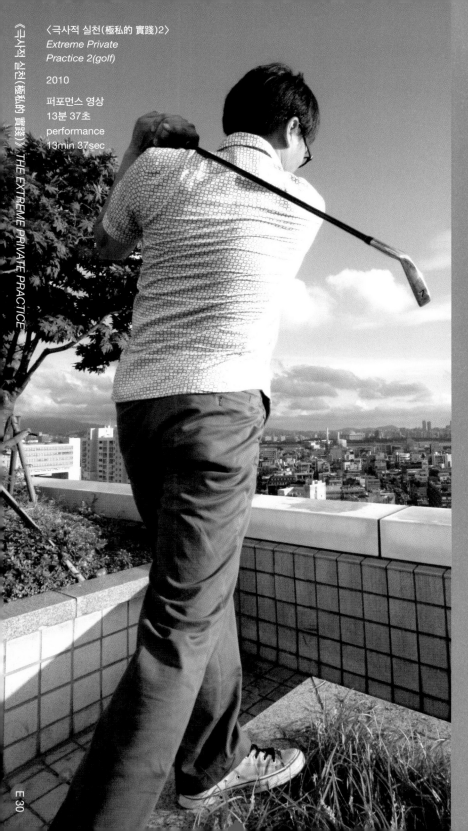

〈극사적 실천(極私的 實踐)2〉
Extreme Private
Practice 2(golf)

2010
퍼포먼스 영상
13분 37초
performance
13min 37sec

일상탈출 매뉴얼

- 불현듯 당신이 세상과 동떨어져
홀로 있다는 공포감을
느낀다면, 신문을 가늘게 찢어
연결하여 '줄'을 만들어라!

- 불현듯 당신의 핸드폰에 대출
스팸 문자가 와서 공포감을
느낀다면, 면봉을 부러뜨려
'화살촉'을 만들어라!

- 불현듯 당신의 증권 주식이
급락하여 위기감을 느낀다면,
주변의 스티커를 떼어 '공'을
만들어라!

- 불현듯 당신이 티브이에서
전하는 일방적 보도에 거부감을
느낀다면, 종이컵을 접어
'비행기'를 만들어라!

- 불현듯 당신이 집을 사기 위해
저축을 했지만 부동산가격이
폭등하여 위기감을 느낀다면,
비스켓을 부스러뜨려 '가루'를
만들어라!

- 불현듯 당신이 병원에서
처방받은 내용이 병원마다
크게 달라 혼란을 느낀다면,
고무밴드 안에 손가락을 넣어
변화하는 '도형'을 만들어라!

- 불현듯 당신에게 배송된 물품이
파손된 것을 알고 기분이
언짢음을 느낀다면, 포장용
끈을 지속적으로 묶어 '매듭'을
만들어라!

- 불현듯 당신에게 이중 부과된
고지서가 전달되어 황당함을
느낀다면, 연필의 끝을 뭉개
'조각품'을 만들어라!

- 불현듯 당신이 AS센터에
전화를 걸었으나 계속 통화
중의 신호만을 듣는 불편함을
느낀다면, 메모지에 '암호'를
그려 넣어라!

4:00 인트로 덕션 by 윤바림

4:20 물건 풀어보기 (2g roup씩?)

4:40 한동 #1 (대이드링 욕사) →2그룹으로? 1그룹으로?

4:50 서로 작업 소개 +공통질문 (챔괄, 순서, 다르인)

5:05 코멘트 by 쉬이오

5:10 전체 공동작업을 위한 계획, 매체관선 (휴식

5:40 논의 + 설게

6:00 전체 협연 시작 (매 채사도)

6:10 해산 ── 관객 피드백 부터

── 선게 안는 건수? 두린으로 비균로 동기. 관공 선게 세의 배..

── 작업, 운동, 레뷰너리

── 시간 제약이 없는

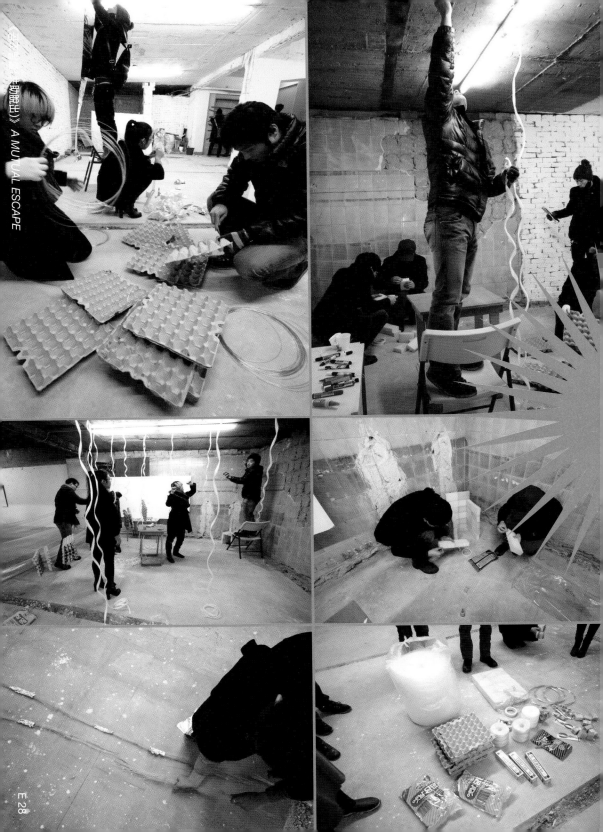

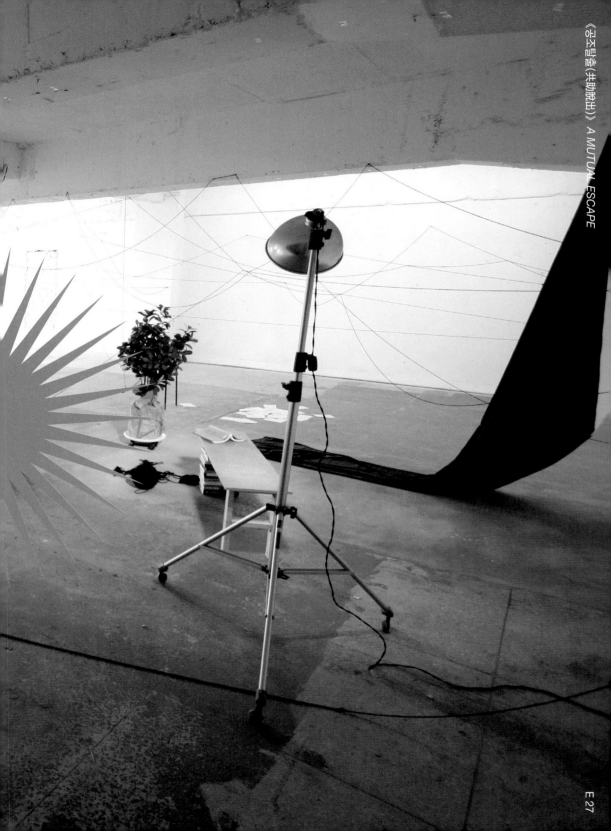

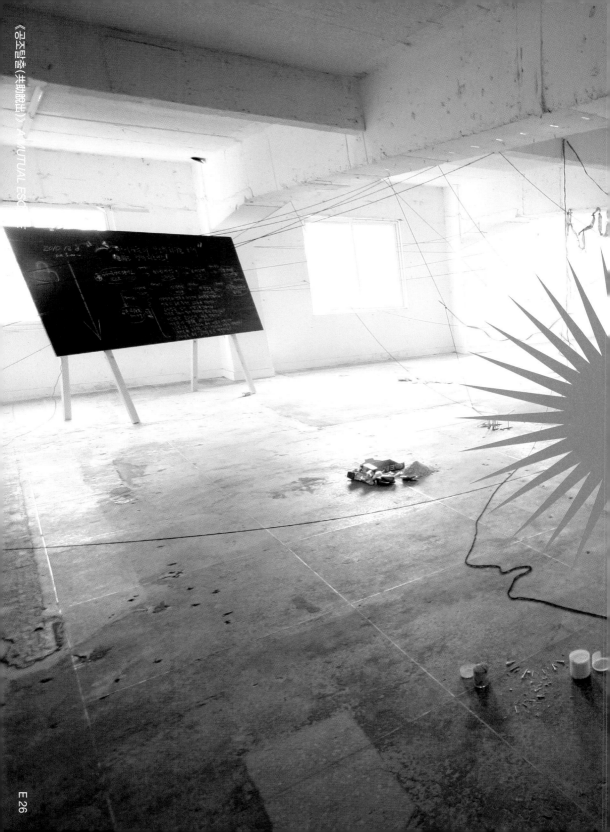

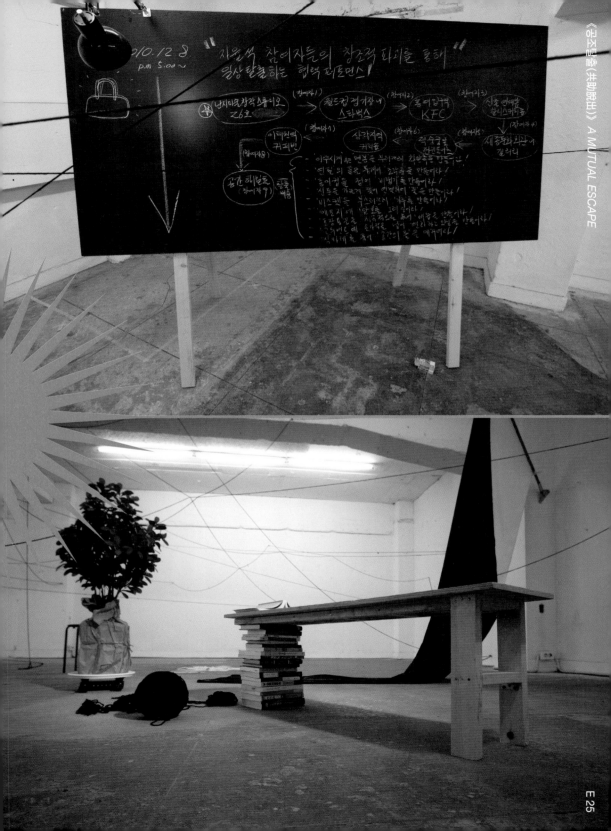

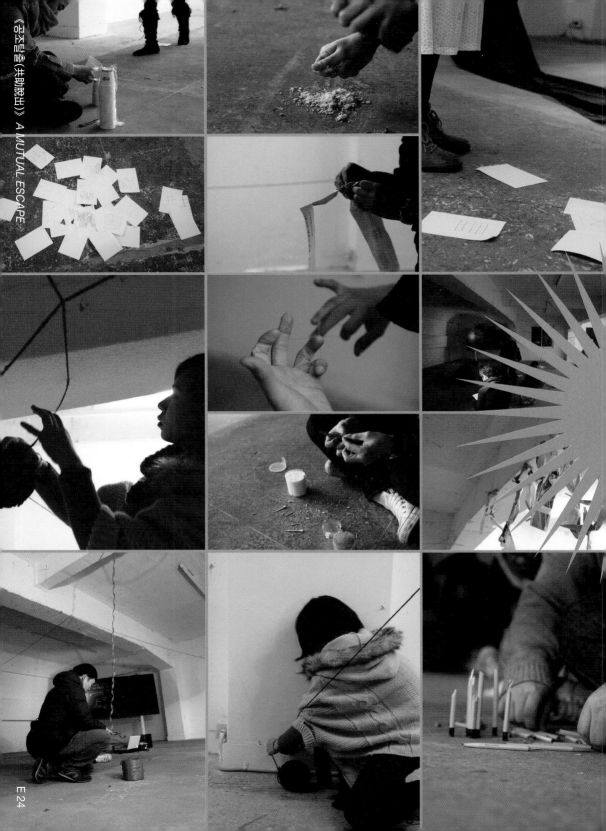

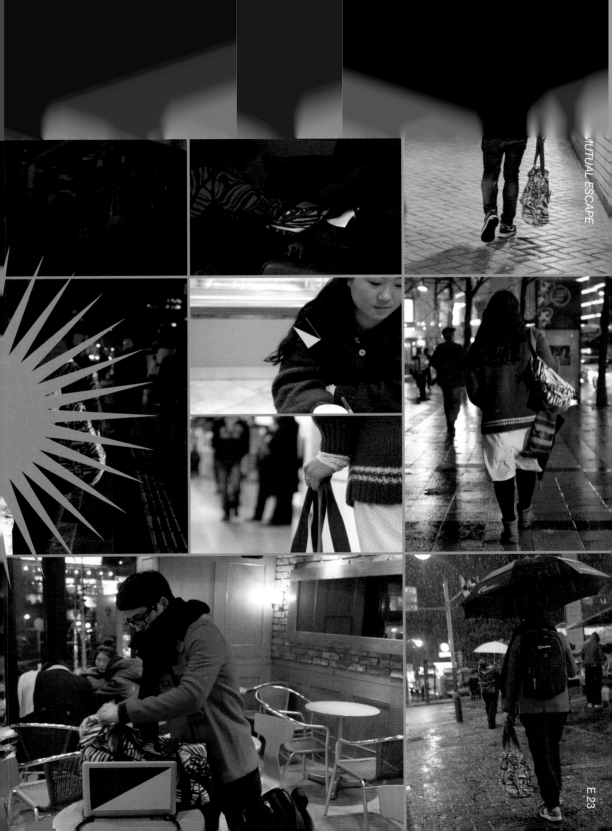

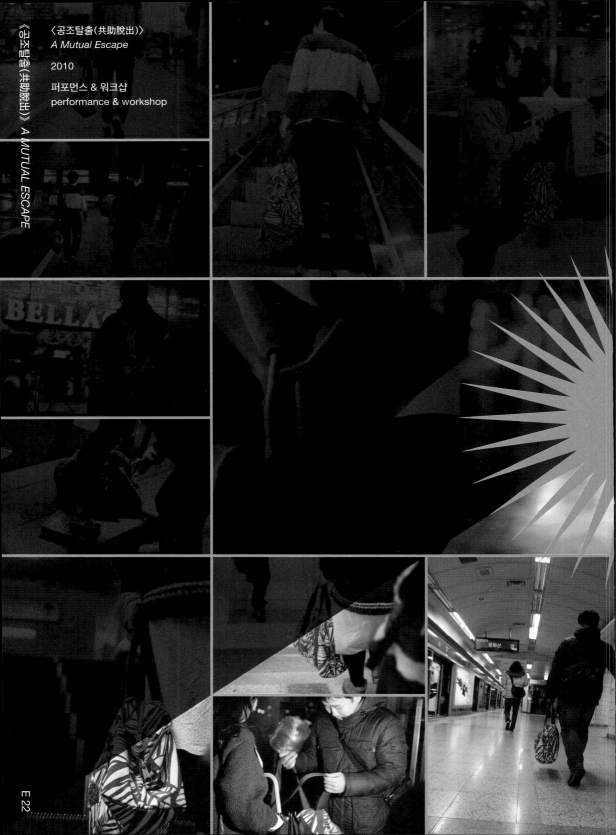

〈공조탈출(共助脫出)〉
A Mutual Escape

2010

퍼포먼스 & 워크샵
performance & workshop

《공조탈출(共助脫出)》 A MUTUAL ESCAPE

Parasite Parachute 1.0

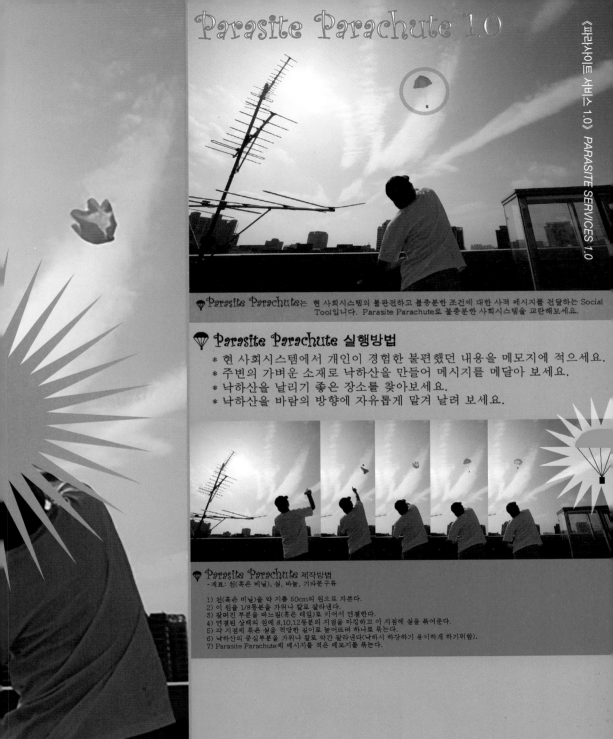

🪂 **Parasite Parachute**는 현 사회시스템의 불완전하고 불충분한 조건에 대한 사적 메시지를 전달하는 Social Tool입니다. Parasite Parachute로 불충분한 사회시스템을 교란해보세요.

🪂 Parasite Parachute 실행방법

* 현 사회시스템에서 개인이 경험한 불편했던 내용을 메모지에 적으세요.
* 주변의 가벼운 소재로 낙하산을 만들어 메시지를 메달아 보세요.
* 낙하산을 날리기 좋은 장소를 찾아보세요.
* 낙하산을 바람의 방향에 자유롭게 맡겨 날려 보세요.

🪂 Parasite Parachute 제작방법
-재료: 천(혹은 비닐), 실, 바늘, 기타문구류

1) 천(혹은 비닐)을 약 지름 50cm의 원으로 자른다.
2) 이 원을 1/8등분을 가위나 칼로 잘라낸다.
3) 잘려진 부분을 바느질(혹은 테입)로 이어서 연결한다.
4) 연결된 상태의 원에 8,10,12등분의 지점을 마킹하고 이 지점에 실을 묶어준다.
5) 각 지점에 묶은 실을 적당한 길이로 늘어뜨려 하나로 묶는다.
6) 낙하산의 중심부분을 가위나 칼로 약간 잘라낸다(낙하시 하강하기 용이하게 하기위함).
7) Parasite Parachute에 메시지를 적은 메모지를 묶는다.

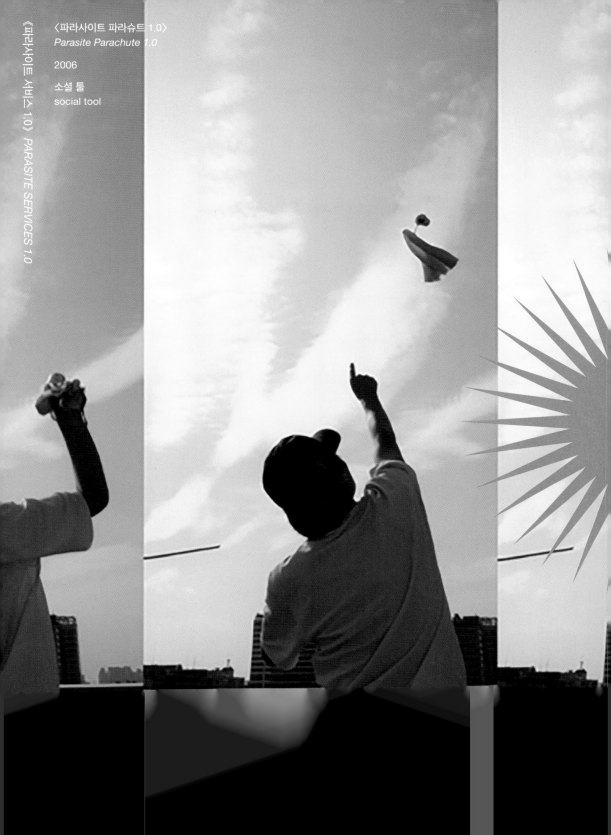

《파라사이트 파라슈트 1.0》
Parasite Parachute 1.0

2006

소셜 툴
social tool

《파라사이트 서비스 1.0》 *PARASITE SERVICES 1.0*

《미제(未濟)》 INCOMPLETE

〈북극곰들〉
Polar Bears

2020

단채널 영상
1분 7초
single channel video
1min 7sec

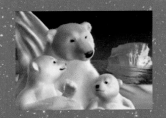

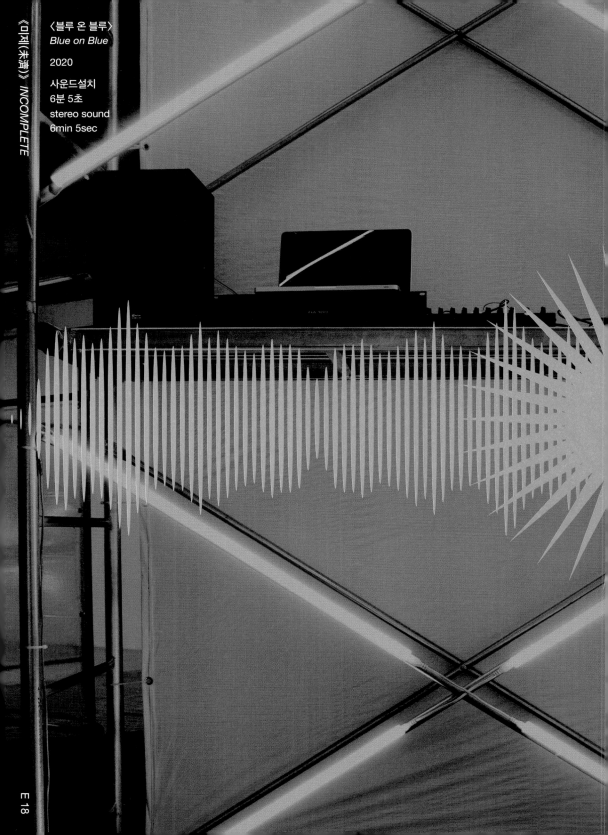

〈블루 온 블루〉
Blue on Blue
2020
사운드설치
6분 5초
stereo sound
6min 5sec

《미제(未濟)》 *INCOMPLETE*

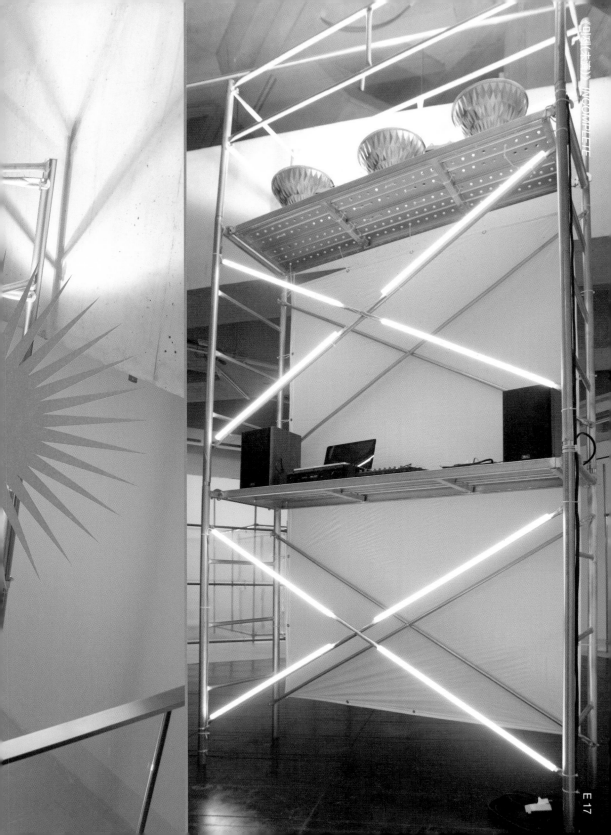

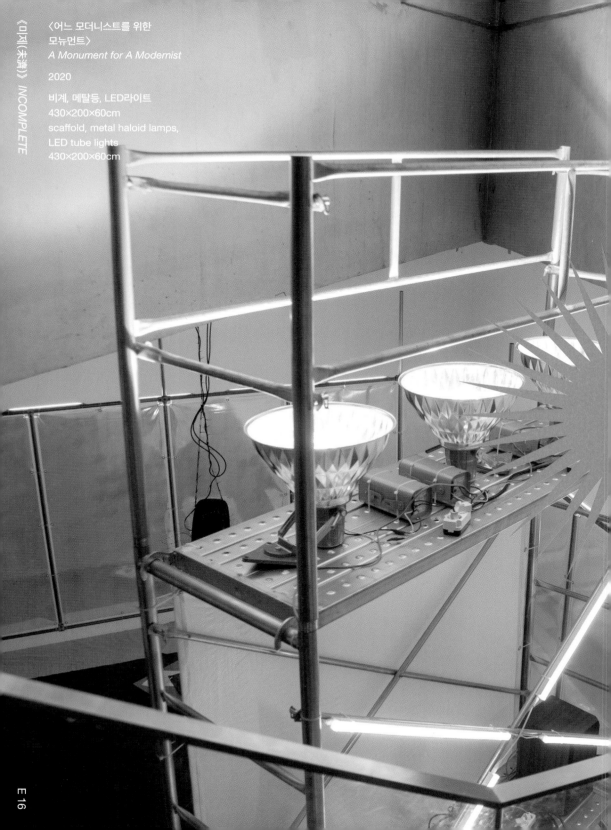

〈어느 모더니스트를 위한
모뉴먼트〉
A Monument for A Modernist

2020

비계, 메탈등, LED라이트
430×200×60cm
scaffold, metal haloid lamps,
LED tube lights
430×200×60cm

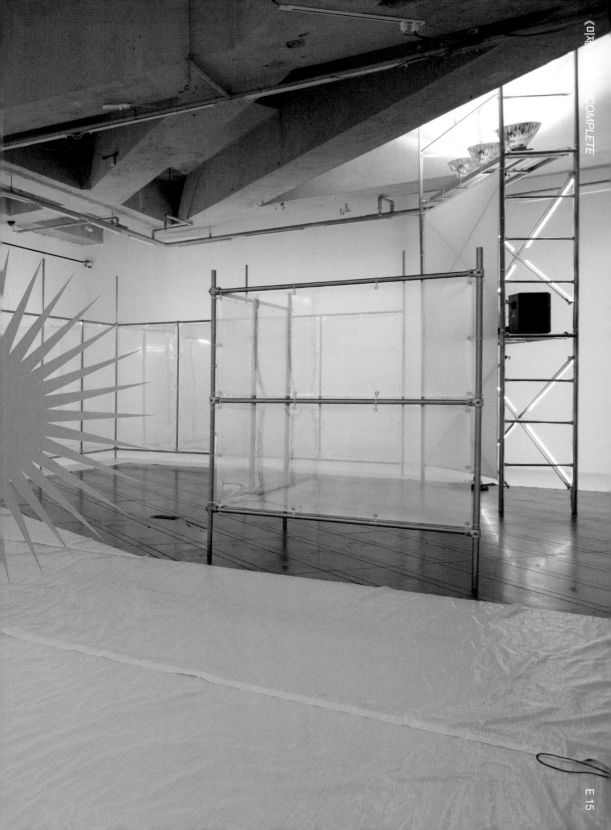

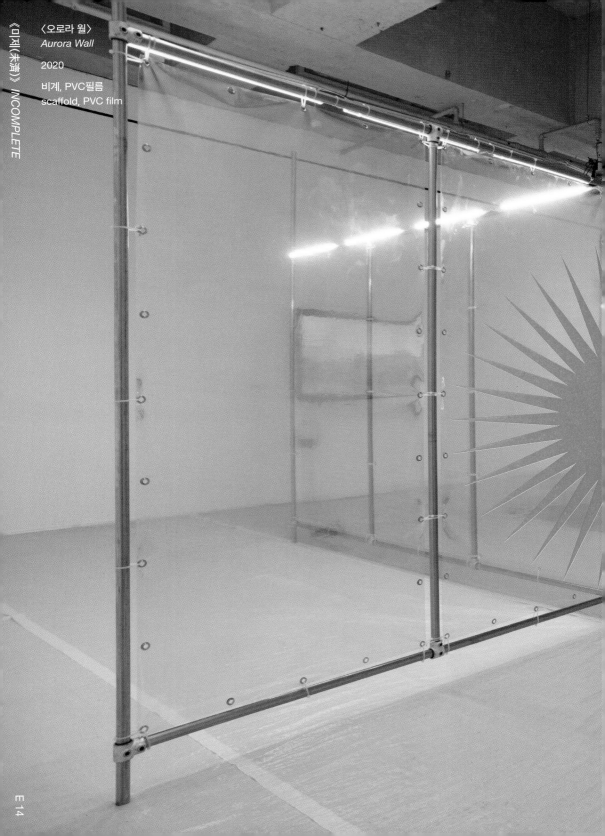

《미제(未濟)》 *INCOMPLETE*

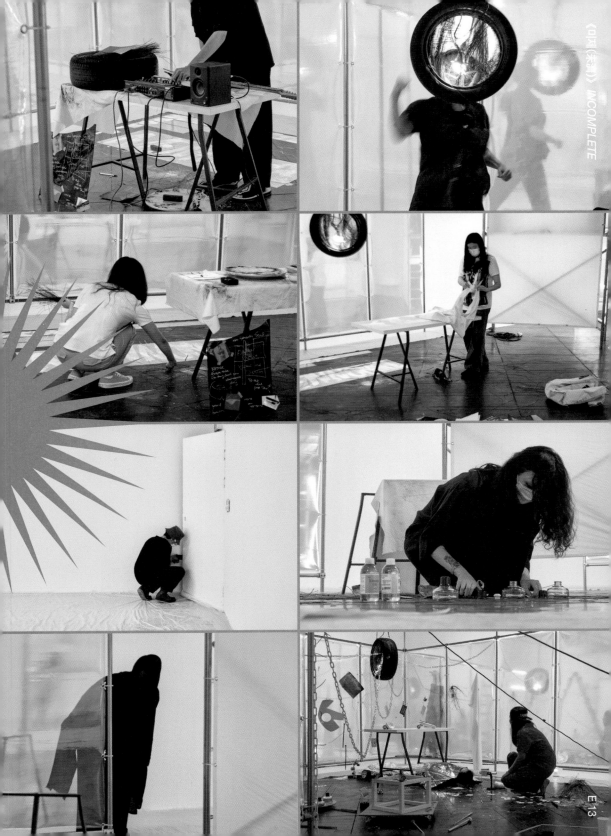

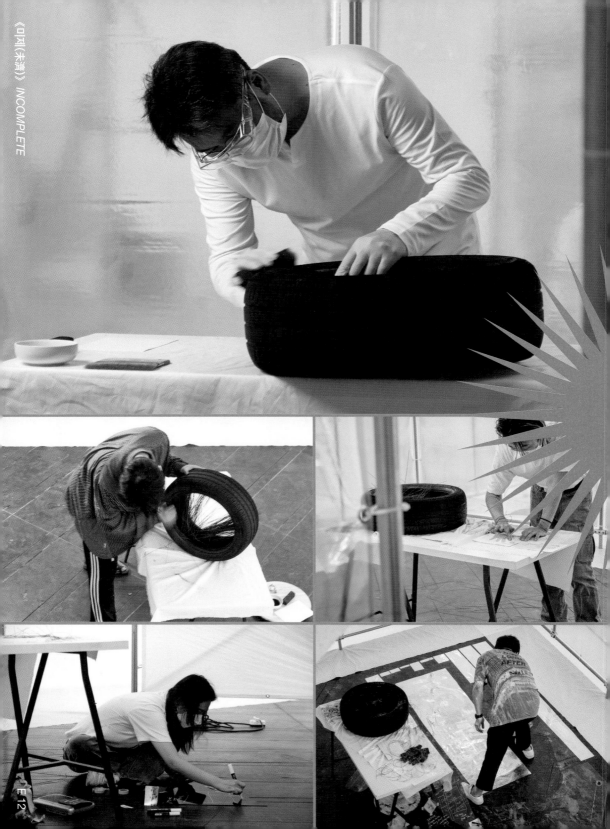

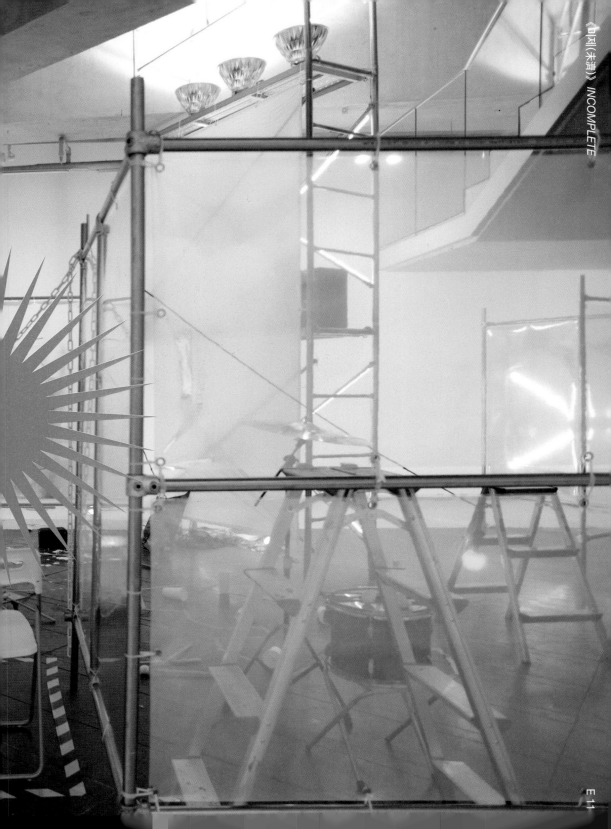

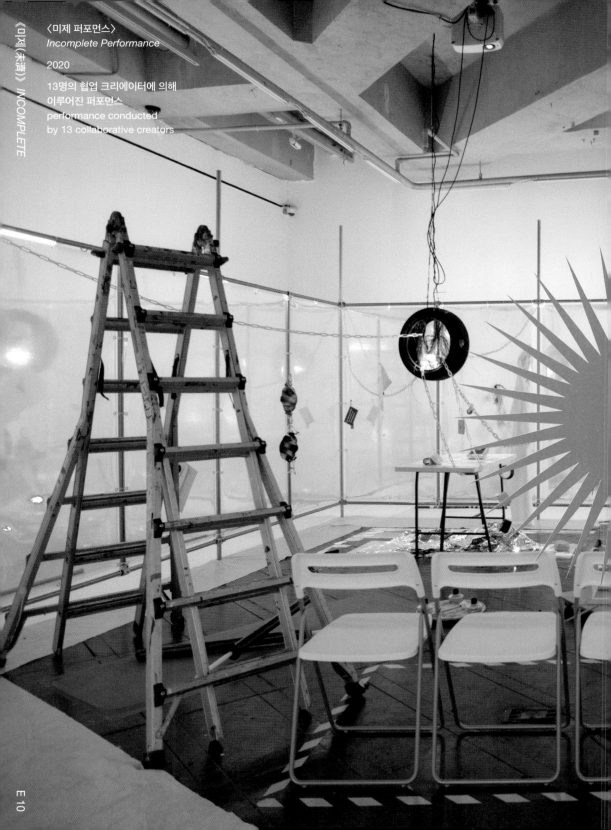

〈미제 퍼포먼스〉
Incomplete Performance
2020
13명의 협업 크리에이터에 의해
이루어진 퍼포먼스
performance conducted
by 13 collaborative creators

〈미제(未濟)〉 *INCOMPLETE*

이스케이프
ESCAPE

⟨미제 *Incomplete*⟩에서 유비호는 협업 크리에이터를 모집하여 전시 기간 중 전시장 내 설치된 '어떤 오브제'에 대한 미적 개입을 함께 수행한다. 이런 미적 개입은 전시장 내 '어떤 오브제'와 대립/충돌하거나 침투, 변이/변태 또는 증식/성장의 작업 행위로 개별적이고 내면적 예술 행위로 다뤄진다. 작가는 이를 '제도화되고 무뎌진 미감과 의식을 낯설게 거리 두는 과정'이라 말하고, 그 과정이 쌓여 새로운 설치물로 함께 전시공간은 변이해 간다. 이때 전시장은 조화롭고 평화로운 상태라는 공상 속 공존이 아닌, 위험과 문제를 동반하며 함께 살아가는 현실 속 공존을 구현하는 공간으로 기능한다. 유비호는 예술 작업을 통해 일시적이지만 자본주의 시스템에서 탈출해 보는 훈련을 관객과 함께 해왔다. 예술적 상상력을 통해 자본주의 체제 그 다음의 세계를 함께 꿈꾸길 바라기 때문이다.

목차
CONTENTS

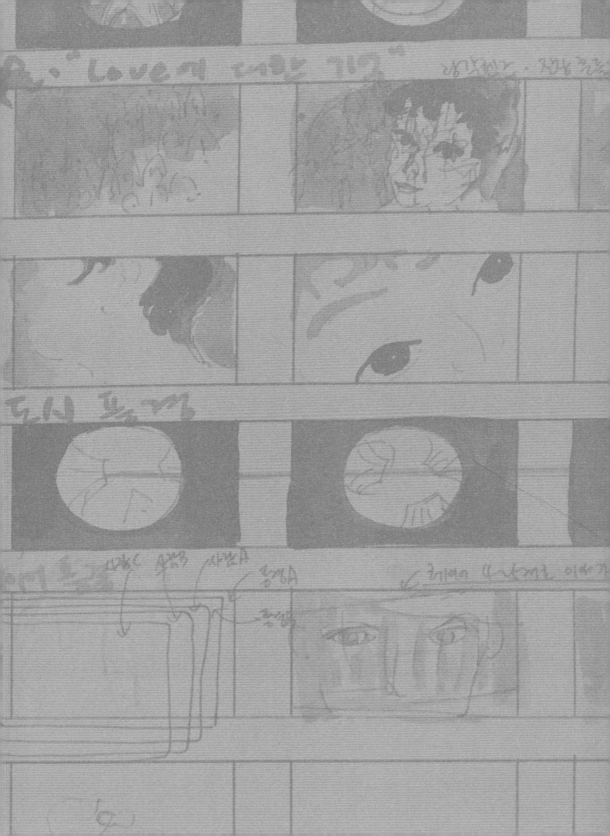